catch

catch your eyes；catch your heart；catch your mind……

旅行的速度

文字 攝影

李清志

Living Art

at the Speed

of Life

CONTENTS 目錄

李清志的新建築烏托邦

南村落總監　韓良露

—

　　清志是我兩千年從倫敦回來後認識的新朋友中的熟朋友，我們有一些共通點，像喜歡發現新咖啡館、也愛坐老咖啡館、愛花整個上午時光慢慢吃早午餐、喜歡坐長短程的各式火車（他算是資深鐵男，我則是資深鐵女）、都願意日曬風雨無阻地在台北街頭帶路（在南村落舉辦的台北導覽活動中清志已支持七年），兩個人也都不時會寫些小文章，會在聯合報的名人堂專欄中不時先後出現，也都是 Bravo 91.3 廣播電台的節目主持人。

　　我和清志有些生活上的私交，也因此除了文化上的共同興趣（基本上都可歸類於城市學），也發現了兩個人大異之處，例如有一回我應他邀請去實踐大學參加建築系的歲末大戲，結束後搭他的便車回天母，我一時興起拉他和另一個朋友一起去路邊吃薑母鴨，清志吃完後才說他從來不會在深夜吃消夜，當然更不可能在路邊的小板凳上吃。

　　後來才知道清志不會做的事可多了，在沒和他太太高晟交往前，清志是不吃街頭小吃的，一直到高中他母親替他準備的午餐都是三明治，清志的父親任教於美國學校，他從小在天母山丘長大，鄰居很多西方小孩，父母親都是虔誠基督徒，祖輩還出過兩位基督教牧師，清

志的西式生活背景有時會讓我想到在神戶蘆屋長大的村上春樹。

也許是因為從小在特別寬敞、乾淨、明亮、秩序的家庭環境中長大（去過清志家的人一概同意此說），清志對古老、陳舊的東西興趣不大，清志的太太曾向我抱怨，清志喜歡新事物，連去京都也都是去看新建築，而且從不住京都，總是當天往返大阪的新旅館。

清志對新奇、怪異、特殊的建築有很大很專注的熱情，有一回清志告訴我，在他沒結婚前單槍匹馬在世界各地旅行看新建築時，他常常中午不吃飯，只為多拍一些幻燈片，現在拍照不用背那麼多大包小包了，再說他被太太訓練後，用他自己的話說：現在也比較懂得慢下來，中午吃頓好的好像也不錯。

清志對看新建築的狂熱自然會有收穫，在過去幾年，清志持續地趁著帶建築旅行團和家庭國外假期，走訪世界各地時他一定要親眼目睹的大師精品建築，他認真地拍照、寫文章、整理出書，他就像個建築偵探般為讀者做詳細的調查工作報告。

我雖然年紀只虛長清志四歲，但看他的書會讓我覺得在旅行的速度上，我像清志的祖母。看清志的書，你會看到觀察者聚焦的快速與準確，誰誰誰（安藤忠雄、妹島和世、藤本狀介、尚努維爾……等等）在什麼什麼城市、公園、小島做了那些那些「新穎而有創意，令人耳目一新」的建築設計。許多清志去過的城市地方，我也去過，但我怎麼看到的都是舊東西，也從不拍照，和他這個勤奮的旅行者一比，我真是個偷懶的旅人。

這回看清志的書，讓我突然有了奇想，大塊文化出過交換日記，我和清志也許可以來次交換旅行，讓我用他的旅行速度去「我來我看我拍照」。清志的世界新建築之旅，其實就是他保持赤子好奇心的烏托邦。清志的靈魂有可能是外星人，對老舊傳統的地球文明不感興趣，只有出奇創新的新建築才會讓清志有回家的感覺吧！

旅行與速度

——

「試著用不同的速度去旅行，你將發現人生中許多被忽略的
風景！！」

　　建築大師安藤忠雄曾經寫了一本書《邊走邊想》，書中他談到移
動與思想之間的關係，他說：「只要走路，自然而然就會開始思考。」
那種描述好像是說，人類的身體裡有一種類似古董鐵皮玩具般的裝
置，只要移動玩具，他身上的裝置就會開始轉動，做出動作或發出
聲音；人類身上的裝置，應該既是連接雙腳與大腦，或是眼球的轉
動與腦汁的攪拌，人開始移動，思緒果然會有不同的連鎖反應。

　　英國作家艾倫‧狄波頓（Alain de Botton）也曾說：「旅行是思想的促
成者，運行中的飛機、船和火車，最容易引起我們心靈內的對話。」

　　不可否認，歷史上的創作者，大部分都是喜歡旅行的人，他們在
移動中產生創作靈感，在旅行中尋找不同的創意題材。貝多芬這樣
一個充滿爆發力的音樂創作者，喜歡到維也納森林散步，一邊行走，
一邊構思創作；莫札特的旅行雖然是不得已的（他必須要到不同王朝宮

廷去演出維生），但是我相信在那搖晃顛簸的馬車旅程中，莫札特還是得到了創作的養分，同樣的，中國古代的詩人們，不都是因為遊山玩水，在大山大水之間，觸動內心敏感的思維或鄉愁，才能創作出許許多多讓人千年傳頌的誦句。

我是對於旅行速度十分敏感的人，不同的速度反映出我內心深處的生命狀態，現代巨型噴射客機實現了我們對於旅行的種種夢想，古代人無法奢求的環遊世界旅行，對我們而言，可以說是家常便飯了！我們可以在早上搭上飛機，看幾部電影、吃個飯，晚上就已經在巴黎塞納河畔欣賞艾菲爾鐵塔的夜景；我們也可以搭機飛行，十多個小時就到洛杉磯看法蘭克蓋瑞所設計的迪士尼音樂廳，或到西班牙畢爾包看他設計的古根漢美術館。在死亡前看遍世界建築奇蹟，不再是不可能的任務，而是現代人可以完成的夢想。

我必須承認，我很佩服，也很著迷現代鐵鳥的航空技術，每次我搭飛機飛越嚴寒冰河荒漠，或是乾燥無垠的酷熱曠野，我都無法想像，人類是如何可以製造出如此巨大的飛行機械？這樣的機械鐵鳥，載運著數百位乘客，以及沉重的行李，竟然可以不休息飛行十數個小時，並且讓鐵鳥機腹裡的人們舒服地吃飯、看電影、睡覺，這真是個現代奇蹟！這樣的奇蹟，一百年前的人幾乎無法想像，當時萊特兄弟不過創造了一台滑翔機，只能飛幾十公尺，並且載不了幾個人，這百年的旅行工具發展，的確令人讚歎！

雖然巨型噴射客機實現了我們現代旅行的許多夢想，不過我完全無法享受長途飛行的旅行狀態，那種長時間塞在狹窄機艙裡，被餵食催眠的感覺，讓我的心靈無法開展運作。

事實上，我曾經搭過一種真正有旅行感覺的飛機，那是在澳洲昆士蘭外海的度假島嶼上，我們開心地在島上看海豚、到船舶廢墟場餵食魚群，甚至到沙丘滑沙，直到夜晚才趕著要回澳洲大陸，當地

導覽人員開著越野車，沿著海邊沙灘行駛，要帶我們到機場搭飛機，烏漆抹黑的離島夜晚，哪裡有什麼機場？

越野車奔馳在漆黑的夜裡，最後終於停在一片黑暗的草地上，我們下了車，卻看不見任何機場的設施或塔台？導遊跑到旁邊一棟小木屋，進到裡面拉下開關，忽然草地上一片光明，兩排指示燈亮起，一直延伸到海邊，原來這是一座草地飛行場！在燈光下，我們終於看見那台等待我們的飛機，螺旋槳的雙引擎大飛機，可以裝載十個人左右。引擎發動時，吐冒著黑煙，聲音大得嚇人（我後來才知道這台飛機的年齡比我還大），飛機緩緩地在草地上移動，我感覺像是在足球場上奔跑，最後加足馬力，拉起機頭，朝向黑暗的天空飛去，我只看見窗外的草地兩排的指示燈越來越小，後來就消失在黑暗中。

螺旋槳飛機的飛行時間只有半小時左右，我卻可以感受到這架老飛機「努力」飛行的企圖，不論是混著柴油味的空氣、亦或是轟隆隆的引擎聲，我可以看見黑暗的海面上，波濤浪花在飛機燈光下閃耀著光芒，以及遠方陸地城市的燈火。這樣的飛行很有旅行的「存在感」，雖然是坐在機艙裡飛行，卻可以感受到飛行本身的實際，以及周遭事物的種種，那種感受應該像是希臘神話裡，戴達羅斯（Daedalus）父子製作飛行翅膀，逃出禁錮的迷宮一般，那種飛行速度的強烈體驗，才是真正旅行的感覺。

現代噴射客機的問題在於，乘客被隔離在「飛行」的巨大建築裡，靠著小小的觀景窗，人們很難體驗飛行的實際感覺，只是被禁錮在巨大的牢房裡，強迫去面對著許多不認識的陌生人，猶如「楚囚相對」一般；為了化解這種不得已的尷尬，航空公司推出花稍的食物、溫柔的空姐，以及看不完的電影，轉移旅行者的注意力，這樣的飛行過程，稱不上「旅行」，只能算是旅行的前置與後置作業而已。

相對於現代噴射客機的旅行，我寧願選擇傳統的鐵道旅行。

鐵道旅行是比較接近人性化的空間活動，在電車車廂裡，猶如在一座移動的建築中，我可以安坐在舒適的躺椅上，欣賞窗外景色的流轉，任腦海中思緒的飛翔。其實搭乘巨型噴射客機並不能真正享受速度感，反而是搭乘鐵道列車望著窗外風景流轉，才能真正感受到旅行速度的快慢。

　　詩人波特萊爾曾說：「移動一直讓我靈魂引以為樂！」

　　旅行的移動牽動著我們內心的嚮往，好像移動會帶我們到更好更美的地方；我們對於旅行的想望，一生中似乎無法停止，直到死亡才會讓這股欲望停息。《舊約聖經》中的亞伯拉罕一生顛沛流離，居無定所，或是說他根本過著「旅行的人生」，在〈希伯來書〉中記載著，亞伯拉罕的人生是客旅、是寄居的，不過他羨慕嚮往的是一個在天上更美的家鄉。

　　或許我們的旅行也是一種對於更美好世界的嚮往，我們在旅程中，不斷地編織我們對於異鄉的想望，同時也不斷地對於我們內心的世界發出提醒與修正；旅行改變了我們，也塑造了我們，正如安藤忠雄所說的：「旅行，造就了人。」

李清志的旅行思路講堂

從思想、生命、觀看、移動出發的 20 種旅行概念

—

旅行的移動牽動著我們內心的嚮往，好像移動會帶我們到更好更美的地方；我們對於旅行的想望，一生中似乎無法停止，直到死亡才會讓這股欲望停息。

Concept 1　從思想出發

01　探索之旅

旅行也是一種對於更美好世界的嚮往，我們在旅程中，不斷地編織我們對於異鄉的想望，同時也不斷地對於我們內心的世界發出提醒與修正；旅行改變了我們，也塑造了我們，正如安藤忠雄所說的：「旅行，造就了人。」

02　思考之旅

人類的身體裡有一種類似古董鐵皮玩具般的裝置，只要移動他身上的裝置就會開始轉動，發出聲音；這裝置，應該既是連接雙腳與大腦，或是眼球的轉動與腦汁的攪拌，人開始移動，思緒果然會有不同的連鎖反應。

03　創作之旅

大部分都是喜歡旅行的人，他們在移動中產生創作靈感，在旅行中尋找不同的創意題材。中國古代的詩人們，不都是因為遊山玩水，在大山大水之間，觸動內心敏感的思維或鄉愁，才能創作出許許多多讓人千年傳誦的詩句。

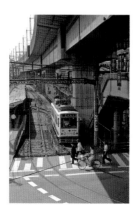

04　文學之旅

村上春樹的《挪威的森林》，就特別描述從早稻田搭乘荒川都電到大塚站的經過；侯孝賢導演向日本名導演小津安二郎致敬的電影《珈琲時光》，也特別以荒川都電作為電影的重要場景。

Concept 2　從生命出發

05　記憶之旅 1

我在搭乘火車時，內心還會有一種熟悉幸
福的感覺，這樣的感覺揉合了童年的鐵道
經驗，幼稚園時期每天下午我都會特別跑
到巷口，觀看平交道上的淡水線火車經
過，那些列車上向外張望的臉孔，讓我好
生羨慕！

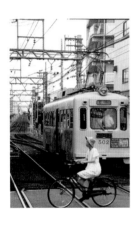

06　記憶之旅 2

小時候我總是幻想著，火車上的人要去哪
裡？他們過著什麼樣的生活？每天到巷口
看火車，似乎成為我幼年生活的日常儀
式，同時也內化在我的大腦機制裡，是我
喜歡鐵道旅行的某種理由之一。

07　尋根之旅 1

父親多次跟我提到，在那寒冷的航海行程
中，門司港的暫停十分珍貴，大家都跳下
船到岸上伸展筋骨。他在那港口邊，喝到
了一碗溫暖、滋味絕佳的味噌湯，一直到
晚年，他還經常跟我提到那碗味噌湯，他
說那是他一輩子喝過最好喝的味噌湯。

08　尋根之旅 2

我後來幾次到門司港旅行，都試著去尋找那碗父親口中世上最好喝的味增湯，可惜的是，我喝了許多味增湯，卻都無法感受到所謂的世上最好喝的味增湯滋味？！或許世上最好喝的味增湯，並不是因為那是門司港的味增湯，而是因為那碗味增湯撫慰了孤單遊子的胃與心靈，帶來了家庭的溫暖與記憶。

09　壯遊之旅

在二十歲之前，出去看看世界，去瞭解其他世界的人過的是什麼生活，才瞭解世界的需要在哪裡？經過了壯遊，眼界會更為開廣，心胸更為寬大，這樣的旅行是面對世界、是改變自己的開始。

10　抉擇之旅

每個交流道都像是人生命運的一個選擇，下了交流道就進入一個不同的城鎮，你如果喜歡就可以多待一點時間，如果有適當機會，甚至可以留在當地，找個工作，成家立業，安定下來。如果這個小鎮跟你不對味，你只要坐上車，開上交流道，永遠可以找到下一個交流道，找到下一個有趣的小鎮。

11　人生之旅

生命的沙漏不斷地流逝，沒有人知道自己
還有多少時間，可以去完成未竟的渴望。
高速鐵道有如青春期的熱血狂奔，渴望在
極短的時間內完成夢想，那是屬於青春的
飆速夢想，事實上，卻也是中年人渴望留
住青春的象徵。

Concept 3　從觀看出發

12　偵探之旅

藤森照信教授的「路上觀察學」，一直是
我非常感興趣的城市觀察方式，讓我學習
從小事物去發現新意義，從小線索去找到
城市的某個真相。我很嚮往偵探的生活，
做一個「都市偵探」，從不同線索抽絲剝
繭，去發現城市的身世與性格，同樣充滿
著懸疑與樂趣。

13　建築之旅

小巧、可愛、親切的尺度，通常被認為是
所謂的「人性尺度」，路面電車與古老典
雅的城鎮建築，其實都是比較接近「人性
尺度」。在這種尺度之下，速度也變得緩
慢起來，整個路面電車與城市建築的速度
關係，有如聖誕節的火車模型玩具與樂高
建築城市系列一般。

14　**速 度 之 旅**

不同的速度反映出我內心深處的生命狀
態，現代巨型噴射客機實現了我們對於
旅行的種種夢想，古代人無法奢求的環
遊世界旅行，對我們而言，可以說是家
常便飯了！

15　**飛 行 之 旅**

飛行很有旅行的「存在感」，雖然是坐在
機艙裡飛行，卻可以感受到飛行本身的實
際，那種感受應該像是希臘神話裡，戴達
羅斯父子製作飛行翅膀，逃出禁錮的迷宮
一般，飛行速度的強烈體驗，才是真正旅
行的感覺。

16　**鐵 道 之 旅**

鐵道旅行是比較接近人性化的空間活動，
在電車車廂裡，猶如在一座移動的建築
中，我可以安坐在舒適的躺椅上，欣賞窗
外景色的流轉，任腦海中思緒的飛翔。

17　公路之旅 1

夜晚的公路一片漆黑，到了深夜才發現，整條公路完全沒有半台車，只有我的車頭燈與黑夜天空閃耀的星空相互輝映，那種公路旅行的孤寂與悲壯，讓我感覺到似乎全世界只有我一個人在前進的感覺！

18　公路之旅 2

公路旅行其實是人生的縮影，在孤寂的公路上奔馳，思索著自己的人生要往何處去？在多次下錯交流道後，又重新回到公路上勇敢前進，總會找到屬於自己的城鎮。

19　航海之旅

航海的旅行終究是「浪漫卻孤寂」的旅行方式，有時候現代人需要孤寂，需要靜默，需要有機會讓內心自省的時空。航海的旅行讓我們沉澱心境，修煉平靜安穩的心靈，非常值得現代人去經歷與嘗試！

20　迷途之旅

年輕時到每一個陌生城市旅行，都想要走遍這座城市，因為雙腳是度量城市最好的工具，只有一步一腳印，你才能真正算是認識這座城市！有些城市或許會讓人迷路，但是「迷路是旅行的開始」，享受迷路的樂趣是高級城市偵探的權利。

High Speed Rail to Cities

高速鐵路城市之旅

250－350

km / hr

PART 1.

欲望的熱血狂奔

—

高速鐵道有如青春期的熱血狂奔，渴望在極短的時間內完成夢想，那是
屬於青春的飆速夢想，事實上，卻也是中年人渴望留住青春的象徵。

高速鐵道是人們欲望的表現，一九六○年代，日本就已經開發了
○系的新幹線子彈列車，被稱作是「子彈列車」，意味著列車速度
有如槍口射出的子彈那般快速，同時車頭造型也像是左輪手槍子彈
的渾圓頭部。我曾經與弟弟搭乘現在已經退役的○系新幹線列車，
從東京前往京都，當時在新幹線列車上還有所謂的「餐車」，我們
特別前往餐車喝咖啡，驚訝地發現高速行駛的新幹線列車上，咖啡
居然不會溢出杯子，只是輕微的晃動而已。餐車上還有供應咖哩飯
等簡餐，每張餐桌上都鋪有白色桌巾，桌子上擺著花瓶，瓶裡插著
一支紅色的玫瑰花。

　　我們坐在餐車裡，一邊啜飲著咖啡，一邊欣賞沿途的景色，覺得
餐車裡比起原來的座位舒服多了！因此索性不回自己的座位，就一
直待在餐車上，直到列車到達京都，那是我的第一次新幹線體驗旅
行。那次旅行之後沒多久，就聽說日本 JR 鐵道公司決定撤掉列車上
的餐車，後來新幹線列車上果然就沒有餐車了，直到今天，我們回
想當年，還是很慶幸曾經在新幹線上，享用過餐車的舒適與愉悅！

　　子彈列車的推出，掀起了日本鐵道，甚至世界鐵道對於高鐵的速
度競爭，歐洲 TGV 高鐵列車首先突破了時速 300 公里的限制，日本
新幹線也不甘示弱，陸續推出 100 系、300 系，以及鉛筆造型的 500
系新幹線列車，終於也超越了 TGV 時速 300 公里的紀錄。

　　新幹線的高速列車推出，雖然讓日本人又開心又有面子，但是也
有人提出反省，認為日本島國那麼小，從北到南跑一下子就到，其
實根本不需要新幹線列車，所謂的新幹線列車，充其量只是人們追
求科技欲望的展現。這就像是購買超級跑車一般，酷炫的跑車其實
並不那麼實用或需要，但是那種流線型妖媚的車身，以及轟隆隆充
滿挑釁意味的引擎聲，十足滿足了駕駛者內心的欲望與野心，所以
所謂的超級跑車或新幹線高鐵列車，事實上都是「欲望的機器」，

它滿足了人們對速度的欲望，同時也在很短的時間內，滿足了靈魂對遙遠目的的渴望。

500 系新幹線列車當年為了突破時速 300 公里的目標，特別請到歐洲工業設計師來操刀設計，整台列車流線造型充滿速度感，很像是當年為了追求兩倍音速所設計出的 F-104 星式戰鬥機，也像是一根削得尖銳的鉛筆，當列車進站時，尖銳的車頭加上蜿蜒的車身，還有點像是一條毒性強烈的猛蛇。

日本新幹線這種對於速度欲望的追求，隨著科技的進步，變本加厲，700 系鴨嘴獸般的車頭，充滿了空氣動力學的雕琢感，這種機械美學已經超越速度，成為人們沉迷新幹線的另一種原因。東日本 JR 鐵道公司之後更推出了 E1、E2、E3、E4、E5、E6 等列車，每輛列車的造型都推陳出新，有如法拉利、布加第、藍寶堅尼等各式超級跑車，E6 型列車甚至真的聘請法拉利設計師，設計了一款有如法拉利跑車般的秋田新幹線列車「超級小町號」，火紅的車體被稱作是「日本紅」（Japan Red）。

運用這樣的「欲望機器」，我可以在一天之內，從春暖花開的東京市區，衝到仍舊覆蓋白雪的秋田市，去欣賞建築大師安藤忠雄的最新力作——秋田縣立美術館，然後在晚餐前再搭乘火紅列車，在晚餐前殺回東京。同時滿足了對於速度、以及對於大師建築的欲望。

人類欲望在科技的幫助下，越來越能夠快速得到滿足。到法國巴黎看建築，如果想要到南部造訪柯比意的經典作品，只要到里昂車站，搭乘 TGV 高鐵列車，就可以在當天衝到南部普羅旺斯地區，去看柯比意的馬賽公寓、廊香教堂，以及拉托瑞修道院，建築人終生的渴望，在很短的時間內就可以得到滿足。

你也可以從西班牙馬德里搭乘 AVE 高鐵列車，急速穿越平原曠野，來到南部的賽維雅或哥多華，去體驗神奇的摩爾人建築與新建築「都

市天傘」，這樣的速度是當年騎著騾子的夢幻騎士唐吉訶德所無法想像的，也讓許多人完成了死前要看完經典建築的夢想。

高速鐵道有如青春期的熱血狂奔，渴望在極短的時間內完成夢想，那是屬於青春的飆速夢想，事實上，卻也是中年人渴望留住青春的象徵。很多人到了中年之後，終於想到人生中還有許多的夢想還未完成，或是許多的地方仍未造訪，生命的沙漏不斷地流逝，沒有人知道自己還有多少時間，可以去完成未竟的渴望，在這個階段的旅行，已經不能像青少年的流浪那樣，可以花很長的時間，去等待或搭乘緩慢的普通車，最後要能夠在有限的時間內，到達所要去的地方，迅速去完成自己的夢想。

直到現在，我還是很喜歡在旅行中安排搭乘高速列車，它在很快的時間內，將我帶到夢想之地，然後我就可以帶著滿足的微笑，舒服地搭乘高鐵回到我的日常生活。

西班牙 AVE 高鐵與都市天傘

AVE High Speed Train & Metropol Parasol

召喚出內心裡最初的單純與喜悅

———

在西班牙遼闊的國土上,搭乘 AVE 高鐵列車往南飛馳,可說是巡視西班牙國土的最佳方式,那些遼闊起伏的大地,山頂上矗立著的風車,都像是夢幻詩篇中的物件,有如皮影戲般地,接連著在窗戶外出場表演,然後很快地,消失在場景的盡頭,唐吉訶德先生地下有知,應該會很羨慕現代人的旅行方式!

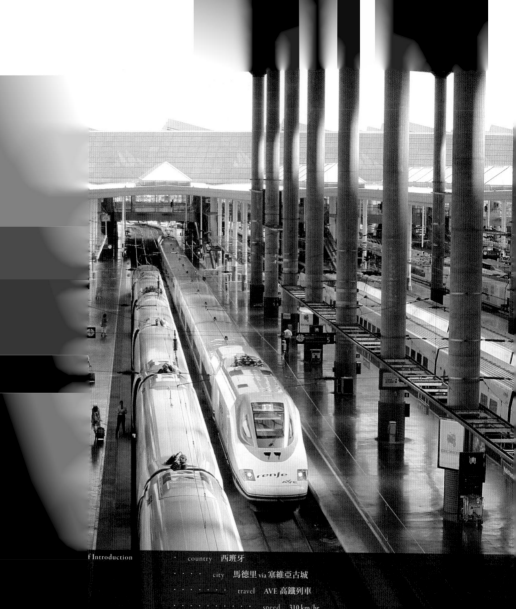

f Introduction

country 西班牙

city 馬德里 via 塞維亞古城

travel AVE 高鐵列車

speed 310 km/hr

place 阿托查車站、蘇菲亞皇后美術館、都市天傘

artist 畢卡索、尚努維爾

emotion 沉靜、純真、喜悅

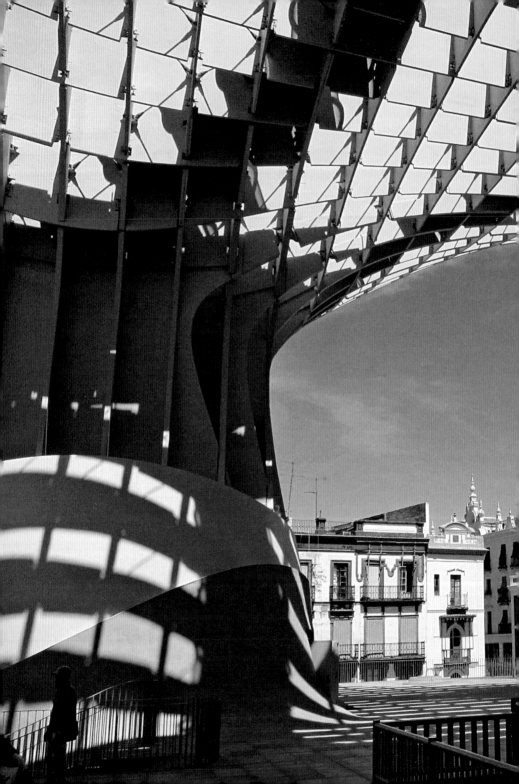

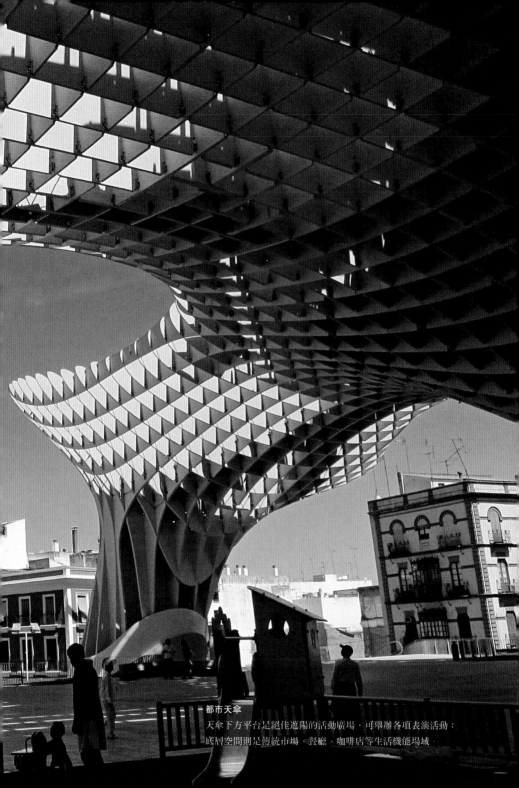

都市天傘
天傘下方平台是絕佳遮陽的活動廣場，可舉辦各項表演活動；
底層空間則是傳統市場、餐廳、咖啡店等生活機能場域

從西班牙中部馬德里到南部旅行，最方便的方式就是搭乘 AVE 高鐵，馬德里的阿托查車站原來是一座非常有魅力的車站，這座車站保留了老的車站建築，將典雅的車站建築內部空間改造成花木扶疏的溫室，讓旅客在旅行中有如走到綠洲，心靈得到安慰和滋潤。可惜的是，2004 年阿托查車站發生恐怖攻擊，正在進站的列車被炸彈炸毀，當時正是上班通勤時間，因此死傷非常慘重，也因此這座車站周邊，現在可以看見一些新的公共藝術作品，紀念著當年的恐怖事件。

我特別喜歡車站旁的幾座巨大嬰兒頭像雕塑，純真的臉龐有著沉靜的思維，讓燥熱的過客看見時，內心都不由得也沉靜下來。許多人站在巨大嬰孩頭像前，陷入靜默沉思，似乎讓自己藉著這些嬰兒純真的面容，召喚出我們內心裡最初的單純與喜悅。

馬德里的新美術館

在等待高鐵的時間裡，我們到對街的蘇菲亞皇后美術館，這座用老醫院建築改建的美術館，收藏了畢卡索的重要藝術作品，是來到馬德里必去的幾座美術館之一，但是我們的目標主要是在增建的新館建築，新館部分由法國建築師尚努維爾（Jean Nouvel）所設計，整個建築設計新穎而有創意，令人耳目一新！

基本上，蘇菲亞皇后美術館的重要館藏，還是安置在舊館裡，新館部分則是行政單位辦公空間、圖書資料室、以及餐廳、咖啡店等，

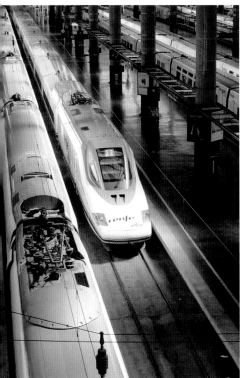 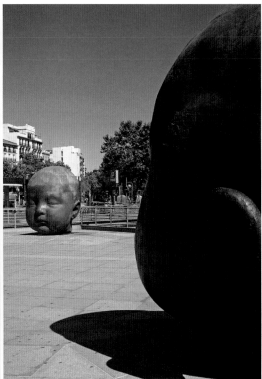

AVE高鐵列車
最高時速可達310 km/hr的透明未來感列車，
車頭長的有點像是尖嘴鴨嘴獸。

———————

阿托查車站
車站旁的巨大嬰兒頭像雕塑有著沈靜純真的臉龐。

新館有如一座巨大高科技太空基地，流線型的紅色造型，玻璃盒子般的辦公空間，透明的電梯穿梭其間，而最有趣的是屋頂廣場的設計，讓參觀者可以到達屋頂廣場，眺望馬德里城市景觀，甚至火車站的列車進出。整座美術館呈現出一種立體且多元的面貌，讓馬德里這座博物館城市，不只有老舊的古典美術館，也可以有前衛新奇的美術館空間。尚努維爾所設計的新館中央天井廣場，矗立著一座現代雕塑，由天窗洩下的光影，在廣場地面游移，有一種西班牙午后陽光的悠閒與浪漫。

陸上航行的方式

搭上西班牙國鐵（Renfe）的 AVE 高鐵列車，往南飛馳在夢幻騎士唐吉訶德的領域上，那些遼闊起伏的大地，山頂上矗立著的風車，都像是夢幻詩篇中的物件，有如皮影戲般地，接連著在窗戶外出場表演，然後很快地，消失在場景的盡頭。

在西班牙遼闊的國土上，搭乘 AVE 高鐵列車，可說是巡視西班牙國土的最佳方式，唐吉訶德先生地下有知，應該會很羨慕現代人的旅行方式！

AVE 高鐵列車在發展技術上，承襲了德國 ICE 高鐵的技術，因此整體列車有著 ICE 高鐵的堅固與強悍感，這幾年西班牙國鐵發展出幾款新型列車，造型各異，有的像是尖嘴的鴨嘴獸，有的則是呈現透明的未來感。而所有的車站幾乎都呈現出簡潔結構的建築美學，不會刻意以花稍的造型取勝，不過當新穎的列車開入簡潔的車站時，讓人感受到西班牙實用的美學觀。

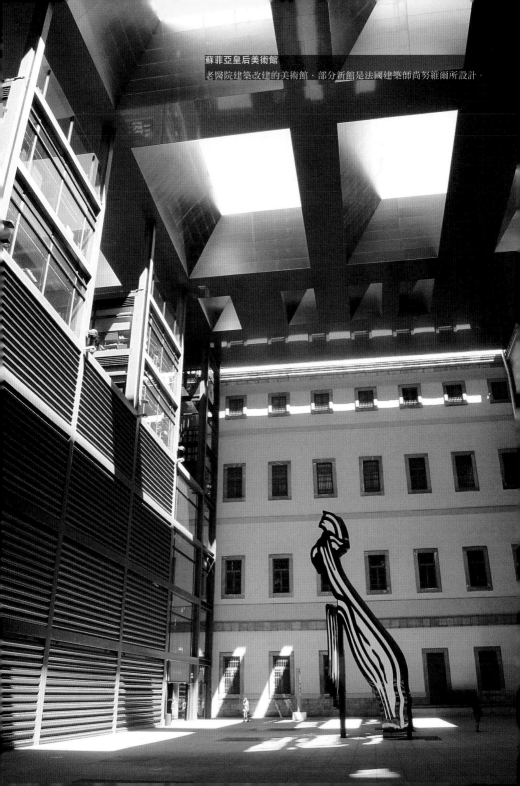

蘇菲亞皇后美術館
老醫院建築改建的美術館，部分新館是法國建築師尚努維爾所設計。

我們搭乘著豪華的商務艙，雖然票價較貴，但是對於攜帶大型行李的外國旅客而言，卻是比較安全的選擇。商務艙除了舒適寬敞的座椅之外，視聽設備也很齊全，前段部分甚至有會議室般的座椅設置，可供人們開會交談使用。在服務態度上，商務艙對於外國觀光客也相對和善殷懃，不會有歧視的態度或眼神；午餐時間，甚至會奉上簡單的餐飲、咖啡，整體而言，的確是物超所值！

塞維亞的城市新面貌

列車很快地穿越西班牙南部乾燥的大地，進入具有阿拉伯風格的安達魯西亞國度，這些地區早年由摩爾人占領，穆斯林們將阿拉伯的文化與美術帶入西班牙，使得這塊土地融合了基督教與回教文化，形成了令人驚豔的城市面貌。塞維亞這座城市在 1992 年曾經舉辦過世界博覽會，吸引了世界上許多建築大師至此施展設計魔法，當年世界博覽會的舉行，也促成了馬德里至塞維亞之間的高鐵路線開通，讓許多人可以很快地到達這座南部大城。

塞維亞從新的世紀開始，又有許多新的改變，除了永恆聳立在市中心的塞維亞大教堂外，市區出現了另一座新的地標——「都市天傘」，成為吸引世界觀光客的利器。同時市區也出現了輕軌電車系統，連結市區幾個重要景點區域，搭配著公共腳踏車系統，讓觀光客在這座古城裡遊走更為便利！

走在老城區，可以看見地上鑲嵌著銅牌，寫著這是「歌劇的城市」，我才想起歌劇《塞維亞的理髮師》、《卡門》等，都是在描寫這座古老的城市。華麗的歷史建築與大教堂，提醒著人們，這座城市曾

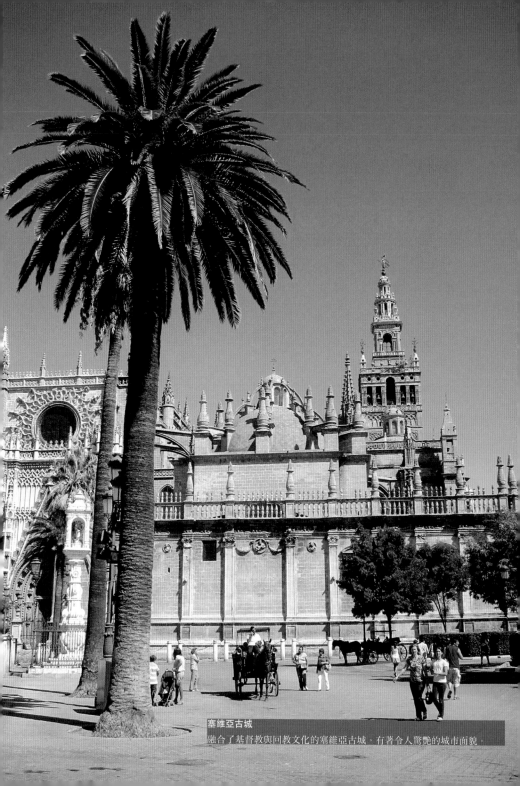

塞維亞古城
融合了基督教與回教文化的塞維亞古城，有著令人驚艷的城市面貌。

經是何等的繁華與國際化；那些狹窄曲折的巷弄，曾經有多少追逐成功的人在此疾走。如今時間淡化了昔日的城市光彩，這座城市不再是世界繁忙的重要城市，但仍然有著殘缺落漆的些許輝煌。

有趣的是，在塞維亞的老街區內，因為餐館垃圾無法用大型垃圾車處理，他們在城市底下鋪設垃圾管道，街上有類似郵筒般的設備，商家只要將垃圾塞進郵筒般的設備，垃圾就會沿著管道沖走，非常有效率！因此街道不會再有等待運走的發臭垃圾或廚餘。事實上，西班牙很多城市都已經使用這樣的垃圾清除系統，不知道這樣的系統，適不適合台灣的社會民情？

古都裡的都市天傘

西班牙的夏天，酷熱的嬌陽，曬得路人昏頭轉向，但是因為天候乾燥，只要躲到遮蔭處，就會感到涼爽許多，不會有悶熱的不舒服感。所以走在西班牙南部城市街頭上，可以發現他們會將帆布張掛在街道上方，形成遮陽傘，阻擋中午直射的強烈陽光。

在南部大城塞維亞街頭漫步，除了街道上方的遮陽帆布之外，還可以發現有一座巨大的雲狀物飄浮在都市廣場上方，這座奇怪的物件有如不明飛行物，或是電影《ID4 星際終結者》（*Independent Day*）中的巨大外星人太空母船，形成了一種十分奇特的都市景觀。這座巨大的雲狀物，果然像是一支陽傘般，成為對抗豔陽的絕妙法寶，也形成了一個城市中陰涼的開放空間，被稱作是「都市天傘」（Metropol Parasol）。

「都市天傘」所在的廣場，被發現有古羅馬的遺跡，原本希望在現

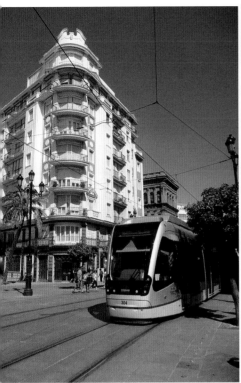
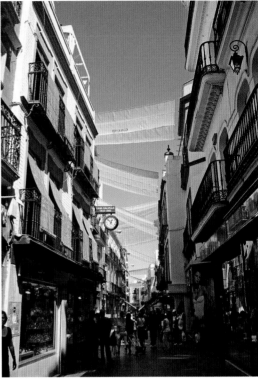

塞維亞古城
市區內的輕軌電車系統，連結古城週邊幾個重要的觀光景點。

———————

賽維亞古城
西班牙南部城市居民會將帆布掛在街道上方道，
形成遮陽傘阻擋中午烈陽。

地開挖保存，但是因為西班牙各地古羅馬遺跡已經很多，所以後來決定不開挖遺址，直接在上方建造新構造物，而且這座巨型構造物不是鋼筋混凝土結構，而是木造結構，這麼大的木造結構可說是前所未見，是目前世界上最大的木造建築，拜電腦科技的運算才得以完成。木材表層也塗上聚氨脂塗料，讓木材不至於在風吹雨打間，沉積灰塵汙水而髒損。

塞維亞古城長久以來，就以塞維亞大教堂作為城市的地標，這座大教堂被認為是全世界最大哥德式教堂之一，其尖塔之高聳、內部空間之巨大，堪稱當時塞維亞的摩天大樓。登上教堂高塔，可以眺望塞維亞全市景觀，因此遊客來到塞維亞，都會先登塔瞭望一番。

不過自從都市天傘完工開放之後，人們可以在天傘上眺望，甚至可以回望塞維亞大教堂的尖塔，天傘上方迴旋步道讓人有如騰雲駕霧，在上上下下的步行過程中，看遍整座城市的天際線。

都市天傘成為這座城市的「立體廣場」，天傘上方是瞭望空間，供遊客們參觀使用，天傘下的平台則是絕佳遮陽的活動廣場，可以在此舉行城市的各項表演活動或演唱會；底層空間則為西班牙的傳統市場、餐廳、咖啡店，讓一般民眾生活與觀光客活動大量交織在一起。

我在天傘下的傳統市場逛遊，驚訝地看到一隻隻死兔子被掛在肉攤上，冷凍櫃中則是剝了皮的兔肉，活生生展現了西班牙日常飲食的面貌，許多西班牙海鮮飯裡都參雜了兔肉在裡面，事實上，在西班牙的旅行中，我應該也吃下了不少兔肉！

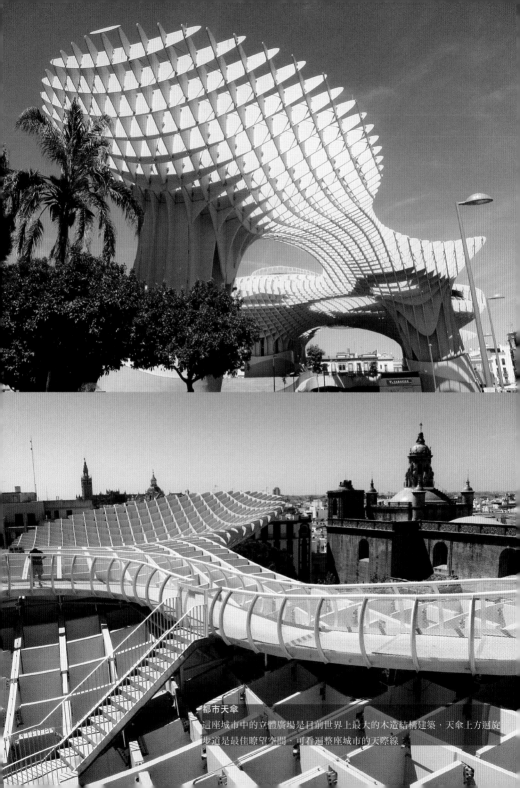

都市天傘

這座城市中的立體廣場是目前世界上最大的木造結構建築，天傘上方迴旋步道是最佳瞭望空間，可看遍整座城市的天際線

超級小町號與安藤新建築

Super Komachi & Taodo Ando's Latest Project

在冰雪中出沒橫行的超跑級列車

———

「超級小町號」更是飛也似地奮力向前衝刺，窗外的景觀開始模糊，我也逐漸陷入迷離的昏睡中，不知過了多久，我感受到車速的減慢，而且車速慢到幾乎像是普通車一般，我張開眼睛向窗外眺望，只見窗外是一片的雪白，厚重的落雪打在車窗外，令人覺得不可思議！

平野政吉コレクション

秋田県立美術館
AKITA MUSEUM OF ART

A Brief Introduction

· country　日本
· · · · city　東京 via 秋田
· · · · · · · travel　超級小町號
· · · · · · · · · speed　320 km/hr
· · · · · · · · · · · · · place　上野車站、秋田車站、秋田縣立美術館
· · · · · · · · · · · · · · · · · artist　小野小町、安藤忠雄
· emotion　迷離、夢境

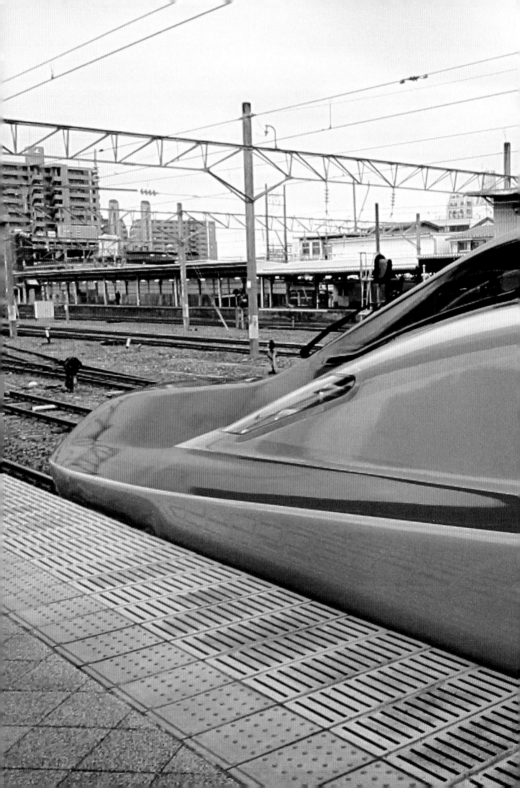

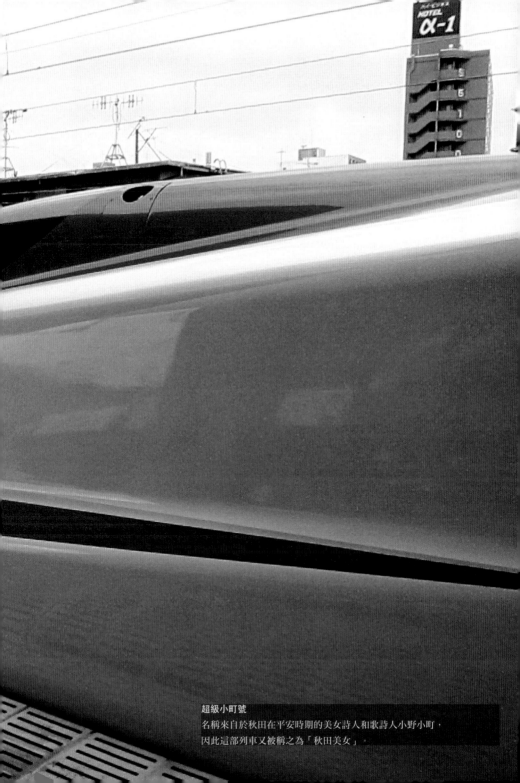

超級小町號
名稱來自於秋田在平安時期的美女詩人和歌詩人小野小町，
因此這部列車又被稱之為「秋田美女」。

三月中旬粉紅櫻花綻放時，東日本鐵道公司也順勢推出了號稱「日本紅」的秋田新幹線列車「超級小町號」（Super Komachi），這部新型列車的名稱由來，其實是來自於秋田在平安時期的美女和歌詩人小野小町，所以又有人將這部列車稱之為「秋田美女」，這列序號 E6 的新幹線列車有著法拉利跑車般的流暢紅色造型，並且未來將以時速 320 公里的高速，奔馳於東京與秋田之間。

───

秋田位於東北靠日本海一側，地屬偏僻，除了秋田犬之外，我實在想不出有什麼了不起的東西，可以吸引人從繁華的東京，搭乘跑車般的列車前往觀光？不過我還是去了！原因不只是為了搭乘「超級小町號」，也為了建築大師安藤忠雄的新作品——「秋田縣立美術館」。

迷離夢境般的時空流轉

跑車般豔紅的列車從上野車站滑出，開始奔馳在往東北的新幹線幹道上，飛快的速度讓人來不及欣賞沿途綻放的櫻花，特別是在仙台過後的大片平原上，「超級小町號」更是飛也似地奮力向前衝刺，窗外的景觀開始模糊，我也逐漸陷入迷離的昏睡中，不知過了多久，我感受到車速的減慢，而且車速慢到幾乎像是普通車一般，我張開眼睛向窗外眺望，只見窗外是一片的雪白，厚重的落雪打在車窗外，令人覺得不可思議！

「這難道是夢境嗎？」

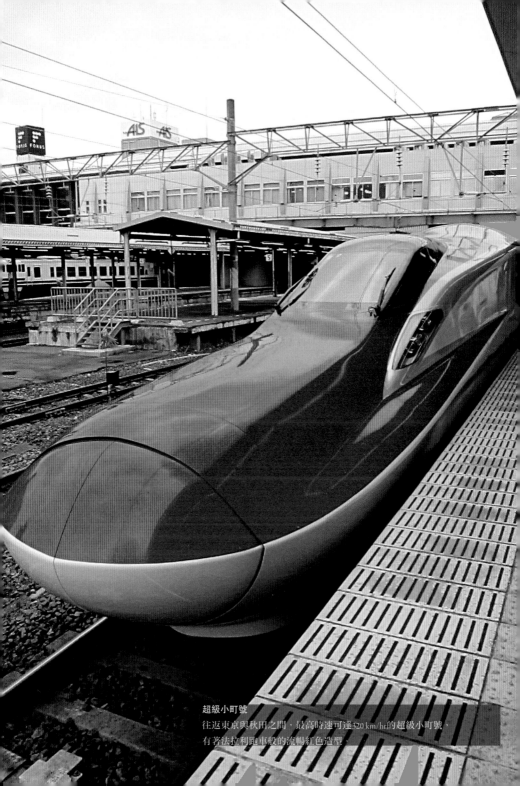

超級小町號
往返東京與秋田之間，最高時速可達320 km/hr的超級小町號，
有著法拉利跑車般的流暢紅色造型。

我內心納悶著，畢竟剛剛離開東京時，大地還是初春的櫻花季節，怎麼過不多久，我竟然已經身在冬雪覆蓋的山區，這難道是《李伯大夢》（Rip Van Winkle）般的時空流轉嗎？搭乘一趟「超級小町號」，我竟然從春天來到了冬天。

白雪靄靄的冬季窗外山景

事實上，秋田縣山區在四月初，還是一片白雪靄靄，特別是這一年的冬季，東北、北海道地區大雪不斷，積雪甚至超過五公尺，好幾次釀成重大災情，也有觀光巴士受困大雪裡，怪不得即便是超級快速的「超級小町號」，來到秋田山區也不得不小心翼翼，緩慢前進，免得出任何差錯！

車上的小朋友們也似乎是大夢初醒，眼睛圓睜睜地看著窗外白雪紛飛的山地，一副不可思議的表情。「超級小町號」紅色的車體緩慢地在山區蜿蜒前進，好像日本傳統神怪傳說裡的妖精，在冰雪中出沒橫行。終於大雪停止，列車也開始緩慢加速，最後抵達秋田車站，在這裡才能感受到日本海的濕冷冬雪，即使在初春之際，這裡還是寒冷得叫人直打哆嗦！

安藤忠雄三角空間內的迴旋梯

秋田車站附近並沒有一般大車站的人潮擁擠，其實在寒風中，還有些冷清淒涼的感覺，只看到幾個高中女生圍著圍巾，快步地躲進車站裡的星巴克，街上幾乎看不到幾個人影。我試著從車站正對面看似軸線的街道走去，終於發現車站區域的地圖，車站正對面大街，

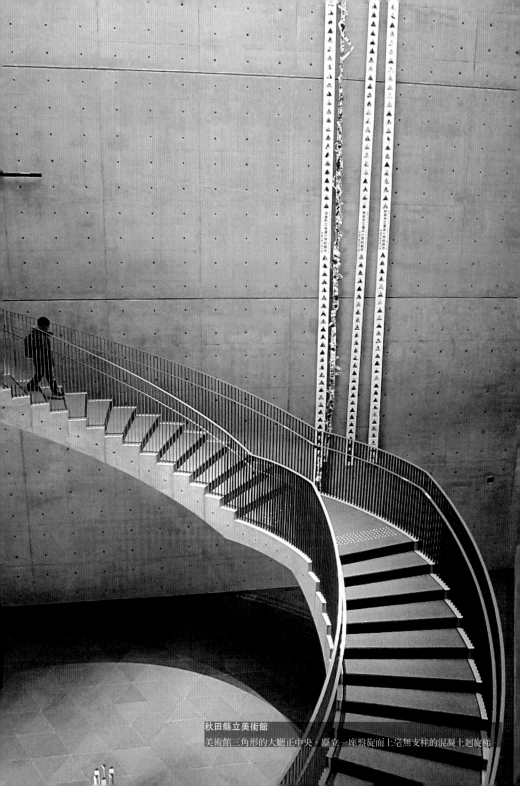

秋田縣立美術館
美術館三角形的大廳正中央，聳立一座盤旋而上卻無支柱的混凝土迴旋梯

正直通到安藤忠雄所設計的美術館。

關於「超級小町號」與秋田縣立美術館的出現，可以看出主政者努力振興秋田地區的企圖。當人們搭乘「超級小町號」來到秋田車站，面對車站是一條精心規劃的精品大街，公共藝術品、美術館、精品店林立，街道播音器放送著輕鬆的背景音樂，引導人們走向大街盡頭，那座由安藤忠雄所設計的美術館。

或許是要對抗大半年惡劣寒冷的天氣，整座美術館正立面幾乎沒有開口，呈現出單調的清水混凝土塊體，但是一進入美術館大廳，只見三角形的大廳正中央，矗立一座盤旋而上，毫無支柱的混凝土迴旋梯，而天光從三角形天窗灑下，照耀著大廳中央的樓梯，讓這座樓梯成為美術館中的第一座藝術品。

三角形的建築是安藤先生最近很喜歡操作的建築形式，在四國高松的「坂上之雲紀念館」，以及最近才完工開幕的亞州大學「安藤忠雄美術館」，都是以三角形的帷幕玻璃建築呈現，玻璃內才是他最有特色的清水混凝土牆，不過秋田縣立美術館卻不以玻璃帷幕作為外牆，反而是以厚重的混凝土牆，去抵擋惡劣的秋天冬雪。

事實上，熟悉建築的朋友們都知道，三角形的空間與空間中獨立存在的樓梯，是華裔建築師貝聿銘慣用的手法，貝聿銘美術館空間中的迴旋梯造型優美，而且已經做到爐火純青的完美境界，的確是美術館中的藝術作品；安藤忠雄卻試圖用清水混凝土來詮釋這樣的一座樓梯，老實說，安藤先生的嘗試，並未成功做出貝聿銘的樓梯那種輕巧的感覺。

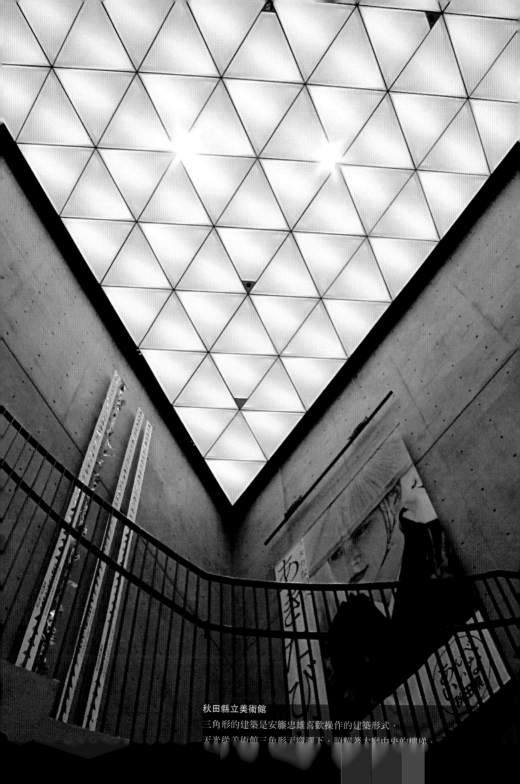

秋田縣立美術館
三角形的建築是安藤忠雄喜歡操作的建築形式，
天光從美術館三角形天窗灑下，照耀著大廳中央的樓梯。

美術館落地窗外的無邊際水池

不過整座美術館中最棒的空間是在二樓的咖啡廳，咖啡廳的沙發座位區，落地窗外有無邊際水池，將人們視線延伸至遠處的公園綠地，以及公園中的舊縣立美術館，印證了這幾年來，關於咖啡廳成為美術館中不容忽視的空間之說法。我坐在咖啡廳裡，寧靜地望著窗外，呆坐了許久才回神過來，然後我才想到我是該回東京去了！

再次搭上「超級小町號」，回程中還在仙台車站下車，吃了一頓烤牛舌套餐，然後在夜晚回到霓虹閃耀的東京夜未眠。一天奔馳二千四百多公里的旅程，串聯了城市與鄉間，也串聯了春天與冬天，人類的旅行速度將人們置於一種類似哆啦A夢任意門的情境，讓旅人可以在短時間內經歷生命中許多壯麗場景，或許這也是現代人拜科技之福，所能享受到的特權吧！

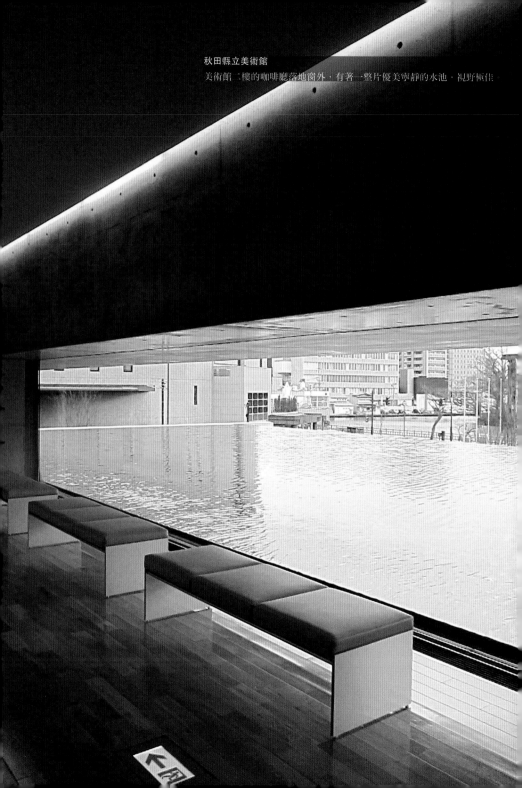

秋田縣立美術館
美術館二樓的咖啡廳落地窗外，有著一整片優美寧靜的水池，視野極佳。

法國TGV高鐵與當代建築之旅
TGV High Speed Train & Contemporary Architectures

到南方尋找自然的樸實與安靜

———

為了躲避巴黎的世俗化氛圍,期待在南方找到自然的樸實與單純的安靜。
登上流線型巨大堅固的 TGV 高鐵列車,我的內心頓時安靜下來,似乎放
心地讓這艘陸地上的高速巨輪帶領我往陽光普照的南方安逸駛去。

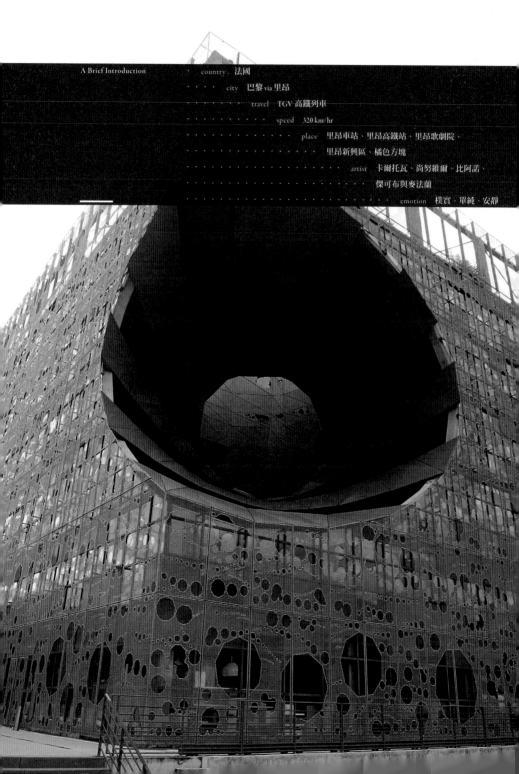

A Brief Introduction

country　法國

city　巴黎 via 里昂

travel　TGV 高鐵列車

speed　320 km/hr

place　里昂車站、里昂高鐵站、里昂歌劇院、
里昂新興區、橘色方塊

artist　卡爾托瓦、尚努維爾、比阿諾、
傑可布與麥法蘭

emotion　樸實、單純、安靜

里昂車站
孩童在里昂車站湖邊的噴泉公園盡情玩水，遠處的花朵公共藝術十分搶眼。

在巴黎的日子久了，會令人有些沉悶，滿街的風華絕代與典雅氛圍，雖說是浪漫，卻也帶著膚淺的觀光商業氣息，特別是許多外國觀光客的湧入，在旺季裡，滿街都是觀光客，他們的歡笑讚歎聲充滿街巷，喧嘩吵鬧與大聲嚷嚷聲在優雅的餐館與咖啡店裡迴盪；那些百貨公司、精品店，都被富有的外國人占據，他們似乎有用不完的錢，大批採購名牌包及服飾，手上掛滿名牌購物袋，卻也成為盜匪眼中的肥羊。

———

每次看著這些景象，就叫我心中浮現逃離巴黎的想法，「到南方去吧！」心中的小小聲音這樣告訴我，我不知不覺就走向里昂車站，在那古老的巨大車站裡，停泊著一艘艘帥氣的 TGV 高鐵列車，那是帶我遠離巴黎，航向壯闊自然原野，直向南方普羅旺斯的巨型戰艦。古典的車站裡停滿高科技列車的感覺是很超現實的，有點類似《銀河鐵道 999》動畫中的異質空間，古典與科技的違和感，卻是如此充滿著迷人的吸引力！

我想到電影《豆豆假期》（*Mr. Bean's Holiday*）裡的情節，豆豆先生也是在里昂車站搭乘 TGV 高鐵南下，他就彷彿是為了躲避英國濕冷的天氣，嚮往著地中海及普羅旺斯的陽光，我則是為了躲避巴黎的世俗化氛圍，期待在南方找到自然的樸實與單純的安靜。登上流線型巨大堅固的 TGV 高鐵列車，我的內心頓時安靜下來，似乎放心地讓這艘陸地上的高速巨輪帶領我往陽光普照的南方安逸駛去。

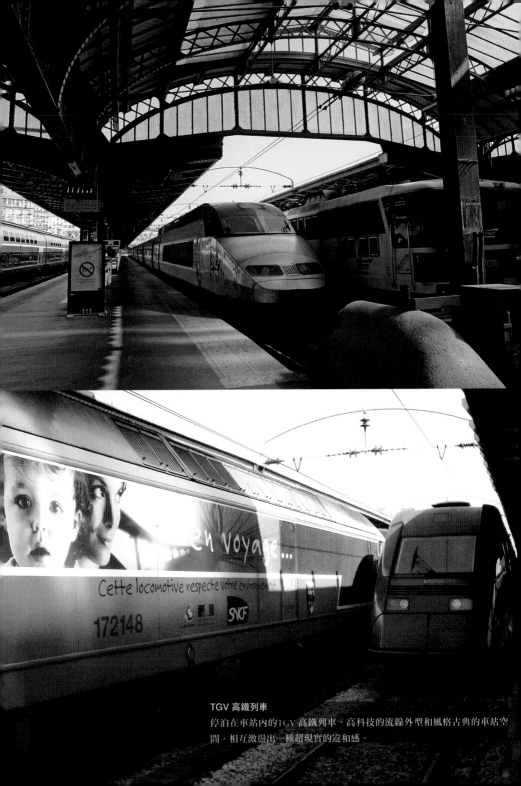

TGV 高鐵列車
停泊在車站內的TGV 高鐵列車,高科技的流線外型和風格古典的車站空
間,相互激盪出一種超現實的違和感。

里昂高鐵站的老鷹姿態

里昂的高鐵站有兩處，一處是位於市區的傳統里昂車站，另一處是位於里昂飛機場旁的里昂高鐵車站。里昂高鐵車站非常宏偉高調，猶如一隻展翅待飛的巨大老鷹，其實十分適合飛機場的形象，也經常被人誤認為是機場建築，不過如果想搭飛機結果來到高鐵站，也不用擔心！因為這座高鐵車站後方還有聯絡道，可以直接通往機場航站大廈。

里昂高鐵車站是由西班牙建築師聖地牙哥・卡爾托瓦（Santiago Calatrava）所設計，他擅長從生物體的骨骼及肌肉系統去衍生出建築結構與形態，他也是當今世界上最厲害的橋梁與車站建築設計者。里昂高鐵車站烏亮漆黑的鋼骨，架構出宏偉的車站大廳，靚麗的南部陽光在大廳上演著光影魔術。

雖然這座鋼鐵建築是如此的陽剛與機械，事實上，進入車站內部與月台空間，可以看見所有的建築構件，其實是充滿著人文與有機的線條，甚至令人感覺自己是進入一隻巨大禽鳥的身體內部空間，想像在其中欣賞著生物肌肉的紋理以及某種仿生設計的水泥預鑄構件。光線瀉入整個車站空間，交織成有如阿拉伯幾何圖形般的美妙圖案，你才發現原來這隻巨大的禽鳥，其實是已經死亡多時的骨骼化石殘骸，我們只是《普羅米修斯》（*Prometheus*）電影中那些癡憨的地球人，在巨大異型骸骨中，尋找生命源流的蛛絲馬跡。

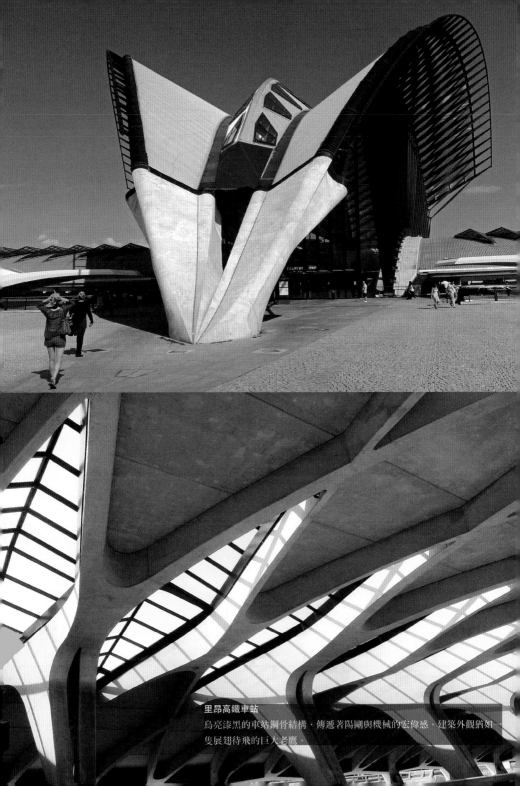

里昂高鐵車站
烏亮漆黑的車站鋼骨結構，傳遞著陽剛與機械的宏偉感，建築外觀猶如一隻展翅待飛的巨大老鷹。

逃離塵囂的太空驛站

建築師卡爾托瓦是個令人不得不崇拜的天才建築師,他的建築總是令人經驗不已,那年在西班牙瓦倫西亞,觀看他為自己家鄉所設計的整區科學藝術城,內心讚佩不已!那些雪白亮麗,卻又兼具生物美感的建築,猶如外太空的世界;有一年《星際大戰》(*Star Wars*)粉絲們特別在此聚集,他們身著白色帝國盔甲軍服(星際迷們稱之為白兵),與那些白色科幻般的建築十分搭配,讓人覺得這裡根本就是拍星際大戰最好的城市場景。

對於里昂這座南法城市而言,高鐵車站等於是遠方太空船的終點驛站,是逃離塵囂的目的地,那些叛逃的太空船,終於到達安逸的南方,可以歇息與重新出發,不論是留在里昂,亦或是離開里昂,繼續往普羅旺斯或地中海去,這座車站永遠展開翅膀,讓你可以隨時離開出發,也迎接所有人的來到。

在城市屋頂上跳著芭蕾

里昂市政廳前的歌劇院,是文藝復興時期的舊建築,1993 年重建時,建築師尚努維爾大膽地將外殼保留,內部整個掏空,並挖空地下室,增加了地下劇場儲存空間,以及屋頂圓弧造型的舞蹈練習場;使這座老舊的歌劇院建築,功能大幅提升,成為里昂市區最重要的文化設施,卻仍舊保有其固有的城市地標地位。

進入歌劇院內,從前方門廊圓拱,可以對應到對面市政廳的圓拱門廊,串流著數百年的歷史記憶,外殼古典的建築,內部卻出奇地科

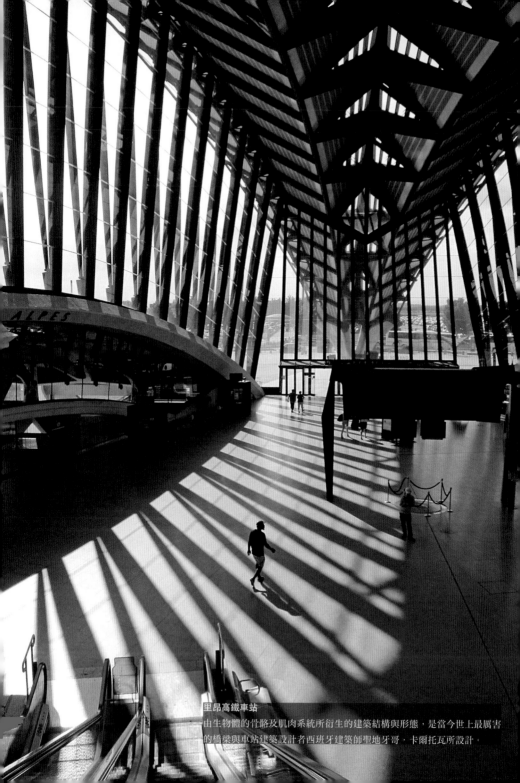

里昂高鐵車站
由生物體的骨骼及肌肉系統所衍生的建築結構與形態，是當今世上最厲害的橋梁與車站建築設計者西班牙建築師聖地牙哥．卡爾托瓦所設計。

技與前衛，讓人有種超現實的驚奇感。這讓我想起日本動畫大師大友克洋的動畫作品《老人Z》，動畫最後出現一具駭人的怪物，外形是莊嚴的鎌倉大佛，內部卻是高科技零件與超級電腦混血的怪異機械，好似前衛的靈魂，穿著的卻是古老的軀殼，是一種投錯胎般地違和與錯置。

不過建築大師尚努維爾卻努力消除這種怪異的感受，他成功地將現代藝術表演的需求，以理性的設計，塞進這個古老的軀殼裡，讓這個老舊殭屍般的建築得已起死回生，重現活潑的青春活力。其實這項工程的完成，讓建築界與藝術界讚不絕口！也為老舊建築再利用的成功案例，樹立起新的里程碑。

這座建築最令人驚豔的部分，在於屋頂加建的芭蕾舞練習場，里昂歌劇院原本就有世紀知名的芭蕾舞團，他們每天都要進行嚴格的芭蕾舞蹈訓練。圓拱型的屋頂加建部分，通透的大面落地玻璃，可以眺望整座城市的屋頂，那些高高低低的紅瓦斜屋頂十分漂亮！在這個地方練芭蕾舞，真的就像是在城市的屋頂上跳舞，小時候看迪士尼電影《歡樂滿人間》（*Mary Poppins*），電影中那些清掃煙囪的工人們在屋頂上跳舞，正是這樣的感覺。

我們很難得可以看見城市的屋頂，因為平常我們都是在地面活動，也因此許多城市的屋頂都十分醜陋，台北城的屋頂就充滿著違建鐵皮屋、電視天線、水塔與神壇，錯亂交織，形成一種混亂破敗的城市景觀。里昂的屋頂景觀卻出奇地優雅，那些纖細、敏感的芭蕾舞者，像城市精靈般，跳躍在紅色的屋頂上，展現出一種屬於童話趣味般的夢幻，對於這支舞團而言，每次練習似乎是擁有了整座城市！我也必須

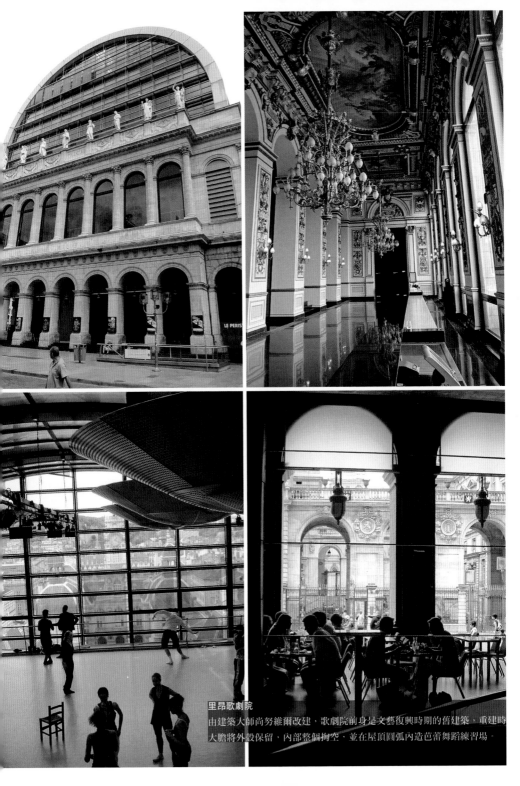

里昂歌劇院

由建築大師尚努維爾改建，歌劇院前身是文藝復興時期的舊建築，重建時
大膽將外殼保留，內部整個掏空，並在屋頂圓弧內造芭蕾舞蹈練習場。

承認，能有這樣的練舞空間，里昂歌劇院的芭蕾舞團應該是全世界最幸福的芭蕾舞者了！

搶眼幽默的橘黃起司建築

里昂的河岸有一座亮眼的橘黃色建築，猶如一塊黃色的起司，正面凹陷處就像是被老鼠咬了一口，因為太顯眼了，每天總是吸引許多人到此拍照觀望，這樣一座建築不僅呈現出城市建築的幽默趣味而已；這座建築其實是里昂新城市更新開發區「Lyon Confluence」的啟動器。

里昂不只是一座優雅的古城而已，這座城市這幾年一直有新的建築出現，在九〇年代，里昂找來建築大師倫周·比阿諾（Renzo Piano）規劃了「國際城市」，一處占地 37 公頃的多用途商場、辦公大樓。而近年來，里昂市更開發了位於隆河（Rhône）與沙翁河（Saone）交匯處，多年來一直是破敗、老舊的工業港口區，將其改造成為目前里昂最潮、最昂貴的新興區「Lyon Confluence」。

最潮最前衛的新興開發區域

在這個新興區裡，不僅有辦公大樓、漂亮的商業中心、旅館，更有面對運河的豪華住宅，捷運系統交錯其間，帶來上班族與觀光人潮。不過在開發初期，他們辦了一次競圖，由傑可布與麥法蘭（Jakob + MacFarlane）建築師取得設計權，將設計一個「橘色方塊」（Orange Box），藉著這個醒目地標物，吸引更多人投資參與這個地區的開發。

傑可布與麥法蘭建築設計公司擅長前衛的建築空間，位於巴黎龐畢

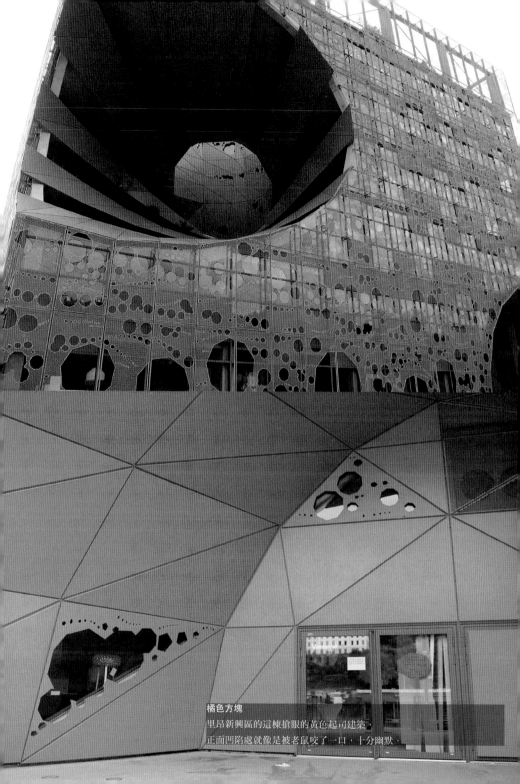

橘色方塊
里昂新興區的這棟搶眼的黃色起司建築，
正面凹陷處就像是被老鼠咬了一口，十分幽默。

度藝術中心頂樓的喬吉斯餐廳，內部解構前衛的空間，正是出自他們的手筆。「橘色方塊」的顏色呈現出一種螢光橘色，因此整個老舊港區，甚至整個里昂市區，都顯得突兀吸睛，讓人家不注意它都很難！建築表面是起司般的孔洞，大小的孔洞調節了日照的投射；原本整座建築除了辦公區之外，也規劃有文化展演的空間，讓人們可以來此聚集，產生城市的文化火花。

「橘色方塊」落成之後，整個「Lyon Confluence」更新區逐漸產生變化，老舊港區的倉庫慢慢地有公司團體進駐，新規劃設計的辦公樓也如雨後春筍般出現，加上運河邊的大型購物中心、豪華住宅區，整個「Lyon Confluence」更新區在短短幾年內成為里昂市區最令人稱羨的地方，甚至有一座造型前衛的博物館正在施工中，不久的將來落成開幕，又將為此區掀起新的熱潮。

「橘色方塊」果真是一塊令人垂涎的起司，它就像是一個誘餌，將人們的注意力帶到這塊新開發區，也將人氣、人潮與投資都帶到此地，這樣的建築策略實在高明啊！

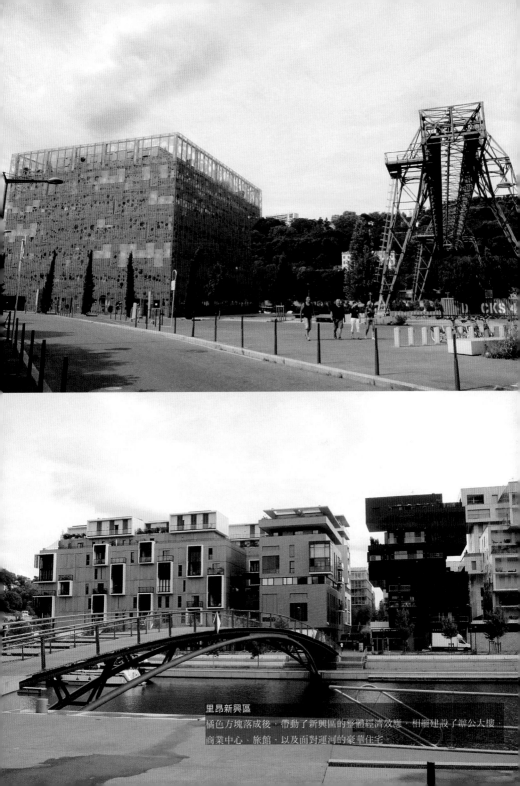

里昂新興區
橘色方塊落成後，帶動了新興區的整體經濟效應，相繼建設了辦公大樓、
商業中心、旅館，以及面對運河的豪華住宅

Railway and the Small Towns Nearby

鐵路周邊小鎮之旅

100－150
km / hr

PART 2.

鐵道旅行的無憂記憶

—

到了某個年紀之後，搭乘一般的火車進行鐵道旅行，除了可召喚逝去的童年記憶，感受昔日溫馨幸福感；也可跳脫繁忙生活現況，有一段單純安靜的時光。

我喜愛鐵道旅行勝過搭飛機的旅行，這些年在日本或歐洲的旅行，如果可以的話，我都盡量選擇搭火車去看建築，喜歡搭火車旅行是因為長途的鐵道旅行，總讓我有一種奇特的幸福感。

舒服地坐在車廂內，觀看著窗外田野的美景，讓人心境舒爽。最重要的是，搭乘火車時，內心知道接下來的幾個小時，將可以安心地坐在座位上，不需要也無法做任何事，只要認分地休息，不僅身體休息，也讓心靈可以暫時喘息。

我在搭乘火車時，內心還會有一種熟悉幸福的感覺，這樣的感覺揉合了童年的鐵道經驗，幼稚園時期我住在士林中正路的華僑新村，每天下午我都會特別跑到巷口中正路旁，觀看平交道上的淡水線火車經過，我到現在依稀記得那時觀看火車經過的畫面，那些列車上向外張望的臉孔，讓我好生羨慕！

我總是幻想著，火車上的人要去哪裡？他們過著什麼樣的生活？每天到巷口看火車，似乎成為我幼年生活的日常儀式，同時也內化在我的大腦機制裡，是我喜歡鐵道旅行的某種理由之一。

小時候的暑假，父母總會帶我們南下，到斗六或高雄的姑媽家度假，因為父親小時候在高雄長大，我們算是正統的「下港人」，雖然我的身分證上填寫「高雄人」，可是我其實是在台北出生，也在台北長大，不過小學的暑假，我們都會全家出動，往南部移動。

當年的縱貫線鐵道火車，從台北到高雄至少要五、六個小時，甚至七、八個小時不等。早上出門到台北火車站搭車，也要到下午日落時分才會到高雄，因此南部的旅行，基本上都要花一整天在鐵道交通上。

既然要花這麼多時間搭乘火車，就必須要有完全的準備，母親會準備許多食物與零食、水果，供我們全家在火車上食用。我記得她總是準備著許多滷味，有滷豆干、滷雞腿、滷蛋等等，有時候還要

準備遊戲器具，例如有磁鐵裝置的象棋或西洋棋（不會有撲克牌，因為父親將玩撲克牌視為賭博，嚴禁我們玩牌），我們在這段時間裡，愉快地欣賞車窗外的景致，吃吃東西，也下下棋、讀讀報紙，雖然旅途遙遠，但卻不覺得苦，反而很開心很雀躍！這樣的美好記憶，讓我日後的火車旅行都充滿溫馨記憶。

昔日的鐵道行駛中，可以清楚觀看到鐵道旁青翠的稻田，以及那些辛苦操勞的農民，那種城市人未曾瞭解的田園生活，是我在火車上才觀察得到的，而春夏秋冬的田野景致變換，也是搭乘火車的美好收穫！

一般的火車鐵軌都有伸縮縫，因此行駛起來會有一種喀搭喀搭的節奏感，這種節奏有催眠的效果，讓人陷入一種小小幸福的彌留之中。高速鐵道因為沒有伸縮縫，因此失去了這種特別的鐵道感覺，有時候我會特別到日本去搭乘一般的鐵道，感受這種特別的幸福感。

其實到了某個年紀之後，搭乘一般的火車進行鐵道旅行，除了可以召喚逝去的童年記憶，感受昔日的溫馨幸福感之外；事實上，也可以讓自己跳脫繁忙混亂的生活現況，有一段單純安靜的時光。喀搭喀搭的鐵軌聲，加上窗外如跑馬燈般流轉的景致，加速了腦海中的思維速率，而且這樣的時空，讓思慮更清明，也更敏銳！

搭火車看建築的旅行，多了許多安靜的時間，可以思考所看到的建築，消化那些內心滿溢的驚奇與讚歎，這樣的旅行過程其實是很奢華的，但是我卻很享受這樣的安排。

我甚至常常在規劃建築團的旅程中，特別加入搭乘火車的機會，並且特別要求行李由遊覽車載送，我們只要盡情地享受搭火車旅行的樂趣就好！

例如北九州的建築旅行中，我都會安排大家搭乘「幽芬森林火

車」，讓大家在旅行中，可以享受舒服安坐，欣賞森林自然美景的樂趣；從札幌到函館的行程中，我也會安排「超級北斗號列車」，讓團員可以一面搭乘快速列車，一面欣賞北海道的海景夕陽。

超級日立號與世界的盡頭

Super Hitachi in the End of the World

延伸至遙遠不知名的異次元世界

———

鐵道在這裡不像一般的終點站，並沒有鐵軌盡頭的防撞器，而是繼續延伸至遙遠不知名的地方，雖然有鐵道延伸，卻沒有列車行駛，好像那是個異次元世界一般，人世間的列車是無法進入的！

A Brief Introduction

· country 日本

· · · · city 東京 via 磐城 via 日立市

· · · · · · · travel 超級日立號

· · · · · · · · · speed 130 km/hr

· · · · · · · · · · · place 青山墓園、平和通櫻花隧道、

· · · · · · · · · · · · · JR日立市車站、海鷗食堂

· · · · · · · · · · · · · · · · · · artist 草間彌生、村上春樹、妹島和世

· emotion 淒美、華麗、愛、死亡、

· 冷酷、恐懼

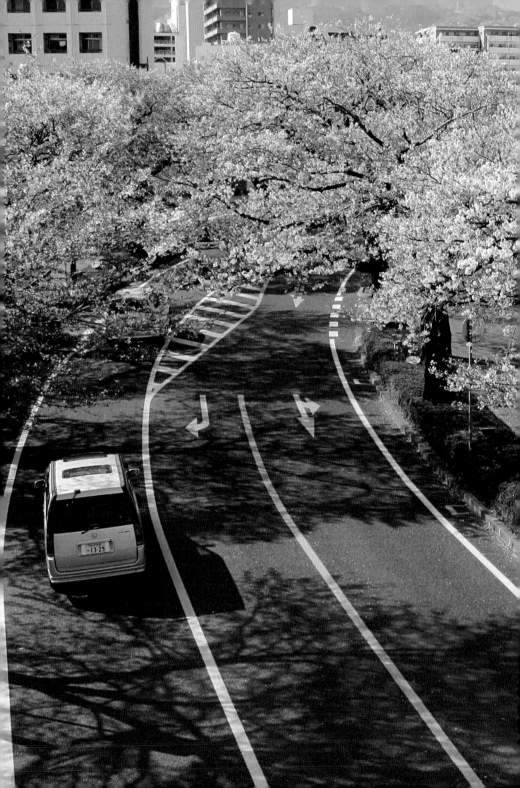

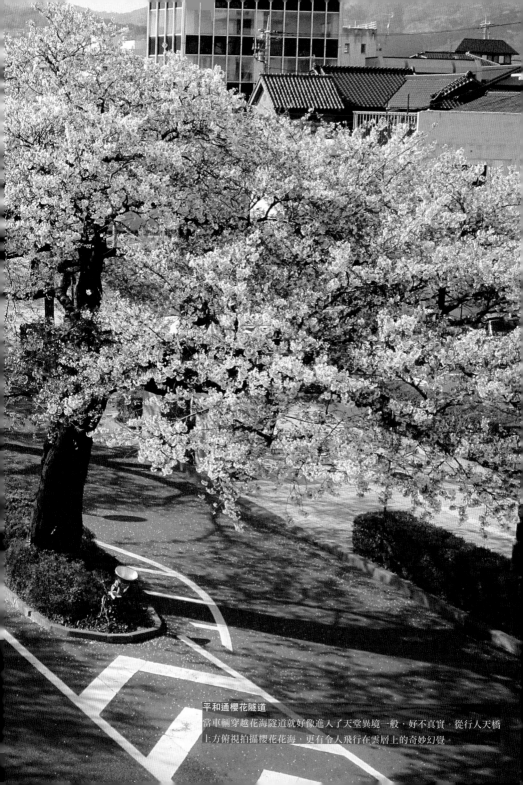

平和通櫻花隧道
當車輛穿越花海隧道就好像進入了天堂異境一般，好不真實，從行人天橋上方俯視拍攝櫻花花海，更有令人飛行在雲層上的奇妙幻覺。

那一年東京的櫻花早了幾個禮拜就開了！豐美燦爛的櫻花到了三月底就已經開始凋落，粉色的花瓣飄落，擺滿了整個公園小徑，淒美華麗的感覺，竟然讓人想到死亡與世界末日。藝術家草間彌生在她的紀錄片中，也曾到青山墓園拍攝櫻花季節的美麗，她穿著紅底白點的長袍，頂著偏橘豔紅色的假髮，站在墓園紛飛花瓣之中，嘴中喃喃，唸著她所寫的，關於愛與死亡的新詩。

———

我到達東京時，櫻花已經死亡，那些燦爛與美好，已經消失！就像人生一般，年輕的生命瞬時即過，美好的歲月在時空長河裡，也只是短暫的一聲嘆息，為了抓住那僅存的華麗，我決定搭火車北上追櫻。想不到這趟旅程竟然帶我到了世界的盡頭（The end of the world）。

都會感十足的工業城市列車

搭乘常磐線新型列車「超級日立號」（Super Hitachi E657 系）北上追櫻，這款新車造型酷狠，內裝也以深色原木搭配黑色座椅，都會感十足！乘坐十分舒適，質感不輸新幹線列車！原來這班列車是專為東京北邊幾座工業城市的上班族所設計的快速列車，這些上班族多居住在東京，為了到公司，工廠上班，因此每天都搭乘常磐線通勤。

搭乘常磐線北上，原本可以沿著太平洋岸，直達宮城縣仙台，但是福島核電廠的事故，讓整條路線中斷，北上列車只能開到磐城站，就無法再前進了；鐵道在這裡不像一般的終點站，並沒有鐵軌盡頭的防撞器，而是繼續延伸至遙遠不知名的地方，雖然有鐵道延伸，

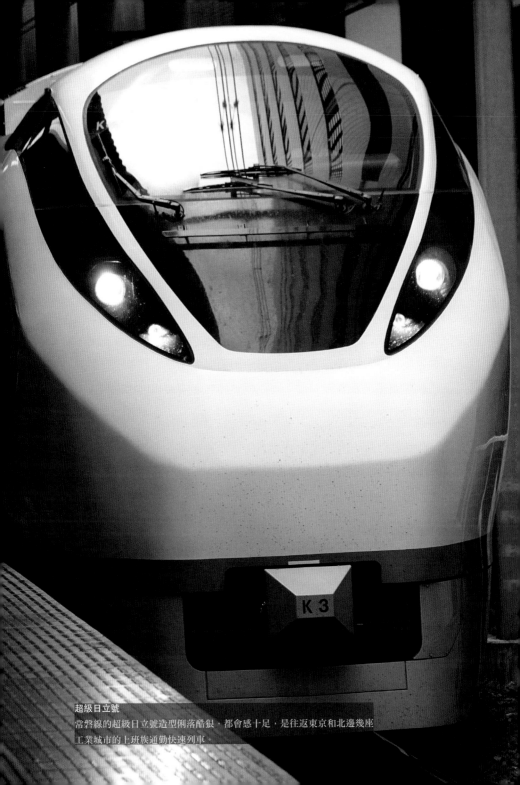

超級日立號
常磐線的超級日立號造型俐落酷狠，都會感十足，是往返東京和北邊幾座
工業城市的上班族通勤快速列車。

卻沒有列車行駛，好像那是個異次元世界一般，人世間的列車是無法進入的！

與其說這裡是世界的盡頭，不如說這裡是世界的邊緣，有如村上春樹的小說《世界末日與冷酷異境》裡的描述，是個「The end of the world」的地方，如果繼續往北前進，應該就會慢慢進入死亡的冷酷異境，那個被人們棄置的汙染土地，或是說被核能恐怖闇黑皇帝所統治的國土。

在世界邊緣的一條櫻花隧道

住在磐城的市民，猶如住在世界的邊緣，雖然離核災死亡異境不遠，卻反常地過著似乎是正常的生活，他們照樣做生意，照常上學、上班，與朋友喝咖啡約會，似乎無視核災的咄咄逼人，事實上，這樣的表現似乎正掩飾著內心不可戳破的深層恐懼。

相對於磐城的異常冷靜，日立市因為離世界邊緣有一段距離，市民生活顯得輕鬆許多，特別是春天櫻花盛開之際，平和通的櫻花隧道，帶來市民內心的安慰與歡欣。日立市是典型的公司鎮（Company town），整座城市就是日立重工業的基地，所有鎮上的人幾乎都在日立工業上班，或是靠日立重工謀生，車站附近可以見到重工業的煙囪與巨型機械，不過整個市區街道，這些年來已經在規劃重建後，展現新生都市的空間魅力，在廣植櫻花樹的努力下，每年春天的平和通櫻花祭典，已經成為關東地區有名的賞櫻盛事。

平和通的櫻花隧道的確動人，車輛穿越花海隧道，有如進入天堂異

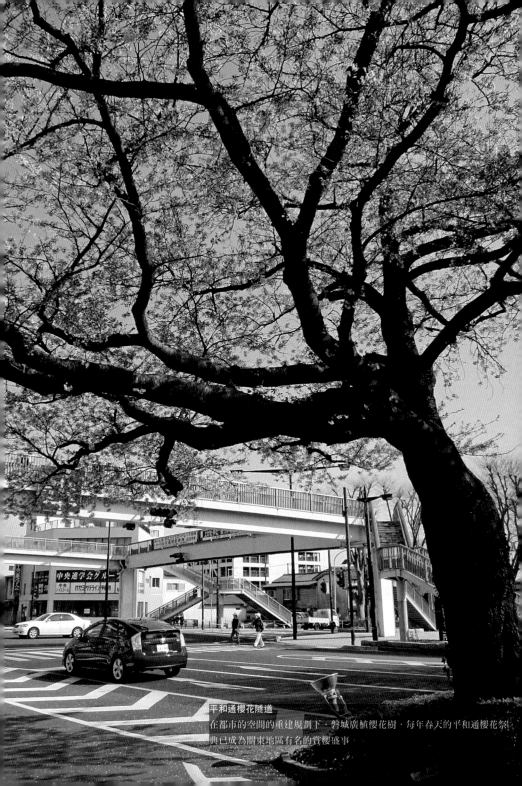

平和通櫻花隧道
在都市的空間的重建規劃下，磐城廣植櫻花樹，每年春天的平和通櫻花祭
典已成為關東地區有名的賞櫻盛事

境，十分的不真實；平和通有一處行人天橋，正好成為拍攝櫻花花海的絕佳地點，從高處俯瞰花海，令人有飛行在雲層上的奇妙幻覺，我想到京都清水寺那座木工精巧，結構宏偉的平台，在春天櫻花季時，人們站在平台上眺望，底下整片開花的櫻花樹林，猶如粉紅色的極樂世界，以至於過去曾發生過旅客被櫻花美景迷惑，奮不顧身一躍而下，撲向櫻花美景的事故；讓生命結束在最美麗的時刻，似乎也呼應了日本櫻花哲學的人生觀。

坐在玻璃盒子中眺望太平洋

JR日立市車站充滿著通透明亮的現代感，由日本女建築師妹島和世所設計，整座車站就是一座離地飄浮的玻璃屋，正符合妹島的設計風格，透明玻璃立面讓車站成為看海的最佳場所，建築內外擺放著妹島和世設計的特色座椅，坐在椅上看著一望無際的太平洋，讓人幾乎忘了自己身在忙碌的車站裡。

妹島和世特別在車站靠海一側，設計了一座可以看海的咖啡店，稱作是「海鷗食堂」（Seabird's Cafe），咖啡店是個玻璃盒子，裡面包著另一個白色盒子（廚房），坐在咖啡店內裡面喝咖啡，還真的可以看見海面上翱翔的海鷗！妹島和世很少設計車站建築，竟然會跑到日立市這樣一個地方替他們設計車站，令人感到十分驚訝，原來這裡竟然是妹島和世的故鄉，也難怪她會想要在這裡有一座自己的作品。

妹島和世的玻璃建築作品，的確很適合放在海邊，人們在玻璃盒子中，視線通過清朗的玻璃，直接眺望藍色的太平洋；在這樣的車站裡候車，很容易陷入一種哲學性的沉思中，似乎為自己在忙碌的人

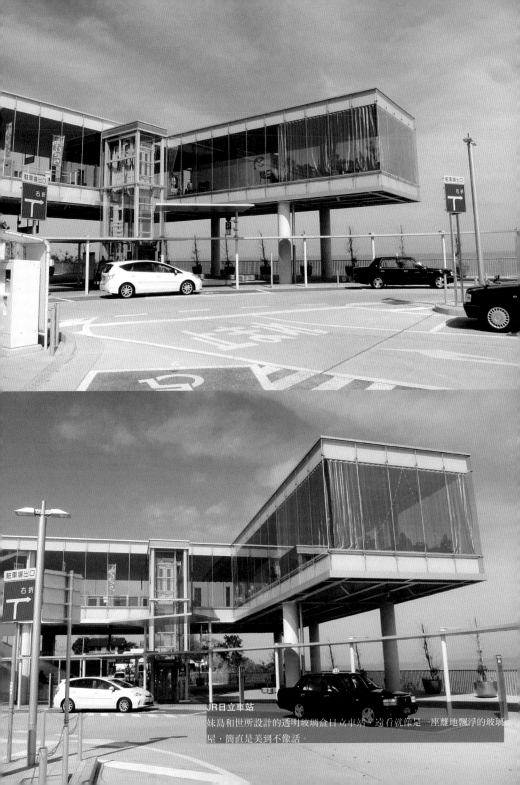

JR日立車站
妹島和世所設計的透明玻璃盒日立車站，遠看就像是一座離地飄浮的玻璃
屋，簡直是美到不像話。

生旅途中，找到一段可以放空沉靜，重新整理心緒的機會。我居然坐在「海鷗食堂」好一陣子，才想起我必須離開這個「世界的盡頭」，回到我們那個繁華忙碌的城市裡。不論如何，將來的生活滾動中，我一定會想起自己曾經有一天，坐在一座玻璃蓋的火車站裡看海，享受人生裡一段難得的悠閒午後。

海鷗食堂
坐在日立車站內的海鷗食堂咖啡店喝咖啡，還真的可以看見遠方海面上的海鷗！

超級白鳥號與
冬雪中的奇幻歷險
Super Hakuchō and the Adventures in Snow

北海道風雪中的草間彌生和奈良美智

———

從北海道進入海底隧道，直接從海底穿越津輕海峽到青森縣，可安全地抵達對岸。列車駕駛艙在車頭高處，適合白雪紛飛的北海道使用，因為在風雪中疾駛的列車，高起的駕駛艙比較不容易被風雪阻擋視線。

A Brief Introduction

- · country 日本
- · · · · city 函館 via 十和田市
- · · · · · · travel 超級白鳥號
- · · · · · · · · speed 120 km/hr
- · · · · · · · · · · place 津輕海峽、函館車站、十和田美術館、青森縣立美術館、遮光罩土偶車站
- · · · · · · · · · · · artist 草間彌生、西沢立衛、奈良美智、青木淳、夏格爾
- · · · · · · · · · · · · emotion 驚險、可愛、怪異、舒適、安穩、療癒、舒緩

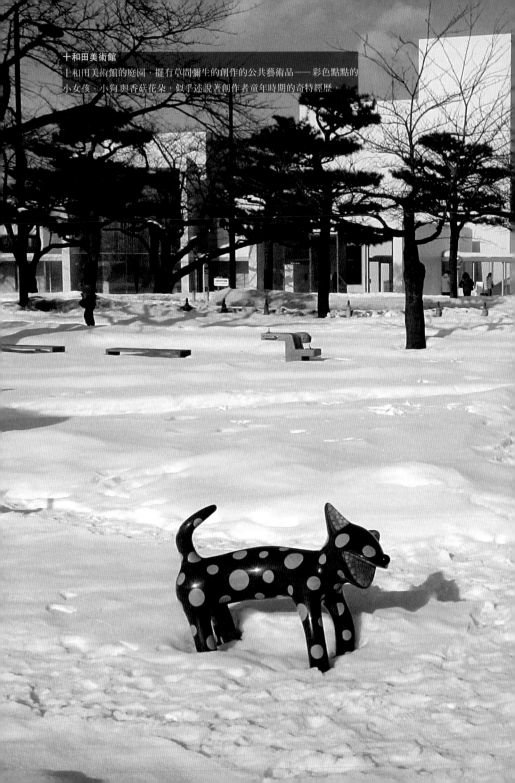

十和田美術館
十和田美術館的庭園，擺有草間彌生的創作的公共藝術品——彩色點點的小女孩、小狗與香菇花朵，似乎述說著創作者童年時期的奇特經歷

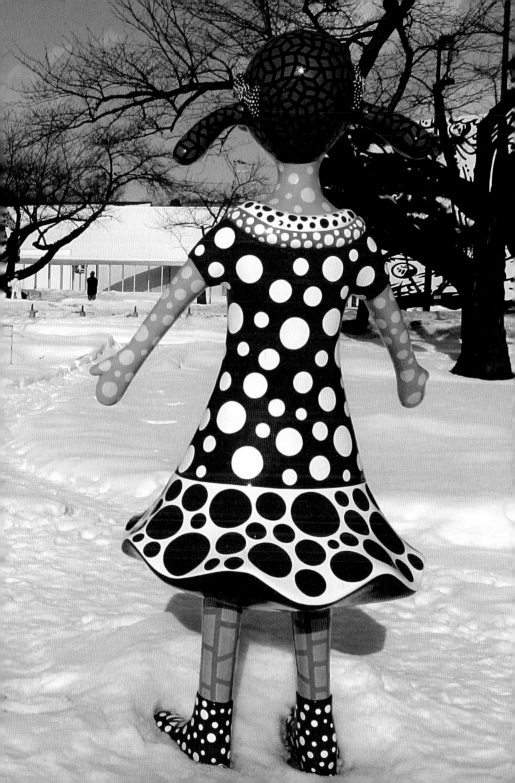

在冰雪紛飛的嚴冬季節，我們來到北海道函館這座歷史感強烈的城市，白雪覆蓋的函館，與夏日明亮的感覺完全不同，雖然城市裡許多的坡道結冰，漫步其間，步步為營，十分驚險，但是古老的紅磚倉庫建築，在白雪襯托下，顯得更為紅豔漂亮！

———

從函館山上遙望津輕海峽，起心動念想到對岸東北青森縣去！想到津輕海峽，就想到石川小百合唱的〈津輕海峽冬景色〉，這首歌鄧麗君在日本也唱過。我以前也曾從北海道函館渡過海峽到青森，不過當年是夏天，我們搭乘海峽間的大型高速渡輪，那船採取雙艏設計，行駛在津輕海峽間十分平穩舒適，很快就到達對岸。

北海道風雪中疾駛的列車

如今這艘渡輪已經停止營業，聽說船舶早已賣給台灣，專跑台灣基隆與花蓮的沿岸航線，加上冬季海峽海況不佳，因此我們選擇搭乘JR超級白鳥號，從北海道進入海底隧道，直接從海底穿越津輕海峽到青森縣，如此才不會受到冰雪風暴的影響，可以安全地抵達對岸。

在函館車站搭乘超級白鳥號列車。超級白鳥號與北海道的超級北斗列車相同，只是顏色不一樣，超級北斗號列車是藍色車頭，而超級白鳥號則是綠色車頭（白鳥為何是綠色的？）。這種列車駕駛艙在車頭高處，非常適合白雪紛飛的北海道使用，因為在北海道風雪中疾駛的列車，高起的駕駛艙比較不容易被風雪阻擋視線。

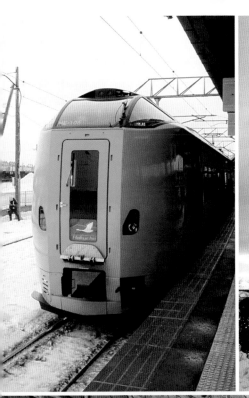

函館
超級白鳥號列車駕駛艙在車頭高處，不易被風雪阻擋視線，很適合在白雪紛飛的北海道行駛（左上）。日本最古老的東正教會哈利斯特斯教堂（右上），明治時紅煉瓦倉庫金森倉庫群（下），都是函館一帶知名的景點。

草間彌生的雪中夢遊世界

來到東北的十和田市，這幾年東北地區多了幾座大師級的美術館，其中由建築師西沢立衛所設計的十和田美術館，可說是最令人矚目的建築。過去我都是在春夏季節造訪這座美術館，第一次在冰雪中來到此地，感受到全然不同的空間情境。

特別是十和田美術館的庭園，這些年增加了許多公共藝術品，其中草間彌生的新作品特別令人喜愛。同樣是彩色點點的小女孩、小狗與香菇花朵，最近成為草間彌生的創作主題，讓人想到奈良美智的可愛小狗與怪異小女孩，不過這小女孩應該是草間彌生的個人記憶，似乎述說著她小時候看見小狗、花朵有如臉孔跟她講話的奇特經歷。

草間彌生很喜歡路易斯‧卡羅（Lewis Carroll）所寫的《愛麗絲夢遊仙境》（ _Alice's Adventures in Wonderland_ ），她甚至曾說：「我，草間彌生，是現代版的愛麗絲！」的確！愛麗絲夢遊仙境的奇幻經歷，正如草間彌生飽受精神折磨的錯亂世界，難怪草間彌生對愛麗絲夢遊仙境情有獨鍾。

冬天的十和田美術館前，雪白的大地上，亮眼的黑點黃底大南瓜，顯得十分耀眼！漂亮紅底白點洋裝的小女孩，由粉紅、紫色、藍色的小狗陪同，遠遠遙望著十和田美術館，他們有如站立在白色柔軟的棉花上，充滿著超現實的美感！那株紫色的蘑菇，正是進入仙境的關鍵，讓我也想吃一口，嘗試像愛麗絲一樣，進入變大變小的奇幻世界。

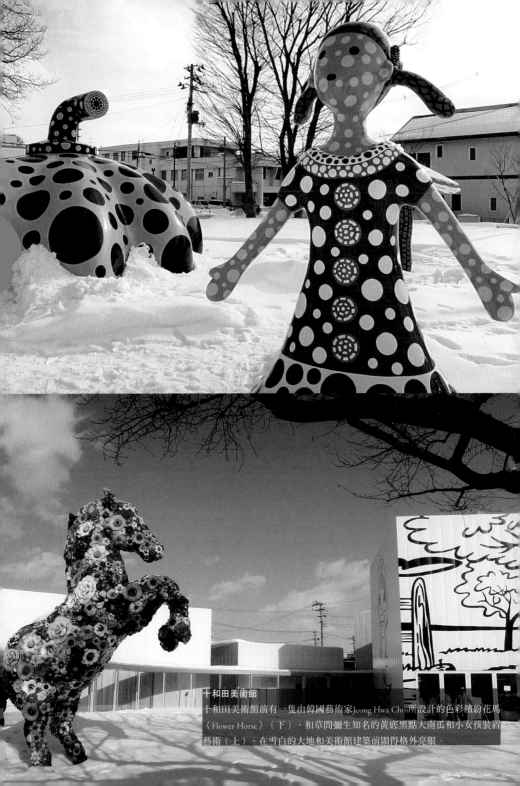

十和田美術館
十和田美術館前有一隻由韓國藝術家Jeong Hwa Choi所設計的色彩繽紛花馬〈Flower Horse〉（下），和草間彌生知名的黃底黑點大南瓜和小女孩裝置藝術（上），在雪白的大地和美術館建築前顯得格外亮眼。

美術館中冬眠的奈良美智小狗

很多人是衝著奈良美智才來東北的，東北青森縣正好是奈良美智的故鄉，因此青森縣立美術館基本上就是主打奈良美智的作品，甚至可以說這個雪白的美術館根本就是奈良美智畫中夢遊小狗的祕密基地。青木淳所設計的青森縣立美術館，原址是一座考古遺址，美術館就建造在向下挖深的土溝中，因此被稱作是「白壁土溝」，美術館內當然不只是奈良美智的作品，夏格爾的大幅畫作也是美術館的鎮館之寶，在美術館常設展裡，有著一座大型的「小木屋」，這是奈良美智創作源起的空間，也是他最覺得舒適安穩的地方。

不過最令奈良美智粉絲瘋狂的是，那隻位於戶外土溝內的巨大夢遊小狗雕像。奈良美智迷都很喜歡他的夢遊小狗，這隻小狗有如史奴比那般可愛單純，卻永閉著眼睛，好像在夢遊一般，對於現代忙碌緊張社會中的人而言，夢遊狗似乎具有一種療癒的功效，讓人可以舒緩心情，甚至成為「好眠團體」的象徵物。巨大的夢遊小狗在土溝中，猶如剛被挖掘出土的神祕古物，似乎是沉睡數千年的神祇，卻被我們打擾，挖掘出土之際，依然半夢半醒；夏天來時，牠處於一種夢遊狀態，冬天冰雪中，牠則是處於冬眠的狀況中。

最期待看到小狗頭戴白帽

有趣的是，冬天青森的大雪，會在這隻夢遊小狗頭上堆積成一坨雪堆，有如為牠編織成的白色毛線帽，雖然冬天期間，無法進入土溝中，碰觸這隻夢遊小狗，但是觀賞小狗頭戴白帽，卻是青森縣立美術館冬天最令人期待的景象。

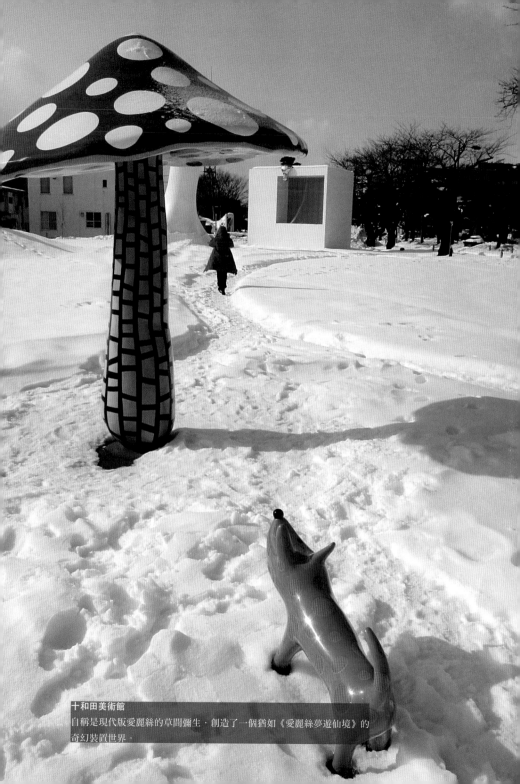

十和田美術館
自稱是現代版愛麗絲的草間彌生，創造了一個猶如《愛麗絲夢遊仙境》的
奇幻裝置世界。

許多人在寒冬中，默默地踏著積雪，來到這座美術館，就是要一睹積雪中戴著白帽的小狗，看著牠在積雪中依舊滿足地沉睡，內心的許多苦楚似乎被治癒、被撫慰，也被全然瞭解；希望自己是一隻在冰雪中，依然可以滿足微笑的小狗。說實話，離開美術館時，我自私地，好想帶著這隻狗一起回家，但是想到夢遊小狗在這裡還有療癒人們的任務，只有放棄這樣的妄想。

遮光罩土偶車站的古文明想像

從青森車站搭乘奧羽本線列車，再轉五能線鐵道，前往一座叫做「木造」的小火車站，這是一座奇特的火車站，雖然名為「木造」，卻不是你所熟悉的傳統木造日式建築，而是一座造型詭異的建築，整座車站建築就是以「遮光罩土偶」為其造型。

所謂的「遮光罩土偶」其實充滿著科幻與古文明的想像，當地出土的土偶，眼睛巨大渾圓，有如帶著眼鏡，人們將這土偶與登月太空人的服裝作比較，認為這是古文明來自外太空的證據，這土偶根本是戴著遮光罩的外星太空人。不過考古研究者謝哲青告訴我，這是古代女巫的雕像，古時候的人，會將雕刻對象某些特異功能部位放大強調，因為古代的女巫有預見未來的能力，因此他們將眼部特別放大處理，這個論點與日本漫畫《宗像教授異考錄》中所談的說法一致，而這本漫畫也是將木造車站發揚光大的重要出版。

荒涼幾乎凋零的木造車站小鎮

不過把整個車站設計成「遮光罩土偶」，有種強烈的「普普建築」

あおもり犬
AOMORI-KEN

青森縣立美術館
青森縣立美術館鎮館之寶就是令奈良美智粉絲瘋狂的巨大夢遊小狗雕像，
許多人來到美術館，就是要一睹積雪中藏著白帽的小狗。

（Pop Architecture）性格，有如加州的公路建築一般，大老遠就昭告人們，我這裡就是「遮光罩土偶」的故鄉。

木造車站小鎮十分荒涼，當地人似乎不懂得如何操作外星人的議題，不像美國羅斯威爾（Roswell）小鎮，幾乎就成了 UFO 小鎮，全鎮處處可見外星人的身影，也成為追尋外星人的粉絲們，死前一定要去的聖地。相較之下，木造車站的小鎮顯得十分荒涼與凋零，幾棟老建築幾乎廢棄破敗，在風雪掩埋下，幾乎支撐不住，這種鳥不生蛋的小鎮，除了古文明的傳說之外，似乎什麼都沒有了！

當我們在冰雪中凝視著遮光罩土偶，忽然驚見巨大土偶的眼睛發出紅色閃光，原來是車站原本就設計，當列車來時，「遮光罩土偶」的眼睛會發出紅光，讓大家知道電車快來了！不過夜深時刻，巨大土偶發出紅色殺氣，令當地居民看了也不寒而慄，紛紛向車站提出抗議，所以現在車站的巨大土偶已經不會發光了！

不論如何，暴風雪中的遮光罩土偶，讓我們有陷入時空異境的錯覺，我們有如走到了日本的盡頭，走到了歷史文明的荒蕪之地，然後忘記自己從何而來，冬雪中的日本東北旅行正是如此，充滿著奇幻與冒險，也讓人難以忘懷！

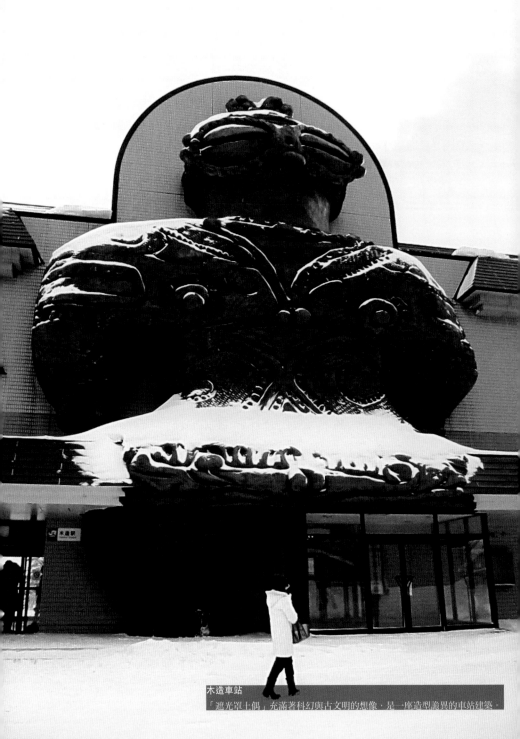

木造車站
「遮光罩土偶」充滿著科幻與古文明的想像，是一座造型詭異的車站建築。

Freedom on the Highway

公路駕駛自由之旅

80−100
km / hr

PART 3.

公路漫遊的自我追尋

—

玉米田與收音機裡的鄉村歌曲是美國中西部公路旅行的基本元素，因為太無聊，我經常開車開到想睡覺，還好美國大車都有巡航定速裝置，只要定好速度，我甚至邊開車邊將腳蹺到車窗。

對於居住鄉間小鎮的美國人而言，踏上公路的時刻，就是他遠離家鄉，探索世界的開始。公路連結不同的城市與鄉鎮，不論是伸出拇指搭便車，亦或是自己開車上路，只要上了公路就等於展開對於未知世界的探索旅程。很多人是上大學才開車載著行囊家當，離家往公路奔馳，有的人是到不同的城市找工作，展開新的人生，因此公路的漫遊也等於是一種成年禮，宣告與父母家庭臍帶的斷裂，同時也是獨立生活的開始。

可能是看多了美國公路電影，我一直對公路旅行有一種強烈的憧憬，特別是美國大陸那種一望無際向地平線延伸的公路景象，讓我有一種想去探險拓荒的衝動。過去在台灣的教育體制下，我的青年公路探索或自我追尋，一直延遲到當完兵，離開家，遠渡重洋到美國中西部留學時才開始。

我到美國第一件事就是去買一部美國大車，我還記得第一部美國大車就是 Buick Century 的車型，那種美國大車十分舒適，前座是一整排有如沙發的位置，如果需要的話，前座甚至可以坐三個人，因此排檔桿位於方向盤側邊，這輛大車陪伴著我探索美國中西部的鄉野小鎮，建築之城芝加哥、俄亥俄州，以及如今已經破產的底特律汽車城。

如果沒有開車在美國各大城鎮探險，我對於美國的認識，或許依舊停留在美國電影裡那些關於紐約與洛杉磯的描述而已。每個週末我都開車上高速公路，沿著 I-23 或 I-94 到不同城鎮探訪，有時候短暫車程到附近小鎮看便宜的二輪電影；有時候開四小時到芝加哥南區的破敗地區拍攝工廠廢墟。美國小鎮的純樸令人驚訝，農民們過著簡單的生活，遵循著簡單的信仰與自然原則，唯一令人受不了的是那永遠看不完的玉米田。

玉米田與收音機裡的鄉村歌曲是美國中西部公路旅行的基本元素，因為太無聊，我經常開車開到想睡覺，還好美國大車都有巡航定速

裝置，只要定好速度，我甚至邊開車邊將腳蹺到車窗。這樣的旅行速度通常會在警車突然出現時改變，其實在公路上旅行，大部分人的車速都超過速限，不過因為大家都超速，也就沒有什麼好擔心的！不過每次警車鳴著警笛從照後鏡中出現，大家都降低速度，準備接受審判，因為警車的測速雷達，一次只能抓一台車，因此警車會追到一部車，將它逼到路邊，其他人知道不是自己被抓，才繼續安心開車。

每個交流道都像是人生命運的一個選擇，下了交流道就進入一個不同的城鎮，你如果喜歡就可以多待一點時間，如果有適當機會，甚至可以留在當地，找個工作，成家立業，安定下來。如果這個小鎮跟你不對味，你只要坐上車，開上交流道，永遠可以找到下一個交流道，找到下一個有趣的小鎮。

在公路速限下行駛，可以安心地欣賞公路旁的風景：初春的翠綠嫩芽以及鮮豔的小鎮鬱金香；秋天的豔麗楓紅，有如燃燒般的火焰；而冬日的純白雪景，更是值得玩味！我喜歡在結凍的湖邊，看著從北邊來的加拿大鵝，牠們成群結隊南下，笨拙地降落在冰湖上，聒噪而有趣！

我也曾半夜開車出遊，往北密西根半島前進，夜晚的公路一片漆黑，到了深夜才發現，整條公路完全沒有半台車，只有我的車頭燈與黑夜天空閃耀的星空相互輝映，那種公路旅行的孤寂與悲壯，讓我感覺到似乎全世界只有我一個人在前進的感覺！

不過初春的融雪卻叫人擔心，白天回暖的溫度讓雪融化，入夜後卻在公路上結成濕滑的薄冰。我在一個熬夜的晚上，從建築系工作室開車回宿舍，就在公路轉彎處遇到結冰路面而打滑，車子失控旋轉，車尾撞上迎面而來的另一輛車，撞車的瞬間，猶如電影《全面啟動》（*Inception*）裡的慢動作，我可以看見汽車零件以極慢的動作從儀表板內噴出，那一刻似乎時間被凍結一般，過了好久好久，一切

才回復正常，我的眼鏡也不知道噴到何方，當時我並不擔心自己是否受傷或存活，我只是彎下身尋找我的眼鏡，結果撞上我的車主緊張地跑過來，因為他沒有看見我出來，以為我已經掛了。當我找回我的眼鏡，我才發現自己奇蹟式地毫髮無傷（我當時甚至沒有綁安全帶），我的生命因此又經歷了一次死裡逃生，知道自己要好好地過下去。

公路旅行其實是人生的縮影，在孤寂的公路上奔馳，思索著自己的人生要往何處去？在多次下錯交流道後，又重新回到公路上勇敢前進，總會找到屬於自己的城鎮。

美西公路建築散步

Architecture Road Trip and U.S. Highway

對自由的渴求與對自我的實現

———

開著車在加州公路上奔馳,探訪城市中的建築與公共藝術作品,是我最嚮往的一種旅行方式,聽著老鷹合唱團(The Eagles)的〈Hotel California〉,享受車窗外的加州陽光與海洋空氣,讓心靈中洋溢著自由的感覺。

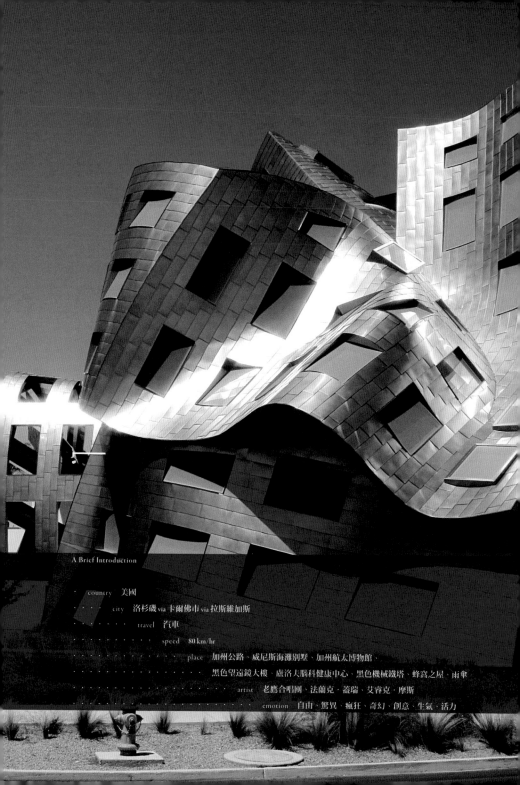

A Brief Introduction

· country 美國
· · · · city 洛杉磯 via 卡爾佛市 via 拉斯維加斯
· · · travel 汽車
· · speed 80 km/hr
· · place 加州公路、威尼斯海灘別墅、加州航太博物館、
黑色望遠鏡大樓、盧洛夫腦科健康中心、黑色機械鐵塔、蜂窩之屋、雨傘
· · artist 老鷹合唱團、法蘭克‧蓋瑞、艾睿克‧摩斯
· · emotion 自由、驚異、瘋狂、奇幻、創意、生氣、活力

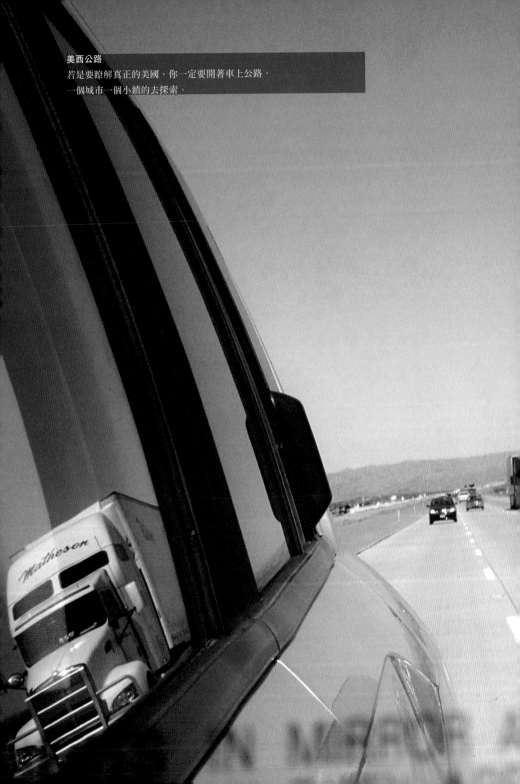

美西公路
若是要瞭解真正的美國，你一定要開著車上公路，
一個城市一個小鎮的去探索。

可能是過去受到太多公路電影的影響，我很享受在美國公路駕駛的樂趣，很多人都說在美國生活若不會開車，就像沒有腳一般；沒有美國駕駛執照，就像是沒有身分證一般。我在美國唸書時，第一件事就是想去買部美國大車，奔馳在美國的公路上。

———

在美國公路上開車才真正能體會到「自由」的意義，美國人喜歡自己開車自由自在的感覺，美國人的車對他們而言，就像是西部時代牛仔的馬匹，可以帶他到處探索與冒險。電影《末路狂花》（Thelma and Louise）中，開車上公路甚至象徵著對於自由的渴求與對於自我的實現，這樣的感覺，我完全可以體會，多年來在美國的駕駛經驗，我發現若是要瞭解真正的美國，你一定要開著車上公路，一個城市一個小鎮地去探索，才能看到真正的美國，而不是電影裡那種美國。

開著車在加州公路上奔馳，探訪城市中的建築與公共藝術作品，是我最嚮往的一種旅行方式，聽著老鷹合唱團的〈Hotel California〉，享受車窗外的加州陽光與海洋空氣，讓心靈中洋溢著自由的感覺。

洛杉磯的前衛自由氣息

解構主義建築大師法蘭克・蓋瑞（Frank O. Gehry）在加州洛杉磯發跡，並且創造了令人驚奇的前衛建築，本籍加拿大多倫多的他曾經表示：「我想，我如果在加拿大當建築師，就永遠不可能在成長過程中，感染到洛杉磯所帶給我的自由氣息，洛杉磯擁有更多的自由，因為相較之下，沒有太沉重的歷史包袱。」

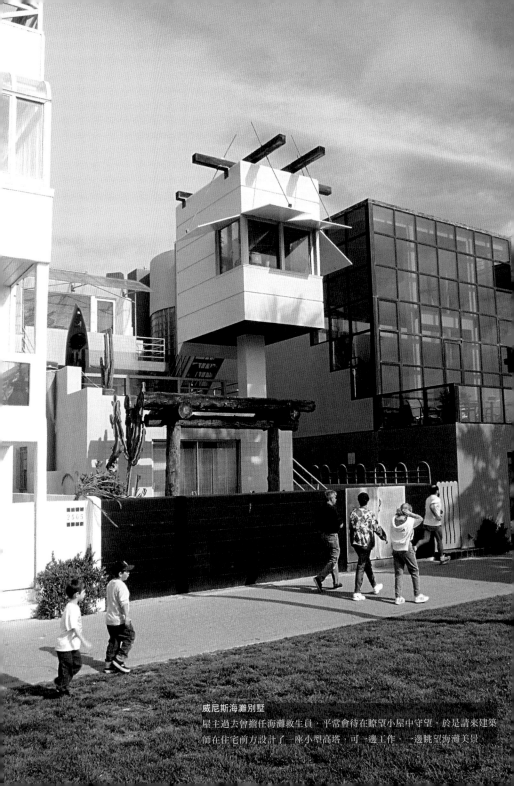

威尼斯海灘別墅
屋主過去曾擔任海灘救生員，平常會待在瞭望小屋中守望，於是請來建築師在住宅前方設計了一座小型高塔，可一邊工作，一邊眺望海灘美景。

蓋瑞在加州剛發跡之際，所接的案子多為車庫改建等小案子，作品範圍則集中在聖塔莫尼卡（Santa Monica）至威尼斯海灘（Venice Beach）之間，因為他當年就居住在這個區域，蓋瑞在洛杉磯感染到自由奔放的海洋文化，以及加州的公路建築風格，這些異於美國東岸學術風格的建築氛圍，讓他得以開創出令人驚異的前衛建築。

位於洛杉磯威尼斯海灘的一棟觀海別墅「Venice Beach House」，就是一座介於夢想與現實之間的住宅，業主過去曾擔任海灘救生員，那些穿著紅色小短褲的救生員，平常會待在瞭望小屋中守望，就像電視影集《海灘游俠》（Baywatch）。後來救生員事業有成之後，請來建築師蓋瑞為他設計住宅，蓋瑞在住宅前方設計了一座小型高塔，當作是業主的工作室，業主可以在塔屋裡，一邊用電腦作業，一邊眺望海灘美景，就像過去的救生員回憶一般。

後現代建築的趣味符號學

加州公路的普普建築風格，也影響了建築師蓋瑞的設計趨向，過去公路盛行的年代，加州公路上出現了許多實體物件放大的商店建築，目的是為了吸引駕駛人的目光。這種做法也讓蓋瑞開始使用「現成物」（ready-made）直接放在建築物上，加州航太博物館（California Museum of Science and Industry）就是典型的作品，他把一台舊有的 F-104 星式戰鬥機裝在建築物立面上，讓人們一眼就知道這棟建築是航空博物館，甚至他設計了一座肯德基炸雞店，整座建築造型就像是一座家庭號的炸雞桶，這些都是普普建築的風格延續。

不過最有趣的是位於洛杉磯威尼斯的一座辦公建築「Binoculars Building」，

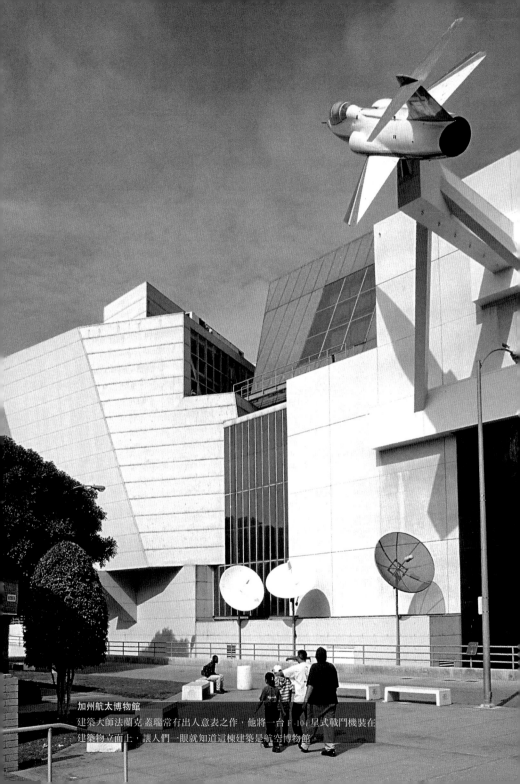

加州航太博物館
建築大師法蘭克 蓋瑞常有出人意表之作，他將一台 F-104 星式戰鬥機裝在
建築物立面上，讓人們一眼就知道這棟建築是航空博物館

辦公室正立面是一座巨大的黑色望遠鏡，如果直接解釋，一定會說這是一間賣望遠鏡的商店，事實上，這座建築是一家廣告公司，對於這座雙筒望遠鏡，蓋瑞解釋說，這是一家「有遠見」的廣告公司。

這些奇特的建築，充滿符號學的趣味，在後現代主義的年代，成為世界知名的建築作品，使得法蘭克‧蓋瑞逐漸在建築界嶄露頭角，不過真正讓他成名的，卻是解構主義時代的驚奇之作——迪士尼音樂廳被認為是凝固的音樂，是當代建築的奇幻之作，而位於拉斯維加斯的腦科醫院更是怪異！

太空殘骸碎片般的腦科醫院

拉斯維加斯這座沙漠中的瘋狂城市，原本就充斥著許多荒唐怪誕的建築，不過最近這座城市又多了一棟非常瘋狂的建築，而且是由解構建築大師法蘭克‧蓋瑞所設計，成為賭城奇特的建築地標之一。

這座奇異的建築不是賭場、也不是酒店，令人驚訝的是，這座怪異建築居然是一座腦科醫院。全名為克里夫蘭醫院盧洛夫腦科健康中心（Cleveland Clinic Lou Ruvo Center for Brain Health）。腦科健康中心由一個稱為KMA 的機構所支持，KMA 是「保住記憶」（Keep Memory Alive）的縮寫，經營者及夥伴都曾遭遇長輩罹患阿茲海默症而過世的經驗，因此致力於阿茲海默症治療的研究，而這棟位於沙漠中的腦科醫院將是全世界最尖端的阿茲海默症與帕金森症研究、治療與預防的重鎮。

來到拉斯維加斯市中心附近，就可以發現這座奇特的建築，與周遭建築物形成強烈的對比，所有的建築物都是以挺直的姿態堅強地站

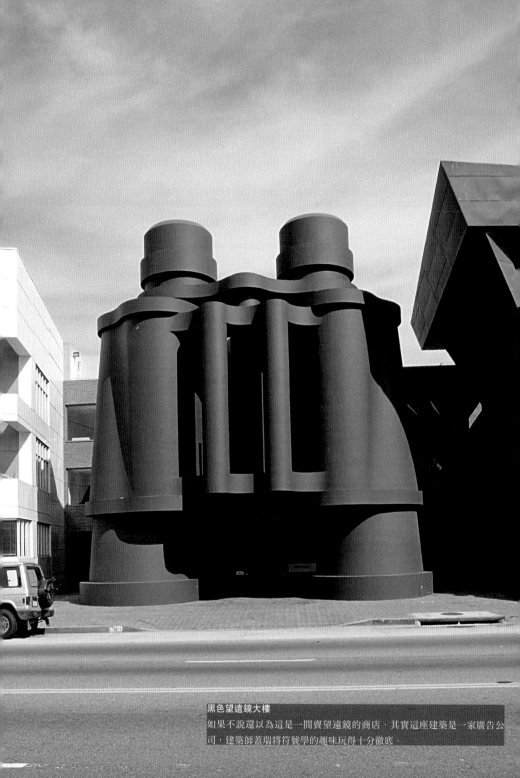

黑色望遠鏡大樓
如果不說還以為這是一間賣望遠鏡的商店，其實這座建築是一家廣告公司，建築師蓋瑞將符號學的趣味玩得十分徹底。

立著，唯有這棟怪建築猶如遭遇地震一般，從內部塌陷支解，所有的碎片甚至扭曲變形，而金屬的材料在陽光下閃耀，讓人以為是太空船墜落的殘骸碎片。

體現患者悲傷的超現實空間

這棟建築外部雖然怪異冷酷，但是內部空間卻試圖以繽紛的色彩，創造出愉悅的空間感，降低人們來到醫院的緊張：會議廳中紅色的地毯與沙發，相對於天花板的扭曲變形，讓整個空間帶著一種達利（Dali）畫作的超現實感。

我卻認為這座建築根本就是一個腦袋，一個罹患阿茲海默症的患者腦袋，腦子逐漸崩解碎裂，腦子裡的歲月記憶逐漸流失，然後人的存在將猶如行屍走肉，連最親近的人也不復記得，這樣的建築其實最能表達許多阿茲海默症罹患者的悲哀。

去年這座腦科醫院完工時，掀起了媒體界的議論紛紛，許多媒體提出了許多尖酸刻薄的評論，有人說「腦袋壞掉才會來這座醫院看腦袋！」（事實上是如此），也有人說「建築師蓋瑞的腦袋裡，大概就是這個樣子！」不論如何，這座怪異的建築的確吸引了世界媒體的注意力，相信對於將來這座醫療機構的募款活動，會有很大的助益！

我在夕陽下觀看著閃閃發亮的腦科醫院建築，想到這裡居然是人類對抗記憶流失的重要灘頭堡。我不得不說，這樣一座金屬建築比起賭城拉斯維加斯那些荒誕華麗的酒店建築而言，更讓我有一種肅然起敬的感覺。

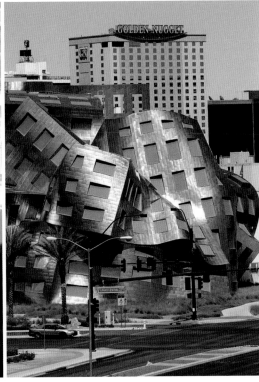

盧洛夫腦科健康中心

建築物外觀十分冷酷，就好像是扭曲變形的太空殘骸碎片在陽光下閃閃發光，但是內部空間卻十分繽紛跳TONE，紅白的對比配色，創造出愉悅的空間感。

科幻電影元素和洛城藝術塔

大洛杉磯地區卡爾佛市（Culver City）原本只是落寞的倉庫工廠區，這幾年因為此區交通便利，成為專業人士聚集開設工作室以及聚居的好地方，也因此許多開發計劃都集中在這個區域。許多舊倉庫紛紛在建築設計師的妙手回春之下，變身為媒體設計業的時髦工作室，洛杉磯建築師艾睿克‧摩斯（Eric Owen Moss）正是這個區域的主要建築師，在卡爾佛市裡，處處可見建築師摩斯的作品，讓整個區域幾乎成為他作品的展示場。

這幾年在進入這個再開發區的入口街角，出現了一座奇特的黑色機械鐵塔「Hayden Tract」，猶如變形金剛般，兀立街口，成為卡爾佛市的重要建築地標。這座鋼鐵藝術塔其實是一座多媒體資訊塔，整座高塔將在其立面銀幕上，播放多媒體藝術及社區資訊，讓旁邊鐵道上的列車乘客、車站月台上的旅客、高速公路上的駕駛員，以及社區人行道居民等，都可以輕易地看見塔上的資訊，成為社區形象的重要標的物。

這樣的構想似乎是與八○年代科幻電影《銀翼殺手》（Blade Runner）有異曲同工之妙，在那部由哈里遜‧福特（Harrison Ford）主演的科幻電影中，呈現出一座未來的洛杉磯城，有著販賣日本拉麵的料理店，也有漢字排列的霓虹招牌，以及巨大的電子廣告螢幕，在城市上空閃爍著媒體資訊。

建築師摩斯似乎有意將洛杉磯的城市意像，轉化成電子媒體充斥的城市，展現出洛城嶄新的創意及設計能力。這座鐵塔充滿了動態感，事實上，它是由垂直方向與水平方向，兩股動力互相衝撞扭曲而成

黑色機械鐵塔
建築師艾睿克·摩斯在洛杉磯卡爾佛市，所設計的這座黑色機多媒體械鐵塔，
造型相當奇特，就好似八○年代科幻電影《銀翼殺手》中的場景。

的形態，與過去我們所看過的傳統鐵塔截然不同，最後在每層面向公路、鐵道那一面，裝置蒙皮螢幕，用來投射媒體資訊。

可惜的是，這座藝術塔結構體雖然已經蓋好，但是電子資訊設備卻還沒裝上，以至於直到現在藝術塔仍未發揮它應有的功效。我爬上藝術塔，俯瞰整個卡爾佛市，看見許多奇怪的建築體，有的像是巨大黑色的隱形戰機，有的類似一把巨大的透明傘架，也有類似《星際大戰》鈦戰機圓形駕駛艙的建築，甚至有類似蜂窩的建築，這些千奇百怪的建築物，都是出自於建築師艾睿克‧摩斯的手筆。

小建築群和車庫裡的夢想家

摩斯在卡爾佛市設計建造了許多有趣的小建築，這些小建築充滿了奇特的幻想與創意，讓這個專業人士進駐的再開發地區，有了更多的生氣與活力。

建築師摩斯會設計這些奇特的小建築，源自於加州建築師的傳統。加州這些現代建築師們，在事業早期，因為沒沒無聞，都只能設計一些「車庫」改造案件，就連當今知名的解構主義建築大師法蘭克‧蓋瑞，也是從承接「車庫」改造案開始，就像蘋果電腦賈伯斯（Steve Jobs）以及其他人，也幾乎都是從「車庫」發跡，「車庫」儼然成為美國創業夢想的關鍵字。

卡爾佛市這些小建築，雖然不是都從車庫改建而成，但是有些的確是倉庫工廠改建的，不論如何，這些建築都很小，而且各有特色，適合加州許多小型的創意工作室來使用。我認為這些小建築具有「車

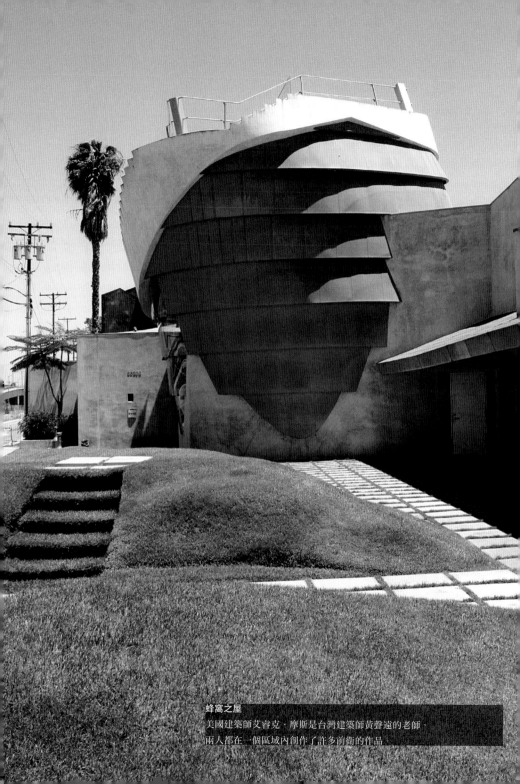

蜂窩之屋
美國建築師艾睿克·摩斯是台灣建築師黃聲遠的老師，
兩人都在一個區域內創作了許多前衛的作品

庫」的空間特色，是一種自由彈性的應用空間，可以隨著不同創意想法，改變空間的使用方式，特別適合創意發展，或是作實驗、發出噪音，或是孜孜不倦地躲在裡面三天三夜不出來。

蜂窩之屋與雨傘

建築師摩斯所設計的「蜂窩之屋」（Beehive），從正面來看，像是一個充滿著虎頭蜂的飽滿蜂巢，但是側面有玻璃窗，屋頂也有玻璃天窗，所以這個小小的蜂巢其實是很明亮的，上層樓甚至還有樓梯可以爬上屋頂，十足是座懂得享受加州陽光的建築。

附近另一座工作室，同樣是有如車庫般的小建築，屋頂上則頂著一個歪斜的立方體，方體的角落是玻璃窗，一樣可以眺望加州的藍天。最有趣的一座小建築是稱作是「雨傘」（Umbrella）的工作室，整座建築只有兩層樓高，轉角處破裂生長出一座雨傘般的雨披，與其說這是一具雨傘，其實比較像是一個被風吹壞、骨架折損的透明雨傘，奇怪的骨架加上皺摺的透明玻璃，令人看了不知所措！

這些小型工作室前還有經過設計的庭園草地，起伏的草地塑造出豐富的空間感，與背後的蜂巢建築、高聳的棕櫚樹，形成一種加州特有的休閒與超現實風格。

漫步在這個充滿奇特小建築的城市裡，想像那些車庫裡的夢想家們，正躲在這些奇奇怪怪的小建築裡，努力要去實現他們的夢想，我似乎可以感受到他們的熱情與衝動，這也正是這座城市令人著迷的地方吧！

雨傘

建築師摩斯所設計的最有趣的一座小建築，乍看之下就好像是一個被風吹壞、骨架折損的透明雨傘。

美西公路藝術散步
Art Road Trip and U.S. Highway

建築本身就是大型的公共藝術品

———

在華氏 105 度高溫下，以時速 100 公里的高速，奔馳在美國內華達州沙漠公路上，一望無際的沙漠曠野，在酷日照射下，若是落單步行其間，恐怕撐不了多久，就可能命喪其間，被曬成肉乾！

A Brief Introduction

· country 美國
· · · · city 舊金山 via 拉斯維加斯
· · · · · · · travel 汽車
· · · · · · · · speed 100 km/hr
· · · · · · · · · place 聯合廣場、威尼斯海灘
· · · · · · · · · · artist 東尼‧班耐特、法蘭克‧蓋瑞、銳皮‧克隆葛
· · · · · · · · · · · emotion 溫暖、夢幻、浪漫、
· · · · · · · · · · · · · · · · · · · 孤寂、歡樂、魔幻

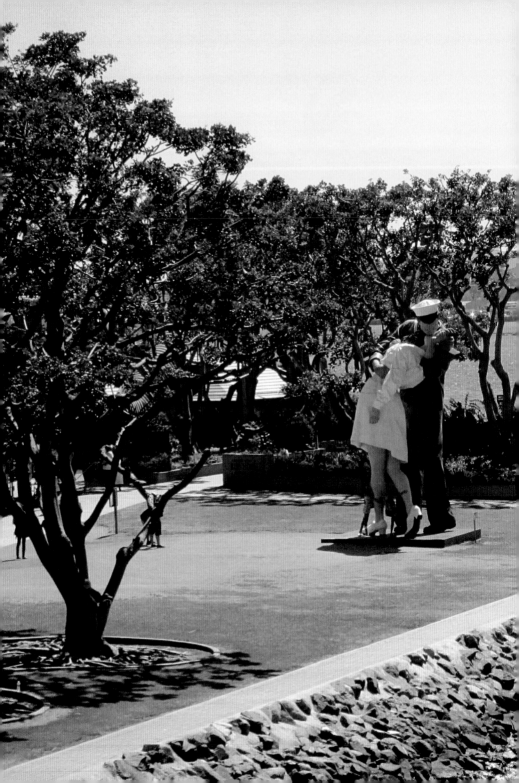

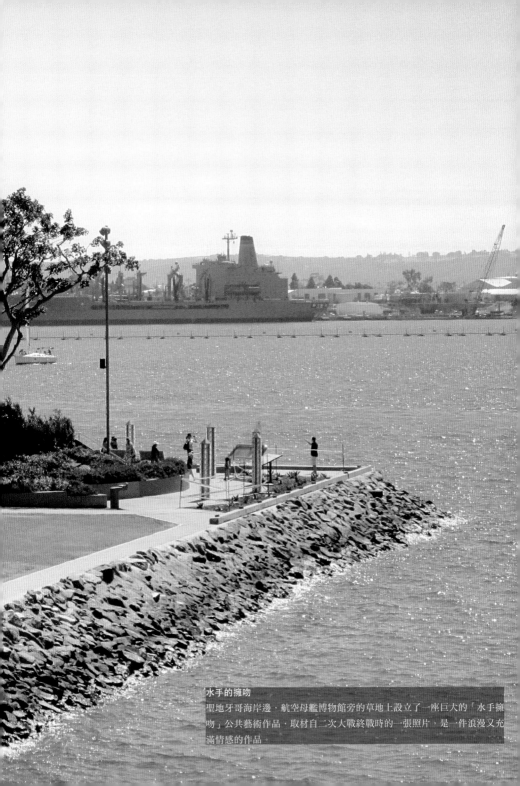

水手的擁吻
聖地牙哥海岸邊，航空母艦博物館旁的草地上設立了一座巨大的「水手擁吻」公共藝術作品，取材自二次大戰終戰時的一張照片，是一件浪漫又充滿情感的作品

開著車沿著加州海岸線南下，感受太平洋的海風，以及強烈的自由心情，我特別留意到這個帶狀的區域，有著奔放不羈的藝術氣息，各個地方的公共藝術也十分有趣。從海岸線轉往內陸沙漠，則是另外一種景觀，特別是賭城拉斯維加斯，這座無中生有的城市裡，充滿著奇特的建築，對我而言，這些建築本身就是大型的公共藝術品。

每次到舊金山旅行，我喜歡住在聯合廣場（Union Square）附近的飯店，感覺這裡是舊金山城市的心臟，可以體會舊金山的城市脈動與心跳。走進聯合廣場內，可以發現有一些巨大的心型雕塑，而且每一顆心都不一樣，讓人不由得好奇，是誰把心留在舊金山了？

我把心留在舊金山

這些心型雕塑其實是公共藝術作品，取名為「舊金山之心」（Hearts in San Francisco）的公共藝術案，並非一般藝術家隨意的創作展現，而是在 2004 年由舊金山綜合醫院為了慈善募款而發起的。這種藉由公共藝術募款的活動，靈感來自於國際性的「奔牛節」（Cow Parade）展覽，同樣的牛隻塑像由不同的藝術家彩繪，然後在城市的各個角落展示。

舊金山之所以採用心型雕塑作為活動主題，最主要的還是因為那首由東尼·班耐特（Tony Bennett）所唱的知名歌曲〈我把心留在舊金山〉（I Left My Heart in San Francisco）。每一年制式的心型雕塑由各個不同的藝術家彩繪製作，然後放在舊金山不同開放空間裡展示，一直到年底，再將

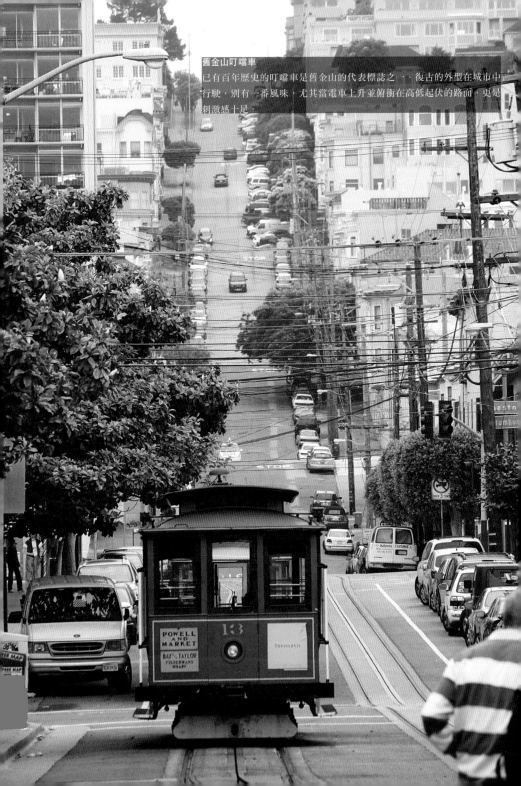

舊金山叮噹車
已有百年歷史的叮噹車是舊金山的代表標誌之一，復古的外型在城市中
行駛，別有一番風味，尤其當電車上升並俯衝在高低起伏的路面，更是
刺激感十足

心型雕塑拍賣出售，得款存入慈善基金（經過多年來的公共藝術募款，到 2009 年就已經募到五百萬美金）。

有趣的是，自從 1961 年 12 月班耐特在舊金山費爾蒙大飯店（Fairmont Hotel）首次獻唱這首歌以來，如今這首歌已經成為舊金山市歌，今年是〈我把心留在舊金山〉五十週年紀念，市長更宣布每年 2 月 14 日情人節都是舊金山的「班耐特日」，因為「這首歌讓大家對舊金山所產生的愛，比所有其他跟舊金山有關的音樂、影片、藝術總加起來還多！」班耐特至今已 85 歲高齡，但仍然可以演唱這首歌！

最近我又去舊金山，在聯合廣場旁看見一顆火紅的心，我很喜歡這顆紅色的心，在陰寒的冬日顯得溫暖而火熱，好像有人在遠處關心著你！公共藝術若能與城市主題相結合，並且真正帶出美好的城市願景，為城市市民帶來美好的影響，這樣的公共藝術作品，顯然是比起那些無病呻吟，或是讓人不知所以然的公共藝術作品來得有價值吧！

威尼斯的粉紅維納斯

洛杉磯威尼斯海灘是個充滿藝術氣息與自然陽光的地方，來到這裡隨處可見比基尼辣妹、海灘健身的猛男、怪異的街頭藝人，以及追尋海灘氣息的觀光客。解構主義建築師法蘭克·蓋瑞早年也是在這附近發跡，創作了加州車庫時期的建築作品，在威尼斯海灘就有一座他所設計的臨海別墅建築。

不過威尼斯海灘最有名的地標物，當屬一座稱為是「威尼斯的維納斯」壁畫，洛杉磯原本就以壁畫聞名，全市許多處有名的壁畫，在

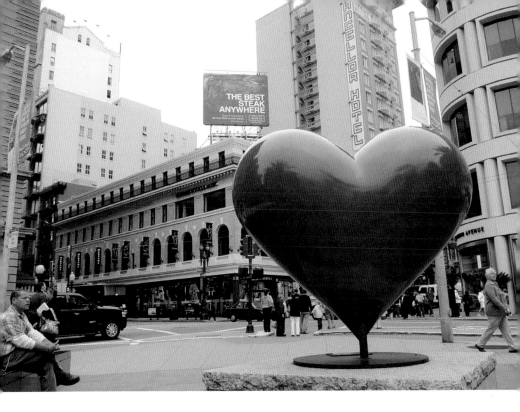

舊金山之心
靈感來自知名歌曲〈我把心留在舊金山〉,「舊金山之心」不僅是一項藝術
創作,更是這座城市的象徵。

大家鼓吹保存之下，現在多已納入公共文化財，接受保護管理。

這座壁畫是由加州藝術家銳皮‧克隆葛（Rip Cronk）在 1989 年所繪製的，整個畫作是從波提西立（Botticelli）的名畫〈維納斯的誕生〉（The Birth of Venus）所得到的靈感。不過威尼斯的維納斯卻被徹底的「加州化」了！在壁畫中的維納斯穿著藍色熱褲、高到大腿的藍色棉襪，上身則穿著粉紅色緊身坦克衫，腳著直排輪鞋，快速地移動著，金色的秀髮在海風中舞動，旁邊的天使則拿著一件粉紅色的華麗袍子，要幫她披上。壁畫背景的建築，正是壁畫所在的建築物，而後面出現的幾個奇怪人物，也是經常出現在沙灘上的怪異街頭藝人。

壁畫中所描繪的景象，正是威尼斯海灘的日常景象，這個海灘總是有金髮辣妹，穿著性感衣物，滑著直排輪健身。創意、愛情、詭異、純真、性感、歷史、神話等，都是構成威尼斯海灘的重要元素；粉紅色則代表著美國夢的色彩，像比佛利山莊、飛機尾的凱迪拉克、貓王的演出服裝等，都常以粉紅色來襯托其夢幻色彩。

洛杉磯的威尼斯海灘就是如此地特別，永遠充滿著奇幻的陽光與海風。漫步在海邊大道上，經常可以與穿輪鞋的比基尼女郎不期而遇，似乎她們正是從壁畫中走出來的。

保存壁畫並不容易，特別是這些壁畫都是處於開放空間，而且每天接受風吹雨打，年久總會斑駁脫落掉漆，不過洛杉磯因為一年號稱有 360 天的晴朗天氣，事實上，是出現眾多壁畫的原因之一，同時也形成了洛杉磯的城市文化特色。下次到 LA 旅行，不要忘記去看看這些有名的壁畫。

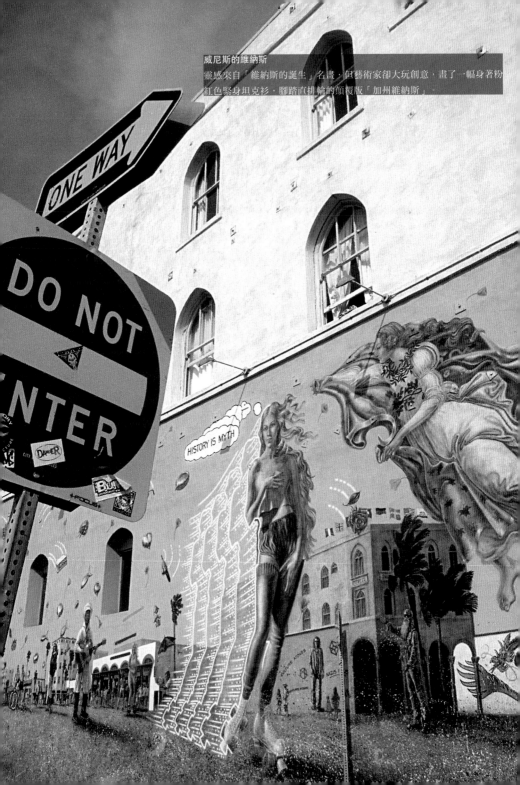

威尼斯的維納斯

靈感來自「維納斯的誕生」名畫，但藝術家卻大玩創意，畫了一幅身著粉紅色緊身坦克衫、腳踏直排輪的顛覆版「加州維納斯」

水手的擁吻

美國加州聖地牙哥不僅是風景秀麗的觀光城市，同時也是美國海軍第七艦隊的大本營，在這裡天天可以看見 F-18 大黃蜂戰鬥機咆哮起降，也可以看見神盾級驅逐艦穿過大橋進入海灣，椰子樹搖曳的身影襯托著夕陽餘暉，讓這座海軍城市既陽剛又浪漫！

海軍水手們一直都帶給人們浪漫多情的印象，特別是二次大戰終戰時的一張照片，特別讓人留下深刻印象。這張有名的照片是戰爭結束時，紐約時代廣場上的一對男女擁吻的畫面，男的正是一名著水兵服的海軍士兵，女的則是一名護士，這張照片成為二次大戰結束時，最令人難忘的畫面。

聖地牙哥海岸邊，航空母艦博物館旁的草地上，便設立了一座巨大的公共藝術作品，作品本身就是取材自這張照片，將照片中的男女擁吻姿態放大，做成實體雕塑，豎立在聖地牙哥的港邊，讓所有人開車經過，亦或是軍艦通過附近，都可以看見這座浪漫又充滿情感的作品。

關於這張擁吻照，最近有本書《勝利之吻》出版，書中宣稱兩人根本不認識，只是萍水相逢而已。更扯的是，當天水手孟多薩（George Mendonsa）是去跟他後來的妻子瑞塔（Rita）看電影，結果一聽到戰爭勝利結束的消息，連忙跑到街頭狂歡，一見到穿護士制服的牙科助理謝恩（Edith Shain）迎面而來，情不自禁一手攬住她的腰，擁吻起來！

不過這名水手終究沒有跟這位護士在一起，他還是跟瑞塔結婚一直到今天，有趣的是，他的女友瑞塔也出現在那張經典的擁吻照中，

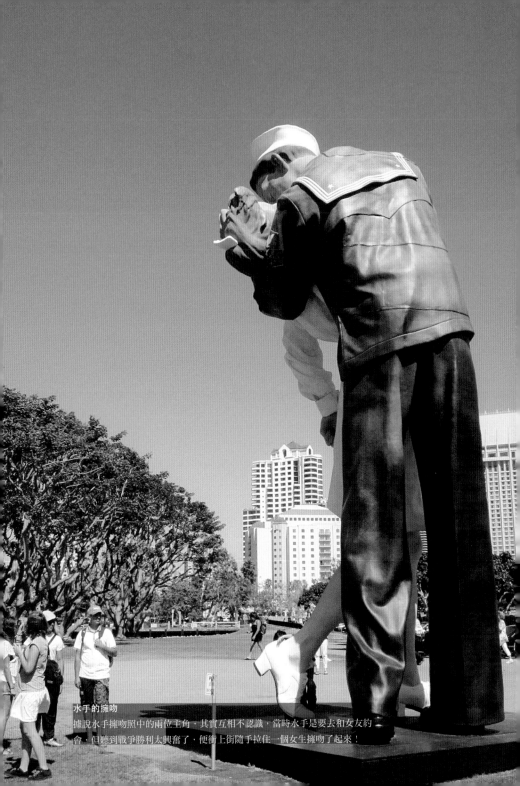

水手的擁吻

據說水手擁吻照中的兩位主角，其實互相不認識，當時水手是要去和女友約會，但聽到戰爭勝利太興奮了，便衝上街隨手拉住一個女生擁吻了起來！

正好在這名水手的後方，扮演著微笑著的「路人甲」；當然這張照片讓她十分吃味，至今她還是常跟丈夫抱怨，從來沒有像照片中那樣擁吻過她！

聖地牙哥灣區港務局成立了藝術推動委員會，試圖以藝術結合地方特色、自然景觀，打造出一個結合海港文化藝術的水岸城市，這些公共藝術作品都與海洋及航海議題有關，同時也鼓勵當地藝術家共同投入創作，塑造出迷人的海洋城市。

這些公共藝術作品加深了遊客對於聖地牙哥的海洋意象，雖然幾年前曾經討論過這些作品是否永久陳列於此，引起不少爭論，不過對於曾經擔任過海軍、穿過水手服的我而言，我深深覺得，這座雕塑放置在聖地牙哥港邊真的是太適合不過了！

一場魔幻的公路電影

二十年前，我曾經開著車，橫越沙漠，前往賭城拉斯維加斯，那是一段辛苦的公路旅程，但是事隔多年，我又開始懷念起那種奔馳孤寂公路的感覺，因此再次開著車往沙漠中的賭城而去。

在華氏 105 度高溫下，以時速 100 公里的高速，奔馳在美國內華達州沙漠公路上，一望無際的沙漠曠野，在酷日照射下，若是落單步行其間，恐怕撐不了多久，就可能命喪其間，被曬成肉乾！因此公路上的駕駛們，都非常注意車輛的狀況，以及油箱的汽油存量，否則半路上車輛拋錨，後果不堪設想。

巴黎酒店
拉斯維加斯大道上的巴黎酒店，酒店旁建有模仿原比例一半的巴黎鐵塔、
凱旋門等地標。照片前景為另一家賭場酒店百利飯店

公路沿線上有許多支線道路的出口，公路路標上就以支線道路名稱標示，這些道路事實上只是荒野中的路徑，根本不見人煙，而且路名十分奇怪，例如：「Ghost Town Rd.」，其實是一處美軍陸戰隊的訓練基地，但是名稱卻十分富戲劇性；「Lost Hill Rd.」，失落的山丘則隱含著許多想像空間，充滿著神祕感；「Eraser Rd.」象徵著這條路在沙漠中隨時會被淹沒，猶如地圖上消失的線條，十分有趣！

最令人摸不著頭緒的是「Zzyzx Rd.」，似乎是公家單位相關人員在道路命名上，已經黔驢技窮，只好隨便掰出這樣的路名來，反正在荒野沙漠中，也不會有太多人在意！

沙漠公路上的交流道出口，有時候遠看似乎有加油站或食堂，但是驅車下交流道後，才發現整個加油站及餐廳都已經空無一人，成為廢墟建築，是道道地地的「鬼鎮」。

美國人似乎已經很習慣在沙漠公路中，看見綠洲般的夏威夷汽車旅館，在休息區看見高聳的歐洲城堡，以及外星人的太空船殘骸等等。那好像是在酷熱的沙漠裡，有時候熱昏頭，失去理智，所看見的夢境，不論如何，每次在沙漠中開車旅行，都好像看了一場魔幻的公路電影。

海市蜃樓般的城市奇蹟

這幾年賭城拉斯維加斯有著極大的改變，過去賭城以博奕為經營重心，顧客群以成人為主，不過這幾年整座賭城開始轉型，成為一座老少咸宜、適合家庭度假的歡樂天堂。

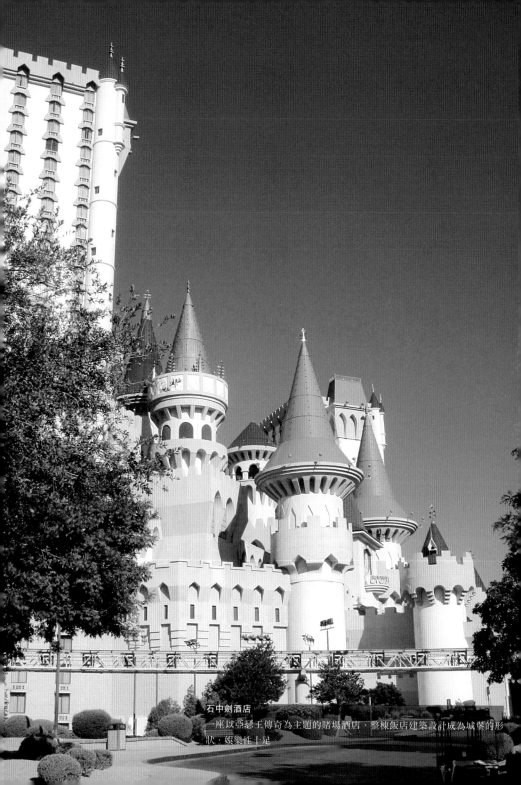

石中劍酒店
一座以亞瑟王傳奇為主題的賭場酒店，整棟飯店建築設計成為城堡的形狀，娛樂性十足。

新的度假飯店如雨後春筍般地冒出來，這些新型態飯店與過去的飯店截然不同，不僅是造型誇張，充滿度假的歡樂氣息，更結合了賭場、遊樂場、表演廳、名牌購物街等等，讓所有家庭成員，都可以在這裡找到他自己喜愛的活動與空間。這些飯店除了可以在運河上乘坐貢多拉的威尼斯人酒店，還有自由女神與帝國大廈、克萊斯勒大樓共存的紐約紐約酒店，以及有著巴黎鐵塔的巴黎酒店等等，還有一座以埃及金字塔為主題的法老王酒店。

法老王酒店的建築本身就是一座大型的金字塔，金字塔前還有一座獅身人面像，周遭遍植棕櫚樹，整個感覺就像是電影中出現的埃及金字塔一般。事實上，賭城拉斯維加斯的埃及金字塔並不是第一次出現，早在上個世紀三〇年代，就已經有人在沙漠中建造金字塔，這些建造金字塔的人並不是埃及人，而是好萊塢的電影製作單位。

三〇年代正是美國經濟陷入大蕭條的年代，卻也是好萊塢電影十分興盛的年代。每次經濟走下坡時，就是電影業蓬勃發展的時候，因為在經濟蕭條的年代，人們為了逃避現實生活的壓力與無奈，便選擇花一點小錢，走進電影院，沉浸在電影裡的世界，暫時忘卻現實生活的痛苦。

特別是那些具有古文明異國情調的史詩電影，最受觀眾所喜愛。因此好萊塢電影公司競相拍攝類似《埃及豔后》（*Cleopatra*）、《出埃及記》（*Exodus*）等電影，他們甚至在拉斯維加斯附近沙漠搭設大型埃及場景，有金字塔、獅身人面像、方尖碑等建築，場面真實浩大，但是拍戲完之後，並未將這些電影場景拆除，以至於經過幾十年的歲月，沙漠風沙早將這些建築完全掩埋，一直到上個世紀末有考古

拉斯維加斯

自由女神與帝國大廈、克萊斯勒大樓共存的紐約紐約酒店（下），整棟建築的規劃設計是紐約市的縮影。這幾年拉斯維加斯已逐漸轉型成為一座適合家庭度假的歡樂天堂（上）

隊伍在沙漠中挖掘，才發現這座金字塔，引起大家的議論紛紛。

沙漠中的賭城拉斯維加斯，本身就是一座有如海市蜃樓般的城市，如今居然又冒出一座法老王的金字塔與獅身人面像，令人有一種魔法般的奇幻感覺；或許有一天這座沙漠中的城市又將掩埋在沙土中，然後未來的考古學家又將在沙漠中挖出一座令他們驚奇的金字塔。

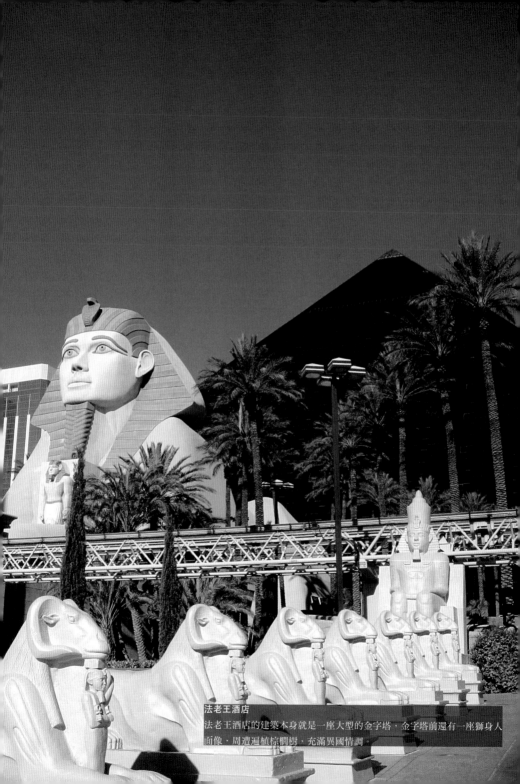

法老王酒店
法老王酒店的建築本身就是一座大型的金字塔，金字塔前還有一座獅身人面像，周遭遍植棕櫚樹，充滿異國情調。

Riding a Tram to Art

電車藝術人文之旅

30—80
km / hr

PART 4.

人性化的旅行速度

—

到荒川遊園地搭乘不怎麼刺激的摩天輪與雲霄飛車,電車上盡是老人、學生或是菜籃族,大家都是時間很多的感覺,在冬日陽光的照射下,似乎時間在這裡是比較緩慢的,有些時候,我甚至感覺時間的凍結。

我一直喜歡路面電車或是支線鐵道的小火車。

因為相較於一般火車的巨大化，這些小火車就像是玩具小火車似的，十分討人喜歡！雖然路面電車的速度很緩慢，但是小巧的車身，有如精緻的小機器一般，可以融入鄉野小鎮，與典雅的傳統建築搭配合宜。

對於旅人而言，路面電車與小火車緩慢的速度，剛好可以好好地欣賞周遭的景色；如果旅行走累了，跳上電車，就可以一邊歇腳，一邊讓電車帶你到處觀光。

路面電車或是支線小火車，都是二十世紀工業化之後，逐漸融入傳統生活裡的機器設備，日本早期的文學家夏目漱石、川端康成、太宰治等人，都是生活在路面電車盛行的年代，因此在夏目漱石的小說《少爺》裡，也出現了四國松山的路面小火車，如今則被稱作是「少爺的列車」，成為松山市的重要觀光資源。

小巧的路面電車特別與文學家或文學作品投緣，或是說小巧的電車機器本身就俱備著某種文學性格。村上春樹的《挪威的森林》，就特別描述從早稻田搭乘荒川都電到大塚站的經過；侯孝賢導演向日本名導演小津安二郎致敬的電影《珈琲時光》，也特別以荒川都電作為電影的重要場景。

搭乘荒川都電特別容易讓人有一種放鬆、慢活的感覺！

每次到日本東京旅行，面對繁忙混亂的現代都市，讓人心生壓力與緊張，我總會去搭乘荒川都電，悠閒地漫遊在老舊街區裡，去雜司谷靈園探望夏目漱石或泉鏡花；到巢鴨老人街去看看老人買那些東西，吃吃老人平常吃的料理；或是到荒川遊園地搭乘不怎麼刺激

的摩天輪與雲霄飛車，電車上盡是老人、學生或是菜籃族，大家都是時間很多的感覺，在冬日陽光的照射下，似乎時間在這裡是比較緩慢的。

有些時候，我甚至感覺時間的凍結。

歐洲維也納與布拉格的電車也是如此，老舊緩慢的電車，串起舊日古城的輝煌，同時也帶著觀光客進入一種時光隧道裡。歐洲也曾經進入一段地鐵的狂熱期，許多都市拆掉路面電車，改建地下鐵捷運系統。

不過這些年來，人們才又發現歐洲優美典雅的城市，還是路面電車最適合，因此在城市再生的規劃中，總是會規劃輕軌電車系統，這些電車與傳統電車不同，展現時髦的前衛工業設計，甚至帶著科幻未來感，因此也成為城市中令人矚目的視覺焦點。因著路面電車又開始在歐洲城市裡盛行起來，有人也將這段時期稱作是「路面電車文藝復興」。

所以我認為這是一種「尺度」（Scale）的問題，小巧、可愛、親切的尺度，通常被認為是所謂的「人性尺度」，路面電車與古老典雅的城鎮建築，其實都是比較接近「人性尺度」。

在這種尺度之下，速度也變得緩慢起來，整個路面電車與城市建築的速度關係，有如聖誕節的火車模型玩具與樂高建築城市系列一般。

這樣的速度與尺度，其實是最適合人們生活的節奏！

或是說這樣的節奏與心跳比較接近，或是更緩慢一點，讓人降

低血壓，讓人們從現代摩天大樓的壓力，快節奏行程的忙亂中解放出來！重新用路面電車的節奏調配我們內心的節奏，會讓我們的心境重新改變。

和歌山電車與貓咪車站
Wakayama Line & Tama Station

勾起童年記憶的超萌小玉貓咪

———

這真的是一輛神奇的列車，在搖搖晃晃的速度中，串起了我的童年與我兒子的童年，原來搭小火車的樂趣是相同的！車廂中夕陽餘暉的光影也是相同的！生命的歡愉在可愛的小火車裡，讓時間的速度減緩，慢慢地融入不同時代的記憶。

TAMADEN

A Brief Introduction

- country 日本
- city 和歌山市
- travel 和歌山電車
- speed 80 km/hr
- place 和歌山車站、貴志（小玉貓咪）車站、
 小山商店、貓咪神社
- artist 小玉貓咪、水戶岡銳治
- emotion 可愛、歡愉、童趣、
 天真、興奮

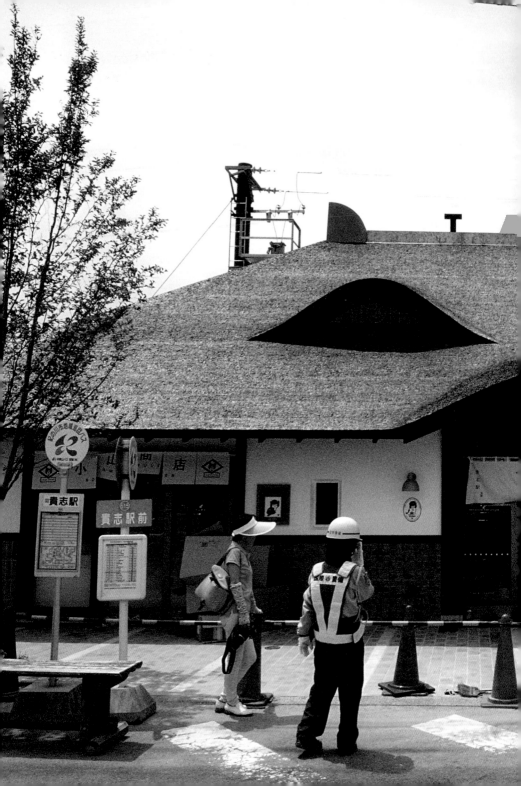

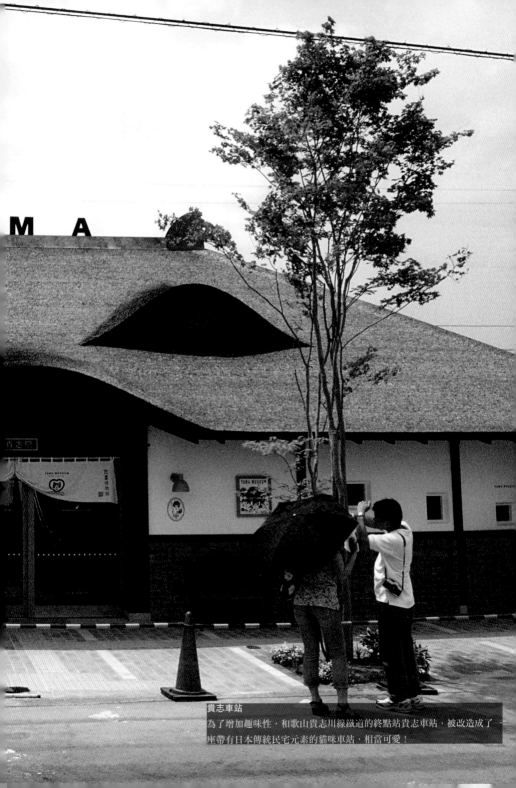

貴志車站
為了增加趣味性，和歌山貴志川線鐵道的終點站貴志車站，被改造成了一座帶有日本傳統民宅元素的貓咪車站，相當可愛！

一條面臨廢線的鐵道，如何才能起死回生？和歌山貴志川線鐵道可說是地方性鐵道復興的楷模，關鍵人物其實不是一個人，而是一隻貓？沒錯！靠著一隻貓讓整個即將破產的貴志川線鐵道，從破產邊緣轉化成全日本最受歡迎的鐵道之一，甚至帶來豐富的觀光錢潮，所謂的「貓咪經濟學」令人讚歎不已。

一炮而紅的貓咪經濟學

貴志川線鐵道從和歌山車站起，沿著鳥不生蛋的田野前進，最後到達貴志車站，沿途田野種著草莓、花生與馬鈴薯等蔬果，沒有太多名勝古蹟，也沒有繁華的大都市，乘客絕大部分是鄉下的住家、學生，一天當中只有上下班時，小火車比較擁擠，到城裡上班的大人們與穿著學生制服的小毛頭擁擠一起，一天收的票其實維持不了整個鐵道的運作，讓整個貴志川線瀕臨破產邊緣。

貴志站的小賣店養了一隻叫做「小玉」的貓咪，他們突發奇想，將「小玉」任命為站長，並且為牠拍攝寫真，結果引發了日本全國人民的注意與喜愛，這個戴著站長帽的小玉貓咪一炮而紅，頓時成為許多貓咪迷的追逐目標，開始有許多愛貓人士前來搭乘貴志川線鐵道，目的是要到貴志車站看看心儀許久的「小玉」貓咪。

天才設計師的創意列車

愛貓人士為貴志川線帶來人潮與錢潮，也讓這個原本沒沒無聞的鄉

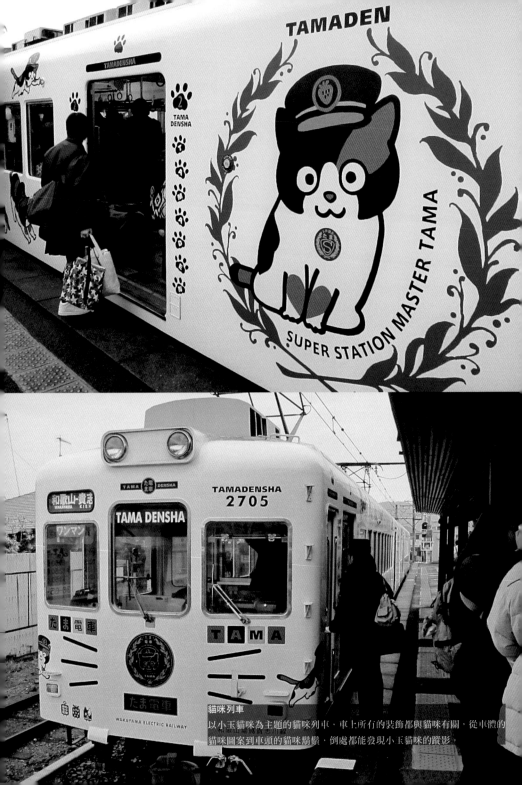

貓咪列車
以小玉貓咪為主題的貓咪列車，車上所行的裝飾都與貓咪有關，從車體的貓咪圖案到車頭的貓咪鬍鬚，倒處都能發現小玉貓咪的蹤影。

下鐵道，成為全國最受歡迎的鐵道之一。小玉貓咪讓貴志川線鐵道免除了破產的命運。但是到貴志車站就只能看看小玉貓咪站長，整個行程似乎稍嫌枯燥無趣了一些，鐵道公司於是請來日本最有名的鐵道列車設計專家工業設計師——水戶岡銳治進行整體的規劃打造。

水戶岡銳志曾經為九州 JR 鐵道公司，設計了幾款日本獨一無二的列車，包括前往湯布院溫泉鄉的「幽芬森林火車」，綠色的列車，豪華木質的車廂內裝，與湯布院的森林十分搭配；他所設計前往長崎的「海鷗號列車」，白色的車身，可以觀海的寬廣玻璃窗，以及寫著漢字書法的公共區域，舒適的餐點車廂等，是輛前往長崎海港的看海列車；其他的列車作品還包括造型科幻的「音速列車」，車頭很像機械昆蟲，而車內座椅，椅背上凸起的兩個耳朵，酷似米老鼠的雙耳，因此又被暱稱是「米老鼠列車」。這些獨特的列車都是設計師水戶岡銳志的作品。

水戶岡銳志為貴志川線鐵道，特別設計了三款電車：「貓咪列車」、「草莓列車」，以及「玩具列車」。貓咪列車當然是以小玉為主題的列車，車上所有的裝飾都與貓咪有關，小玉貓咪站長有時還會充當列車長，登上列車服務大家，列車上甚至有圖書館，讓小朋友在列車上可以閱讀童話書，不至於無聊哭鬧；「草莓列車」則以沿線田野盛產的草莓為主題，紅色的草莓列車同樣是小朋友喜愛的主題；而「玩具列車」更是小孩的最愛，試想一輛列車上都是玩具，怎能不叫小孩瘋狂尖叫呢？！車廂內陳列各種玩具，就像是一座流動的玩具博物館，甚至還有成排的扭蛋機，讓乘客投錢買玩具，搭這輛列車一點都不會無聊！

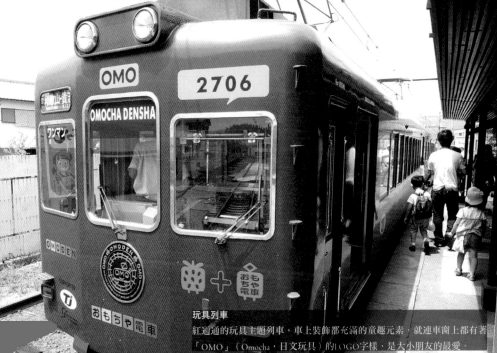

玩具列車
紅通通的玩具主題列車，車上裝飾都充滿的童趣元素，就連車窗上都有著「OMO」（Omocha，日文玩具）的LOGO字樣，是大小朋友的最愛。

和歌山電鐵貴志川線

因為每次都只能搭到一款電車，因此鐵道迷都會多來幾次，才能搭到完整的三款列車。水戶岡銳治所設計的三款列車，讓貴志川線的貓咪熱潮更增豐富趣味。人們從搭乘之際，就享受著貓咪列車的趣味，直到終點見到小玉貓咪站長，達到旅行的最高潮。這樣的設計事實上才是真正厲害的文化創意產業，富創意的設計讓鐵道公司起死回生，也帶來更多觀光人潮，創造出意想不到的觀光商機。

吸金終極道——小玉貓咪車站

為了增加整個貴志川線小玉貓咪列車的可看性與趣味性，終點站貴志車站這幾年被改造成一座奇特的車站，近看整座建築像是日本傳統的民宅屋頂，遠看才發現整座建築根本就是一隻貓，有眼睛、有貓耳朵，十分有特色，屋頂上的英文字寫著「TAMA」（小玉）字樣，貴志車站從此化身為小玉貓咪車站。建築內設有小玉貓咪博物館以及咖啡廳，還有一家小山商店，販賣著別具特色的小玉貓咪紀念品，讓所有遊客在搭小火車，逛貓咪車站之餘，還可以帶著歡笑的回憶紀念物回家；逗趣的是，月台上竟然設置了三座神社，分別是「貓咪神社」、「玩具神社」與「草莓神社」，當然這些都是為了商業的考量，將所有創意發揮到極致。

我雖然不喜歡太過於商業的事物，不過我必須承認，貓咪列車的創意卻令人十分開心！搭乘貓咪列車似乎激發了我內心的天真童趣，我覺得我像是回到幼時的小朋友，玩弄著玩具小火車時的開心與快樂，又有點像是小時候在遊樂場搭乘遊戲列車時的興奮。

有一次我帶著兒子去搭乘貓咪列車，看著他歡欣的臉孔，我也和他

和歌山電車
「貓咪電車」（上）還有圖書館服務，讓小朋友能列車上閱讀童話書，不怕無聊。「玩具列車」（下）到處都是玩具，甚至還有成排的扭蛋機讓乘客投錢買玩具！

共同沐浴在童年的愉悅之中。這真的是一輛神奇的列車，在搖搖晃晃的速度中，串起了我的童年與我兒子的童年，原來搭小火車的樂趣是相同的！車廂中夕陽餘暉的光影也是相同的！生命的歡愉在可愛的小火車裡，讓時間的速度減緩，慢慢地融入不同時代的記憶。

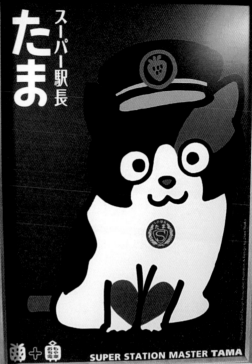

貴志車站

終點站貴志車站站內設有一家小山商店販賣小玉貓咪紀念品（下），更神奇的是月台上竟然出現「貓咪」、「玩具」、「草莓」三座神社（左上）。

千葉都市單軌電車與
HOKI 美術館

Chiba Urban Monorail & HOKI Museum

懸空飛行呼嘯而過的空中電車

——

千葉市的貓頭鷹派出所位於 JR 車站前，上方又有單軌電車呼嘯而過，
如此複雜的環境中，這隻貓頭鷹卻有如石敢當一般，淡定地穩坐在基地
上，讓經過的人看見，內心都感染到一股平靜的心情。

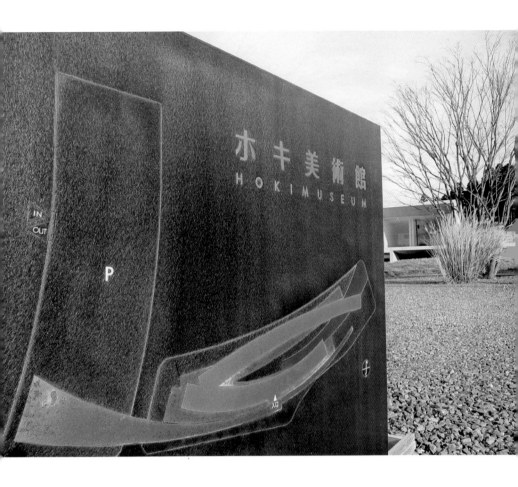

A Brief Introduction

· country 日本
· · · · city 千葉市
· · · · · · · travel 千葉單軌電車
· · · · · · · · speed 65 km/hr
· · · · · · · · · · place 千葉市 JR 車站、貓頭鷹派出所、
· · · · · · · · · · · · · 土氣車站、HOKI 美術館
· · · · · · · · · · · · · · · artist 日建設計
· · · · · · · · · · · · · · · · emotion 可愛、安心、平靜、
· 奇特、驚異

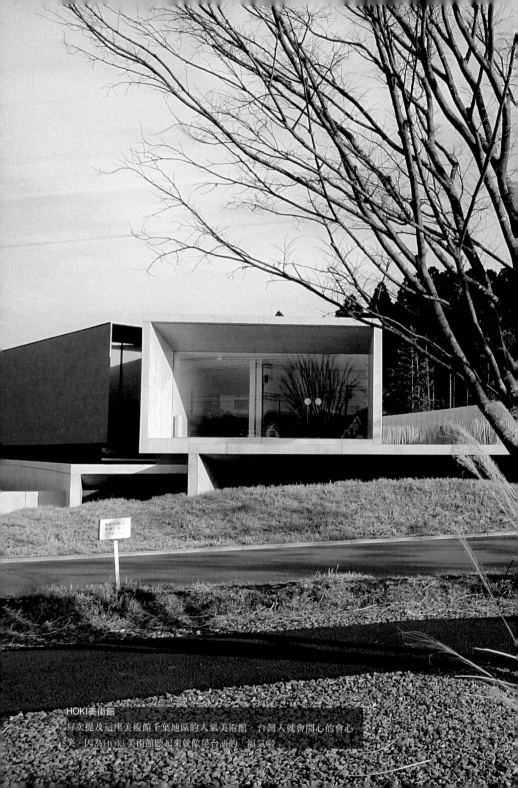

HOKI美術館
每次提及這座美術館千葉地區的大氣美術館，台灣人就會開心的會心
一笑，因為HOKI美術館聽起來就像是台語的「福氣喔」！

到東京旅行多次，卻很少到千葉這個周邊衛星城市去看看，因著千葉市獨有的市區懸吊式單軌電車吸引著我，我才有機會到千葉市去走走。想不到千葉市 JR 車站前卻有許多都市創意等待著我，讓我著實驚喜不已！所謂的單軌電車（Monorail），就是像過去迪士尼樂園或萬國博覽會中才會出現的交通工具，在現實世界裡其實比較少見到，不過單單在東京地區就有好幾個地方有單軌電車，最有名的是羽田機場到濱松町的單軌電車、多摩單軌電車，以及湘南單軌電車；千葉市的單軌電車與湘南單軌電車，主要是以吊掛方式來設計，因此乘坐時有如懸空飛行，甚至被稱作是「空中電車」。

可愛貓頭鷹造型派出所

搭乘 JR 電車到達千葉車站，走出車站後，就可以看見上空有巨型軌道橫越，吊掛式單軌電車在空中來來去去，猶如科幻電影的場景。最令人驚喜的是，居然有一隻巨大的貓頭鷹迎接著我們，那是一棟三層樓高的派出所建築。

派出所以貓頭鷹造型出現，在東京已經不是第一棟了，池袋東口車站前就有一棟可愛的貓頭鷹派出所，大大的眼睛，戴著博士帽，極其可愛！貓頭鷹圓圓的雙眼，其實是派出所的窗戶，晚上派出所開燈時，貓頭鷹眼睛就亮起，告訴著市民，警察就像是貓頭鷹，晚上也不睡覺，呵護著晚歸市民的安全。台灣地區也有貓頭鷹造型的派出所，位於山區的梅山分駐所，立面造型就像是一隻台灣領角鴞，頗有本土特色。

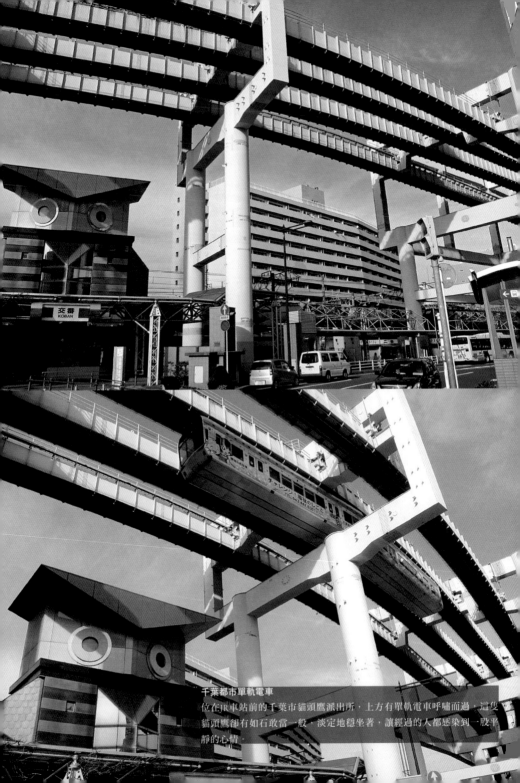

千葉都市單軌電車
位在JR車站前的千葉市貓頭鷹派出所，上方有單軌電車呼嘯而過，這隻
貓頭鷹卻有如石敢當一般，淡定地穩坐著，讓經過的人都感染到一股平
靜的心情。

東京地區的派出所建築，並沒有統一的造型，而是由不同的建築師所設計，派出所的建築設計可以反映出建築師本身對於「派出所」的定義與看法。一般而言，日本的派出所分為「監控」與「親民」兩種設計概念：一部分的建築師認為人性本惡，警察必須隨時監視著都市社區，看看是否有任何不法的活動發生，適時予以掌控制止，因此派出所的設計比較像是防衛性強烈的碉堡，可以隨時監控社區；但是另一派建築師則認為，警察是人民保姆，派出所應該以「親民」的方式設計，不能讓民眾有懼怕的感覺，因此產生了許多卡通造型或可愛的派出所設計。

千葉市的貓頭鷹派出所位於 JR 車站前，上方又有單軌電車呼嘯而過，如此複雜的環境中，這隻貓頭鷹卻有如石敢當一般，淡定地穩坐在基地上，讓經過的人看見，內心都感染到一股平靜的心情。夜間貓頭鷹的眼睛透出燈光，更像是一位忠心耿耿的警察，守護著夜歸的民眾們，讓所有看見的人內心都多了一分安全感！

一座令人驚喜的電腦停車塔

在東京地區，除了觀察電車與派出所之外，腳踏車停車場也是十分值得觀察的目標。因為電車路線發達，加上養車的成本很高，一般的東京市民大部分都是搭乘電車上下班，但是從家裡到車站的路程，可能需要走個十到二十分鐘，環保乾淨無汙染的腳踏車，遂成為東京市民每天通勤到車站的重要交通工具。

電車車站附近雖然都設置了各種腳踏車停車場、立體腳踏車架等，但是停車空間一位難求，車站附近街道還是經常停滿腳踏車，造成

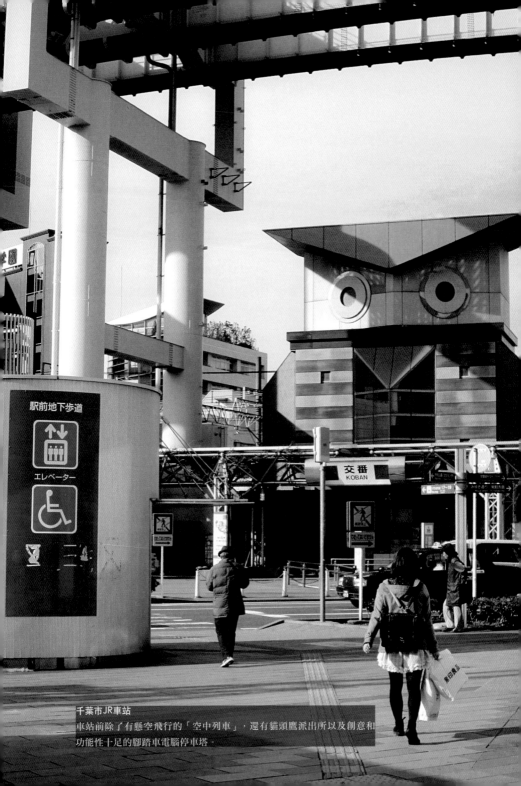

駅前地下歩道

↑↓
エレベーター

交番
KOBAN

千葉市JR車站
車站前除了有懸空飛行的「空中列車」，還有貓頭鷹派出所以及創意和
功能性十足的腳踏車電腦停車塔。

市容景觀的混亂場面，因此腳踏車停車空間的設計與改進，便成為東京市政單位努力思考的課題。

千葉車站前除了貓頭鷹派出所之外，還有令人驚奇的腳踏車停車設施，只見一位老先生牽著一輛腳踏車，來到一座小建築前，將車輪卡住軌道，一剎那間，腳踏車就被吸入建築內，好像被鱷魚吃掉一般，迅速又乾淨利落！我們在一旁看得目瞪口呆！

原來這是最先進的腳踏車停車設施 ECO Cycle，有鑒於環保當道，腳踏車越來越普及，車站前的腳踏車停車問題也成了各個城市的頭痛問題，ECO Cycle 其實是一座往地下發展的圓筒狀腳踏車停車塔，利用電腦自動倉儲系統，將腳踏車吸入建築內，送往地下車庫停放，非常節省空間，也解決了人行道亂停車的困擾。

來到千葉市車站前，讓我感受到城市規劃的創意與進步，特殊的交通運輸系統、加上有創意的公共建築，以及先進科技的街道服務設施，造就了一座令人驚喜、又令人印象深刻的城市。

人氣 HOKI 美術館

千葉地區最近新開了一家人氣美術館，為千葉地區增加了一處值得去參觀的景點，從千葉車站搭乘外房線電車，到達一處名為「土氣」的車站，剛到這座車站還真叫人心中莞爾，因為這個郊區小鎮名稱，總讓人不禁聯想到「土裡土氣」，不果這種不敬的想法，等到看到HOKI 美術館之後，就完全消除了！

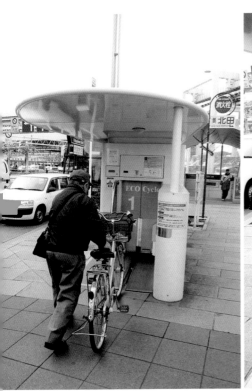

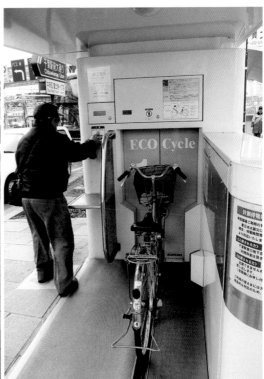

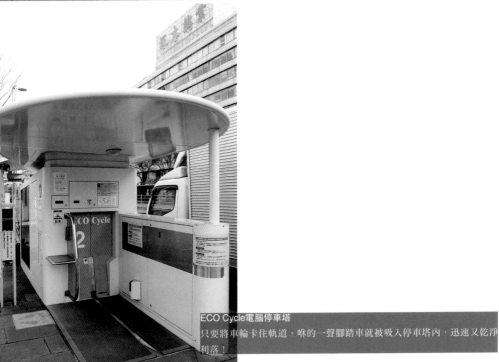

ECO Cycle電腦停車塔
只要將車輪卡住軌道，咻的一聲腳踏車就被吸入停車塔內，迅速又乾淨利落！

每次提及這座美術館，台灣人都會開心地會心一笑！因為 HOKI 美術館，聽起來就像是台語的「福氣啦」！一座福氣美術館怎麼不叫人開心呢！因此這座這幾年才開幕的美術館，雖然位於千葉縣的新開發社區內，但是人氣卻越來越高！吸引許多台灣人前去參觀。

有趣的是，這座美術館並非由大師級的建築師所設計，反而是由一般認為是工程較強的建設公司——日建設計所建造。日建設計這幾年設計了澀谷 HIKARI 大樓、東京晴空塔等大型工程，結構工程能力是公認的優異廠商，但是 HOKI 美術館可以說是日建設計多年來，最富藝術性的建築作品了。

這座美術館在平面上呈現出解構主義建築般的糾纏線條，幾條長方體有如漂浮的彩帶般，糾結纏繞，形成了怪異流動的內部空間。參觀者入內之後就在這些糾纏不斷的長方體展示廳內穿梭，雖然有如迷宮一般，但若是乖乖跟著指示前進，終究會走出美術館。

美術館內大部分的展示是館主 HOKI 先生的超寫實主義畫作收藏，這是近年來其他美術館所少見的，不過在如此令人驚異的建築內，欣賞超寫實主義畫作，的確令人有另一種奇特的感受！或許因為建築中的狹長展示廊，因為距離不夠，只能近距離欣賞，因此更適合超寫實主義的畫作。

最特別的是，其中一條長方體彎折延伸，拉出懸空的結構體，呈現出一種超現實的驚異感覺！走在懸空的結構體上，卻是十分堅固穩當，絲毫沒有晃動的感覺；結構體的頂端則是玻璃牆面，讓整個視線可以延伸至戶外的景觀。那條結構體懸挑近乎三十公尺以上，結

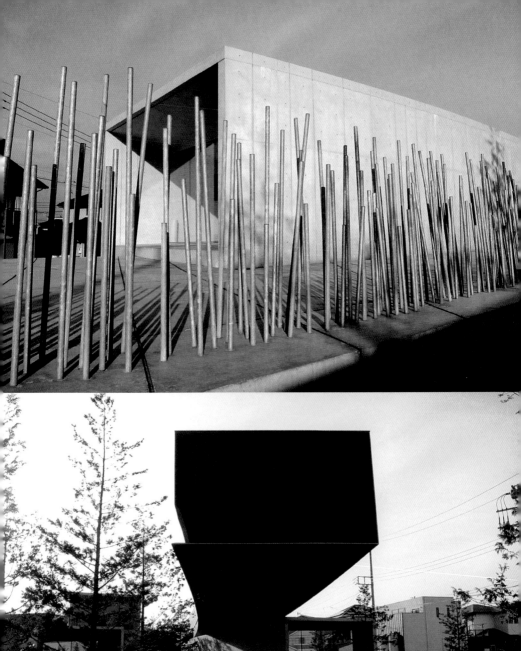

HOKI美術館
這座美術館平面呈現出解構主義建築般的糾纏線條，幾條長方體有如漂浮
的彩帶般，糾結纏繞，形成了怪異流動的內部空間。

實地展現出日建設計的結構設計實力。站在美術館旁，凝望著這巨大的結構體有如懸空橫跨於社區小住宅上，總是叫我們瞠目結舌！

這座剛開發的低密度新社區，標榜著附近有「昭和之森」森林公園，可以讓社區居民運動休閒，並且設立美術館，增加了社區的價質感與文化氣息；對於只會開發土地、蓋房子牟利的國內建商而言，應該是可以學習思考的方向。一座環境優雅的社區，竟然還有一座HOKI美術館，我只能說：這樣的開發做法，對於社區居民而言，真的是福氣啦！

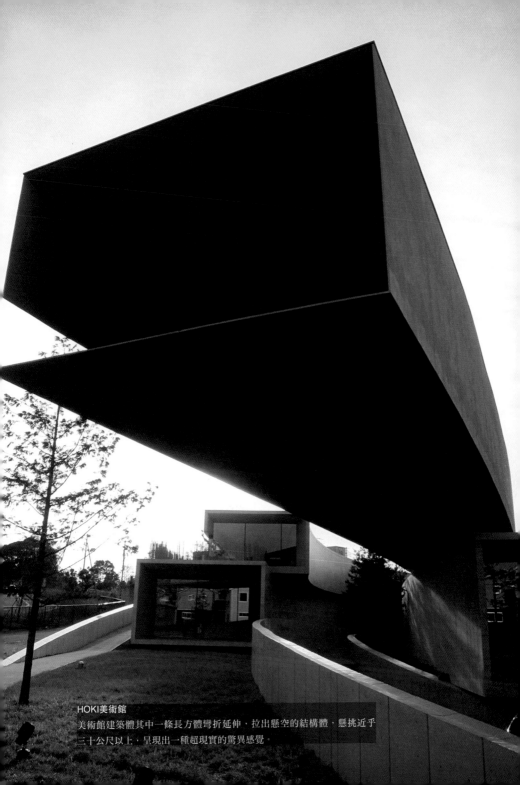

HOKI美術館
美術館建築體其中一條長方體彎折延伸，拉出懸空的結構體，懸挑近乎
三十公尺以上，呈現出一種超現實的驚異感覺。

江之島電車與
世界上最好吃的早餐
Enoden Line & The Best Breakfast in the World

行駛水面上的浪漫逃學電車

—

我曾經將這輛電車稱之為「逃學的電車」，因為以前來到這裡，總是會看見許多學生們，在上學時間，穿著制服、背著書包，偷偷跑到湘南海岸來看海玩耍。那吹著海風的青春臉龐，洋溢著歡笑與無憂，讓我印象十分深刻！

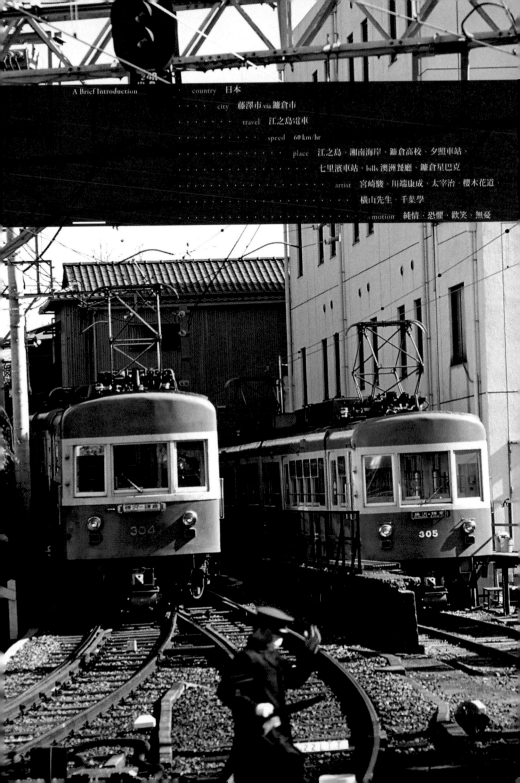

A Brief Introduction
country 日本
city 藤澤市 via 鎌倉市
travel 江之島電車
speed 60 km/hr
place 江之島、湘南海岸、鎌倉高校、夕照車站、
七里濱車站、bills 澳洲餐廳、鎌倉星巴克
artist 宮崎駿、川端康成、太宰治、櫻木花道、
橫山先生、千菜學
emotion 純情、恐懼、歡笑、無憂

漫畫家橫田先生替別墅改造而成的咖啡館，庭室有游泳池，泳池旁還種植櫻花樹；在春天櫻花盛開之際，可以在泳池邊觀看花開花落。

東京地區有名的路面電車有兩條路線，一條是走懷舊路線的荒川都電；另外一條就是可以看海的江之島電車，江之島電車從腰越站開始，就從狹窄的軌道進入視野開廣的海岸鐵道，坐在搖搖晃晃的電車裡，看著江之島海面西沉的日落，是一種絕美的視覺經驗，喜歡夕陽的朋友，甚至可以下車，坐在鎌倉高校前的車站月台，靜靜地觀看火紅如蛋黃色的落日，沉入湘南海面，想像海面會冒出蒸汽，發出嘶嘶的聲音，就像燒紅的鐵器浸入水中冷卻一般。

———

看海的電車

鎌倉高校前的車站因為美麗的夕陽，被列為是「日本車站百選」，據說鎌倉高校是《灌籃高手》櫻木花道念的「湘北高中」原型，高校男生女生的純情戀愛，每天在如此唯美的電車場景裡發生，真的十分浪漫動人！我邊坐著江之島電車，邊望著遼闊的大海，腦海中出現的卻是宮崎駿動畫《神隱少女》中，行駛在水面上的電車，原來這樣的電車經驗不是憑空杜撰的，而是搭乘江之島電車所體驗的感受。

除了看海的電車之外。前往江之島還可搭乘湘南單軌電車（Monorail），從大船站開始，單軌電車就以懸掛的方式，有如「空中電車」般，飛越附近的社區、道路，以及別墅住家。有懼高症的人搭乘「空中電車」，甚至會有一種輕微恐懼的感覺。不過來江之島可以搭乘不同的交通工具，從不同角度觀察地區美景，也是一種獨特的旅行經驗。

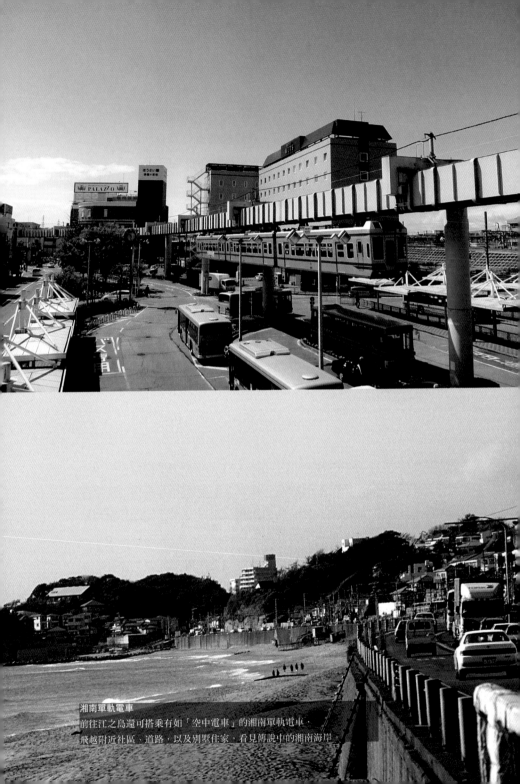

湘南單軌電車
前往江之島還可搭乘有如「空中電車」的湘南單軌電車，
飛越附近社區、道路，以及別墅住家，看見傳說中的湘南海岸

逃學的電車

江之島電車已經有上百年的歷史，川端康成、太宰治等近代文豪們，都曾經搭乘這輛可以看海的電車。我曾經將這輛電車稱之為「逃學的電車」，因為以前來到這裡，總是會看見許多學生們，在上學時間，穿著制服、背著書包，偷偷跑到湘南海岸來看海玩耍。那吹著海風的青春臉龐，洋溢著歡笑與無憂，讓我印象十分深刻！雖然身任教職，但是我還是必須說：逃學真的有其正當性與必要性！

特別是在僵固的教育體制內，考試的壓力禁錮了孩子的青春與活力，甚至抹殺了他們的創意與靈性，他們沒有時間去思考讀書的本質，以及人生的目標與價值，以為人生的目的只是考試。逃學讓孩子有機會喘口氣，特別是逃學去看海，面對遼闊的海洋，具有一種療癒的功效，也讓孩子們可以去面對自己的人生與前面的方向，重新思考與反省。

搭乘江之島電車，緩緩駛過江之島附近狹窄的街道與峽谷般的鐵道，前面的景觀豁然開朗，廣闊的海洋與漂亮的沙灘映入眼前，電車經過鎌倉高校前、經過湘南暴走族的海灘、經過櫻木花道的「夕照車站」，電車停在「七里濱」車站，這幾年車站附近的海邊出現了一座奇特的建築，更重要的是，建築內有一家號稱「世界上最好吃早餐」的澳洲餐廳「bills」。

世界上最好吃的早餐

建築師千葉學在這裡設計了一棟「Weekend House Alley」，這是一座結

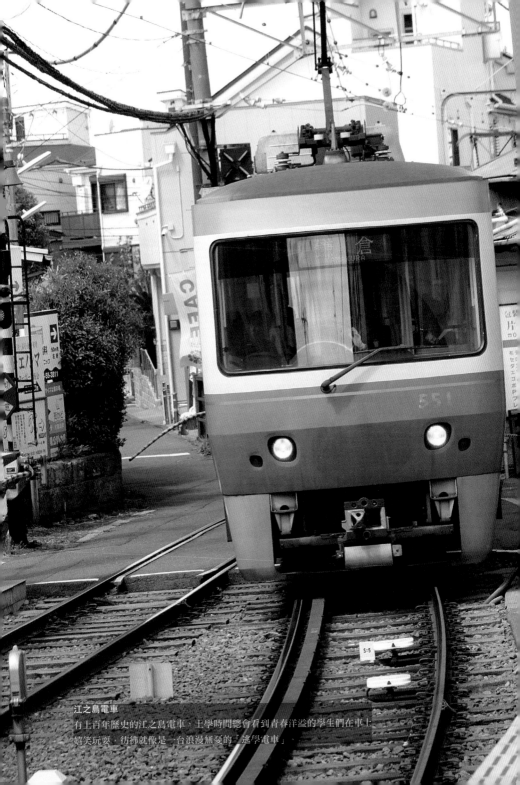

江之島電車

有上百年歷史的江之島電車，上學時間總會看到青春洋溢的學生們在車上
嬉笑玩耍，彷彿就像是一台浪漫無憂的「逃學電車」

合住家、工作室、小商店、餐廳的綜合性建築，建築間還有交錯穿插的巷弄（Alley），創造出有趣的空間狀態。穿插的巷弄有如「米」字型（只差了一撇），切割建築物成為不同的塊體，也切割出不同的住宅單元、工作室與商家。「Weekend House Alley」有如湘南海岸上的小聚落，讓人可以在這裡悠閒度假與生活。

拾級而上二樓部分，可以看見低調的「bills」餐廳，這家餐廳是否是世界上最好吃的早餐，我認為言過其實；不過這家餐廳的確可算是世界上最美好的海邊餐廳之一。平日餐廳面海的落地窗展開，面向大海的陽台，放著幾張舒適的躺椅，或是邊喝飲料邊看落日，或是坐在沙發上享用新鮮美食，十分符合湘南海岸的安逸生活風格。

享用過最好吃的早餐（一整天都可以點用早餐），享用過最美麗的湘南海岸景觀，我滿足地搭上江之島電車，搖搖晃晃地往古都鎌倉前去！

有游泳池的星巴克

古都鎌倉的星巴克咖啡館（Starbucks 鎌倉御成町店）也十分令人驚豔！這幾年星巴克咖啡館在日本開設了幾家特殊的概念店，每一家店都不同於一般的連鎖咖啡館，有著自己強烈的地方特色。

例如九州太宰府天滿宮的星巴克咖啡店，請到名建築師隈研吾設計，內部原木色木條穿插交錯，營造出巢穴般的空間，卻帶著日本傳統木器的質感；位於東京上野公園裡的星巴克，則配合公園的環境，大量地向公園綠地敞開，有如自然公園裡的木屋，從室內到室外都與公園綠意連成一氣；表參道上的星巴克則位於東急廣場大樓的屋

Weekend House Alley & bills 餐廳
建築師千葉學設計的Weekend House Alley是一棟結合住家、工作室、小商店、餐廳的綜合性建築，二樓還有一間世界上最好吃的早餐店「bills」餐廳。

頂花園，這棟建築為了讓從表參道行道樹飛到明治神宮森林裡的鳥類，有個中途歇息的空間，特別在屋頂上塑造出一座屋頂森林，而星巴克咖啡館就是面對著這座空中花園，與花園綠意聯合。

鎌倉的星巴克咖啡館則是以漫畫家橫山先生舊別墅改造而成，這座別墅甚至有游泳池，泳池旁邊種植櫻花樹，在春天櫻花盛開之際，可以在泳池邊觀看花開花落，花瓣飄落在泳池水面，寧靜地在水面上漂啊漂，讓人有一種古人般的閒情逸致。整棟建築被改造得十分特別，內部空間寬敞，面向游泳池牆面被打開，改造成整面的玻璃落地窗，落地窗在天氣舒爽時可以全部開展，享受庭園與室內全然通暢的自然空氣！

這種空間特色，其實也是日本傳統住宅的做法，迎接自然綠意進入室內，廊下的空間則是絕佳的戶外平台座位區，我最喜歡拿著店家準備的坐席，坐在游泳池畔，欣賞春天的櫻花美景！

星巴克原本只是連鎖咖啡館，但是這家星巴克咖啡館竟然有游泳池，可以呆坐欣賞櫻花，在這裡買一杯咖啡，等於買了一張欣賞鎌倉別墅庭園景觀的門票，十分值回票價！

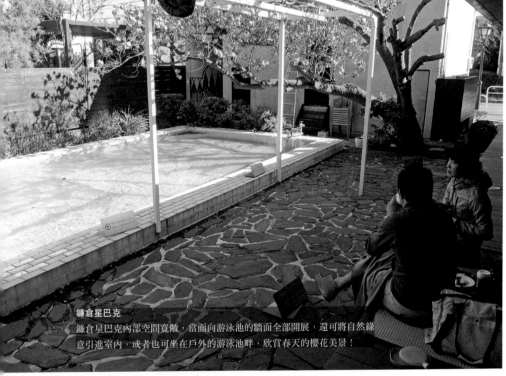

鎌倉星巴克
鎌倉星巴克內部空間寬敞，當面向游泳池的牆面全部開展，還可將自然綠
意引進室內，或者也可坐在戶外的游泳池畔，欣賞春天的櫻花美景！

叡山電鐵的京都另類旅行
Eizan Electric Railway & Alternative Things to Do in Kyoto

從懷舊慢活書店到地球防衛宇宙戰艦

———

日本人細膩地將山裡楓葉的萬紫千紅，投射燈光，好似黑暗劇場裡的女主角，讓所有的人都目不轉睛地望著這片美景，列車持續進行中，外面的虛幻多彩好似走馬燈的流轉影像，美麗得好不真實！

A Brief Introduction

· country 日本

· · · · city 京都

· · · · · · · · travel 叡山電鐵

· · · · · · · · · · · speed 60 km/hr

· · · · · · · · · · · · · place 出町柳站、京都大學、京都造形藝術大學、

· · · · · · · · · · · · · · · 惠文社一乘寺店、寶池站、京都國際會館

· · · · · · · · · · · · · · · · · · · artist 松本零士、大谷幸夫、

· 安倍晴明、丹下健三

· emotion 幽情、慵懶、安靜、

· 懷舊、慢活、幻想

191

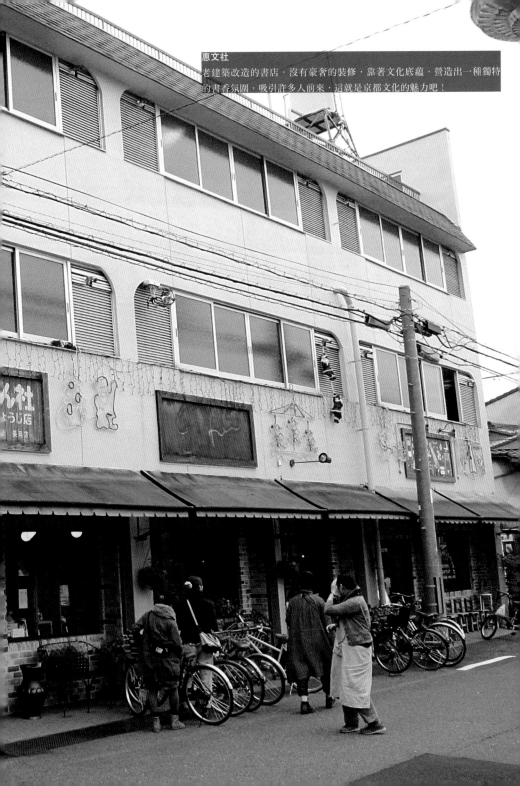

惠文社
老建築改造的書店，沒有豪奢的裝修，靠著文化底蘊，營造出一種獨特的書香氛圍，吸引許多人前來，這就是京都文化的魅力吧！

京都這座千年古城至今仍然令人流連忘返，不只是因為她有許多散發思古幽情的歷史建築，也是因為這座城市本身就是活生生的文化博物館。在京都城市角落裡，很容易找到許多雅致精巧，卻又悠閒自在的個性商店，特別是古老木屋中的咖啡館、播放著慵懶爵士樂的古董店，以及充滿詩意的安靜書店等等，都是京都這座城市吸引觀光客一來再來的重要元素。

———

叡山電鐵是京都市區少數的路面電車之一，這條電車路線通往比叡山，夏天搭乘這輛電車可以進入森林避暑納涼，秋天則可以搭乘賞夜楓的電車，欣賞山林間楓葉的絢爛多彩。叡山電鐵從出町柳發車，前幾站都在平地社區間行駛，也成為附近京都大學、京都造形藝術大學等學校師生通勤的最佳選擇，因此有些類似東京荒川都電之於早稻田大學師生的關係，也讓這條路線多了一些學院氣息。

惠文社 —— 京都另類書店

秋天午後，搭乘叡山電鐵兩、三站就到了一乘寺車站，感覺自己又回到了學生時代。小小的車站只有月台，車站旁的廣告看板上出現了「惠文社一乘寺店」的廣告，這間書店是最近京都最熱門的另類書店，也成為京都觀光的重要人文景點。

惠文社是京都的老書店，但是位於京都左京區的一乘寺分店，卻呈現出完全顛覆傳統書店的經營概念，如果真的要定義這家書店，應該稱之為「關於書籍種種的精品店」，店裡的書都不是「只要是新

叡山電鐵
行駛在京都大學、京都造形藝術大學的叡山電鐵，是學校師生通勤的最佳
選擇，因此也讓這條路線多了一些學院氣息

書就上架」，而是由店員精挑細選的特別書籍，這些書都是設計感十足，傳遞著懷舊與慢活的氛圍，希望製作出令書店顧客意想不到的美麗邂逅。

進入這家書店，很容易陷入一種文學與藝術的沉思中，那些精緻富特色的小東西，也讓人流連忘返，其實惠文社一直還保存著店員幫你包書衣的習慣，書衣的圖案是由漫畫家久內道夫所設計，簡單的圖案、沉穩的色彩，目的是希望不要搶了書本內容的風采。最有意思的是，每年季節活動中，一乘寺書店還被邀請在叡山電車上販賣舊書，並播放黑膠唱片，旅客一邊搭電車，一邊還可以聽音樂、逛舊書攤，別有一番滋味！

老舊建築改造的簡單書店，卻可以營造出一種獨特的書香氛圍，沒有豪奢的裝修，靠著文化的底蘊，卻也能吸引許多人前來。這就是京都城市文化的魅力吧！

夢幻森林電車

叡山電鐵其實是一輛登山的列車，它與京都另一列車——嵐山觀光小火車不同，嵐山觀光小火車是帶著人們深入山谷，感受山谷中的自然綠意，以及峽谷深處溪谷的泛舟景色，其行駛路線較為平緩；但叡山電鐵卻是在平地奔跑一段路程後，直接爬上比叡山，在軌道爬升之際，可以欣賞到不同高度的自然生態。

夏天的京都潮濕悶熱，但是滿布青綠森林的山區卻十分涼爽，從平地到山區，溫度至少降低 3 ～ 5 度，盛夏時節，叡山電鐵化身為納涼

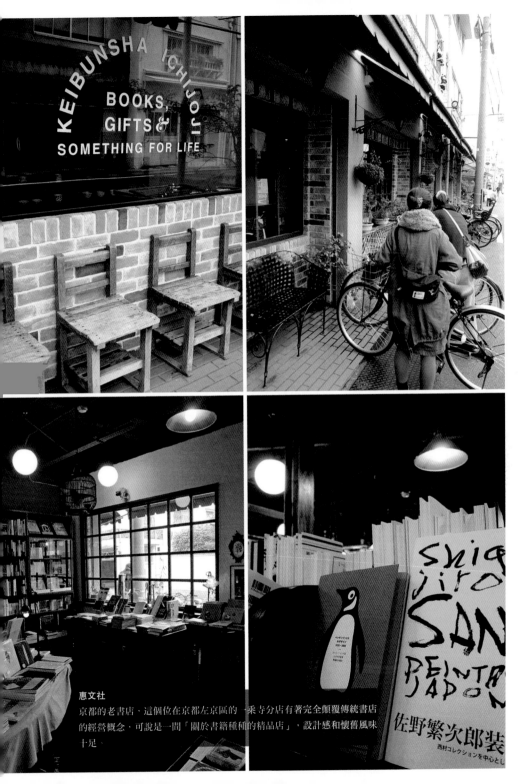

惠文社

京都的老書店，這個位在京都左京區的一乘寺分店有著完全顛覆傳統書店的經營概念，可說是一間「關於書籍種種的精品店」，設計感和懷舊風味十足。

列車，載著前往山區納涼的民眾登山，去那些架在溪谷上的納涼餐廳，吃著從竹管中流出來的冷麵。叡山電鐵的座位安排十分特別，平常的座位都是背向窗戶，與對面的乘客面面相覷，但是叡山電鐵的觀景座椅直接面向大面的景觀窗戶，夏天觀賞森林清涼的綠意，內心的燥熱頓時涼爽許多，看著光線穿透綠色枝葉，在列車車廂內形成浪漫的光影，夏日的午後旅程，顯得清爽舒適！

秋天的山林轉換成紅黃色，白天搭乘叡山電鐵可以欣賞到滿山遍野絕美的楓葉，不過晚上的賞夜楓更是美妙！秋冬之際，叡山電鐵會推出夜晚的賞楓列車，夜深人靜的夜晚，氣溫稍嫌冷冽了些，列車緩緩地爬上山，山裡的夜晚漆黑一片，什麼也看不到，當列車行駛到貴船口與鞍馬站之間，忽然車內燈光熄滅，一片漆黑，眾人驚嚇之下，皆發出驚駭聲，不多時驚駭聲轉為驚歎聲，因為列車窗外出現了美麗的夜楓景象，日本人細膩地將山裡楓葉的萬紫千紅，投射燈光，好似黑暗劇場裡的女主角，讓所有的人都目不轉睛地望著這片美景，列車持續進行中，外面的虛幻多彩好似走馬燈的流轉影像，美麗的好不真實！

美麗的景象持續了一段時間，然後外面又是一片漆黑，列車內的燈光又開啟，似乎一切都恢復正常，眾人都感覺是做了一場夢一般，那是一場美麗的京都夜晚風華。我試圖按捺住內心興奮的心情，想起這場超現實般的幻夢，直覺日本人的夜景營造實在令人佩服！我在北海道函館山上，也曾經感受到日本人對於夜景的精心營造。函館夜景被譽為是世界三大夜景之一，因此要上函館山的車輛，會被要求燈火管制，也就是不能開車燈上山，管制人員在登山公路上管制引導，目的就是希望夜景不至於被車輛燈火的光害所影響。

叡山電鐵

秋天搭乘叡山電鐵進入山區，除了白天可欣賞滿山遍野的絕美楓葉，到了晚間還設計了楓葉燈光秀，萬紫千紅美麗到極不真實！

地球防衛軍的祕密基地

搭乘叡山電鐵在寶池站下車，輕鬆散步越過高野川小橋，進入一座綠意盎然的公園，寬闊的草地是小孩奔跑活動的好地方！越過公園及周邊安靜的社區，可以看見一幢巨大的建築體橫陳在地表上，有如漫畫家松本零士筆下的宇宙戰艦，這座奇特的建築就是京都國際會館建築。1997 年世界各國代表在此聚集，開會商討如何防止全球暖化的危機，並簽訂了著名的《京都議訂書》，因此有人就戲稱這座建築的確是「地球防衛軍」的祕密基地。

京都國際會館建造於 1966 年，由日本建築師大谷幸夫所設計，那是一個科幻的年代，人們對於未來世界充滿太空科技的想像，因此試圖利用當時的建築技術 —— 鋼筋混凝土結構，去創造出未來建築的感覺，整棟建築因此像是一艘宇宙航行的巨大船艦。這種設計手法基本上仍然是延續現代建築大師柯比意的理念，從機械船艦得到新建築的靈感，因此不論是丹下健三，亦或是大谷幸夫，他們的混凝土建築都帶有船艦的造型與空間意象。

不過從另外一個角度觀察，京都國際會館建築的樑柱結構方式，也試圖模仿日本古代建築的構造型態，側立面甚至可以看出日本武士頭盔的造型；有人甚至從京都風水來詮釋這座建築的造型意象，他們認為京都的東北角是所謂的「鬼門」所在，而京都國際會館正扮演著封住鬼門的重責大任。整座建築結構從橫切面來看，是正三角形與顛倒三角形的結合，形成一個「六芒星」的形狀，星狀圖長久以來就被認為有鎮邪除魔的功用，京都陰陽師安倍晴明有名的鎮邪圖案就是一個五芒星，如今京都國際會館的六芒星被認為是刻意用

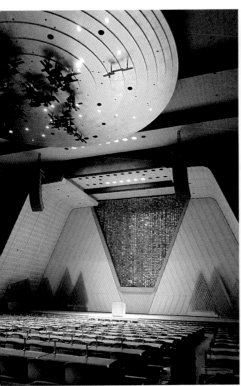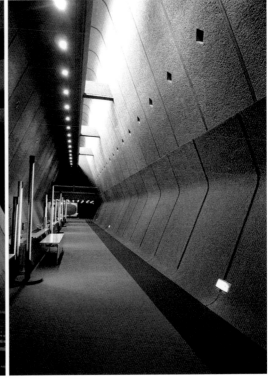

京都國際會館

簽訂著名《京都議訂書》的京都國際會館，走進內部空間有如進
入太空船艙一般，整體呈現出一股科幻感的藍光氣氛。

來封住鬼門的做法。

走入建築內部，真的有如進入太空船艙之中，下方正三角形部分是
國際會館展場部分，倒三角形頂部則是行政辦公空間；光線從上方
天窗中反映入內，呈現出一股科幻感的藍光，站在窗邊似乎可以觀
覽宇宙星海。

我在國際會館中的六〇年代風格西餐廳用餐，餐廳供應著西式精緻
但帶著懷舊意味的套餐；正如這棟建築當年的前衛與現代，如今留
給世人的只是半個世紀前的幻想與歷史。

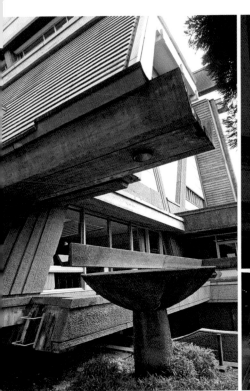
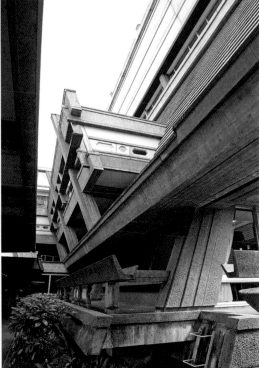
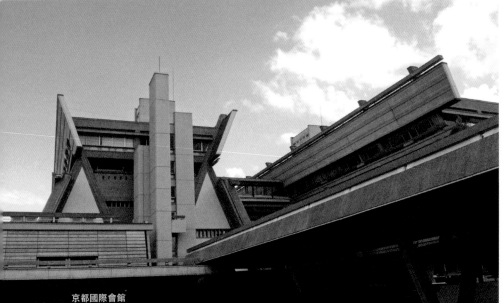

京都國際會館
從橫切面來看建築結構是正三角形與倒三角形的結合，形成一個「六芒星」的形狀，樑柱的結構其實是在模仿日本古代建築構造，側立面甚至可以看出日本武士頭盔的造型。

馬賽建築與路面電車之旅
Marseille Architecture & Tramway

一生一定要去朝聖一次的地方

———

安靜輕巧的路面電車，隨時可以搭乘，帶你滿城遊走，輕鬆地逛遊飽覽城市風光，而且馬賽的路面電車造型典雅又富現代科技感，電車軌道甚至鋪植綠色草皮，當電車優雅地滑過典雅的城市街區綠帶，令人不禁驚歎！

A Brief Introduction

- · country **法國**
- · · · city **馬賽**
- · · · · · travel **馬賽路面電車**
- · · · · · · speed **35 km/hr**
- · · · · · · · place **歐洲和地中海文明博物館、當代藝術基金會、**
 馬賽公寓、MAMO 當代藝術中心
- · · · · · · · · · artist **扎哈·哈蒂、諾曼·佛斯特、魯迪·裡齊奧蒂、草間彌生、**
 隈研吾、柯比意、歐若·依圖·夏維耶·魏漢
- · · · · · · · · · · · emotion **浪漫、創意、流動、明朗、驚喜**

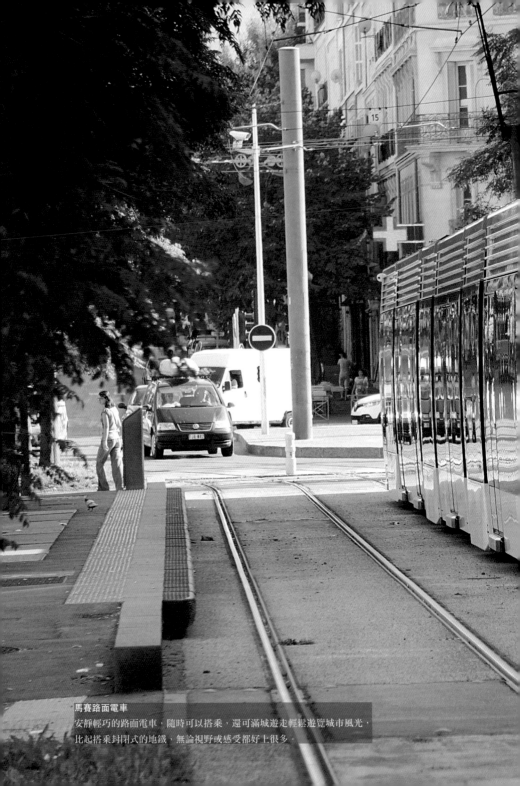

馬賽路面電車
安靜輕巧的路面電車，隨時可以搭乘，還可滿城遊走輕鬆遊覽城市風光，
比起搭乘封閉式的地鐵，無論視野或感受都好上很多。

今年法國南部的馬賽被選為「歐洲文化之都」，整座城市大翻轉，呈現出脫胎換骨的新氣象。這幾年馬賽邀請了許多國際知名建築師，來為這座城市設計新建築，包括女建築師扎哈‧哈蒂（Zaha Hadid）的高層辦公大樓、建築師諾曼‧佛斯特（Norman Foster）的老港區設施、建築師魯迪‧裡齊奧蒂（Rudy Ricciotti）的博物館，以及日本建築師隈研吾的藝術基金會等等，引起眾人的矚目。正如歐洲文化之都馬賽計劃策展人所說的：「透過建築去改變大眾對於城市的印象是非常重要的，因為建築的改變大家都看得見。」

馬賽新地標──地中海文明博物館

今年六月剛落成開幕的 MuCEM（歐洲和地中海文明博物館）可說是馬賽海邊的新地標，這座由法國建築師魯迪‧裡齊奧蒂所設計的博物館，建築外壁猶如柔軟的編織花毯，但是趨前近看，鏤空花紋的壁面，竟然是堅硬的混凝土所塑造，令人十分訝異。

原來建築魯迪‧裡齊奧蒂父親是泥水匠，他從小就生活在混凝土文化之中，非常擅長運用混凝土，他的混凝土手法與建築師安藤忠雄厚重、寧靜、簡潔的做法有很大的不同，充滿著法式的浪漫與創意，他研發了高強度混凝土材質「Ductal」，可以塑造出超薄的扁平面板，甚至雕花般的華麗立面，讓所有參觀者無不讚歎驚豔！當陽光透過花紋迷離的牆面透入室內，形成了極其曼妙的光影美景，為這座位於海邊的美術館編織了海潮、浪花與光影的美麗故事。

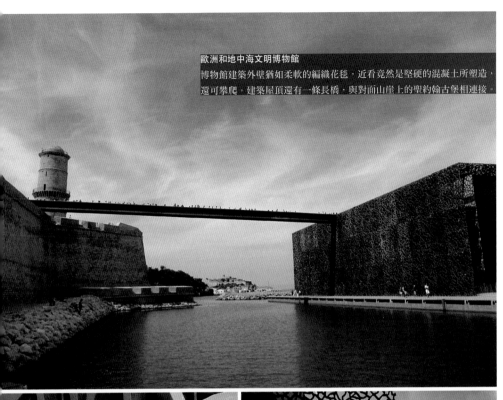

歐洲和地中海文明博物館
博物館建築外壁猶如柔軟的編織花毯，近看竟然是堅硬的混凝土所塑造，還可攀爬。建築屋頂還有一條長橋，與對面山崖上的聖約翰古堡相連接。

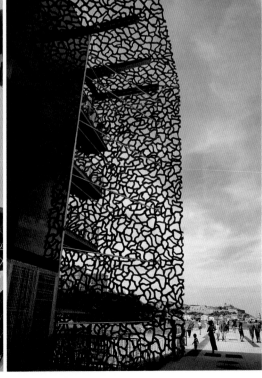

整座博物館被海水所包圍，感受到地中海像母親般懷抱著建築，正如地中海孕育出歐洲的璀璨文明一般。遊客們走在博物館旁，一面是碧藍的海水，一面則是雕花般的混凝土牆面，那縷空通透的混凝土牆，絲毫不會給人有任何壓迫感。事實上，許多小孩看到這面雕花混凝土牆，竟然把它當作是攀岩的岩壁，開始攀爬起來！

最厲害的是，在這座美術館的屋頂，有一條簡潔的長橋，延伸 825 公尺，與附近山崖上的聖約翰古堡相連接，走在這座橋上猶如漫步海天之間。毫無累贅的設計，令人有些害怕，卻也讓人有騰雲駕霧的飛行感。

歐洲和地中海文明博物館如今成為馬賽最具吸引力的博物館，連接著聖約翰堡與老港區，形成觀光遊覽的重點區域，遊客們來到此倘佯在地中海微風與浪潮的撫慰中，同時也悠遊於長遠的歷史裡。

馬賽路面電車與隈研吾新建築

馬賽被選為「歐洲文化之都」不是偶然的，幾年前馬賽市政府早已著手建造路面電車系統，被喻為是「城市流動地標」的路面電車，現在已經成為歐洲城市復甦的重要象徵之一。對於觀光客而言，路面電車是非常方便且漂亮的交通工具，安靜輕巧的路面電車，隨時可以搭乘，帶你滿城遊走，輕鬆地逛遊飽覽城市風光，比起搭乘地鐵的封閉經驗要好多了！而且馬賽的路面電車造型典雅又富現代科技感，電車軌道甚至鋪植綠色草皮，當電車優雅地滑過典雅的城市街區綠帶，令人不禁驚歎！

搭乘路面電車走訪馬賽市區不同景點十分便利，我們搭乘路面電車

馬賽路面電車
馬賽的路面電車造型典雅又富現代科技感，電車軌道甚至鋪植綠色草皮，
當電車優雅地滑過典雅的城市街區綠帶，令人不禁驚歎！

穿梭城區，觀看到整個馬賽市區的更新面貌，以及包括草間彌生等多位藝術家所設計的公共藝術作品，這項稱為「藝術大擊點」（Art Hit the Spot）的公共藝術計劃，將整座城市妝點的多采多姿，極富藝術性！另外馬賽市區也增加了許多藝術展場，包括部分舊有建築整修重新開幕，以及許多新增展覽空間，其中靠沿海地區的 J1 展館，竟然是由以前的飛機庫所改造而成，寬闊原味的空間，讓藝術活動更具互動性與自由度。

路面電車最後來到日本建築師隈研吾所設計的當代藝術基金會建築前，這座建築的全名是 FRAC PACA（普羅旺斯、阿爾卑斯、藍色海岸當代藝術中心），今年才開幕的當代藝術展場，外牆由數千塊角度不同的玻璃方塊所組成，看起來像是非常輕巧的紙片，甚至覺得這些碎片會隨著海風吹拂而擺動，正如隈研吾所說的：「這是個沒有展館的展館，作品永遠處於流動的狀態，與公眾交流。」

隈研吾這些年來專研日本建築的本質，之前的作品充滿著傳統建築的精神，特別是在建築立面上所設計的格柵，源自於日本傳統建築的元素，創造出建築立面表層的新感覺，被稱作是「格柵美學」。如今隈研吾遠赴法國馬賽，設計出另一種輕巧明亮的建築表層，十分符合馬賽的海洋明朗風情，讓整體建築有如在向街頭人群招手，招呼人們從街頭走入建築內的展場。

逛遊展場的藝術作品之後，坐在露台咖啡座上，可以感受海風的吹拂，自由的藝術空氣也流動在整個城市裡。這是一座沒有壓力的美術館，隈研吾的用心讓這座建築與城市之間幾乎沒有距離，也讓所有參觀者與藝術之間沒有距離。

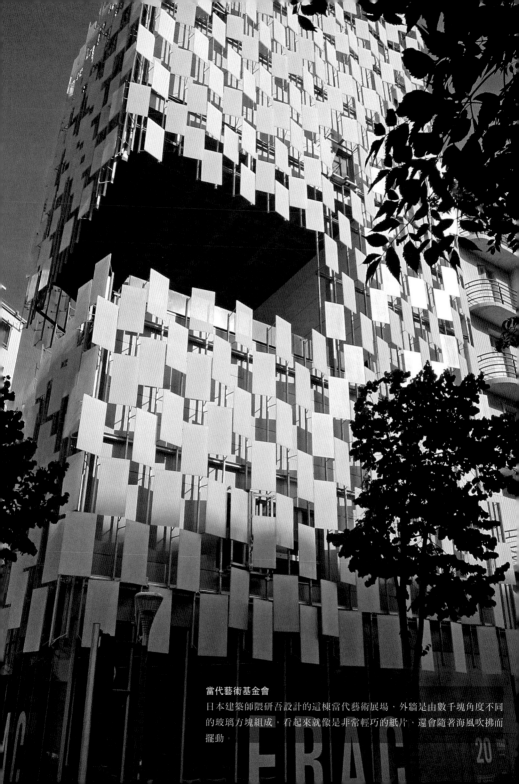

當代藝術基金會
日本建築師隈研吾設計的這棟當代藝術展場，外牆是由數千塊角度不同的玻璃方塊組成，看起來就像是非常輕巧的紙片，還會隨著海風吹拂而擺動。

屋頂上的建築大師柯比意

馬賽這座城市最有名的建築,當然是建築大師柯比意所設計的集合住宅——馬賽公寓（1952）,這座建築可以說是現代集合住宅的祖先。過去的人們幾乎沒有居住在如此大規模集合住宅的經驗,建築師柯比意參考了修道院與人民公社的生活方式,設計創造了這一棟集合式住宅,這座集合住宅有如一座「垂直村落」,可以讓居住者幾乎是足不出大樓,就可以得到生活上基本需求的滿足。

這座集合住宅大樓,除了住宅單元設計精巧之外,大樓中間還設有商店街、菜市場,屋頂上的空間設有托兒所、劇場、游泳池,以及健身房,甚至跑道等,讓大樓住戶不須離開大樓,就可以得到運動休閒、托兒,以及購物等服務,的確等於是一座小型的垂直式小城市。

日本建築師安藤忠雄,早年到法國自助旅行,就是想去參訪他所崇拜柯比意的建築作品,包括廊香教堂、拉特瑞修道院,以及馬賽公寓等等,馬賽公寓應該是他最後參訪的柯比意建築,因為後來安藤忠雄就直接從馬賽搭船回日本去了!

馬賽公寓幾乎是所有學建築的人,一生一定要去朝聖一次的地方,每天都有來自世界各地的建築師或建築科系學生前來參訪,雖然這座公寓目前仍然有人使用,但是為了滿足所有柯比意迷的需要,大樓基本上是開放觀光,甚至有住戶開放自己的公寓單位,讓外人進入參觀,藉此也收取參觀費用。

馬賽公寓屋頂雖然已經被法國文化部列為歷史建築,但是屋頂空間缺

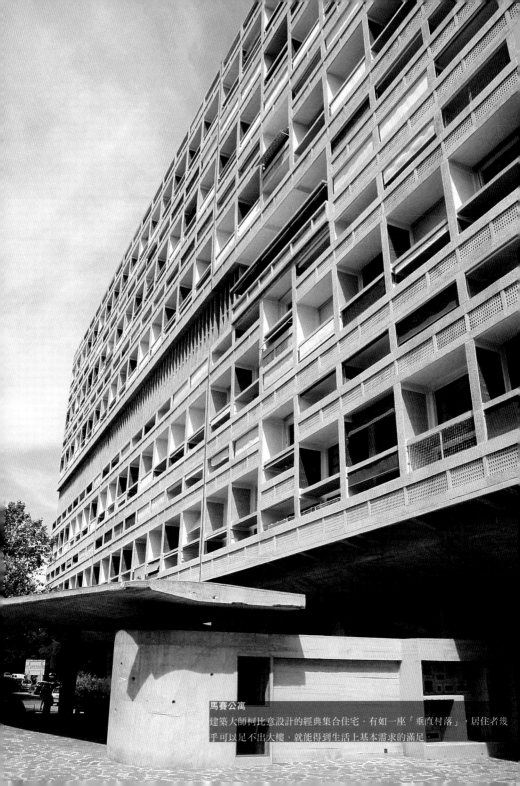

馬賽公寓
建築大師柯比意設計的經典集合住宅，有如一座「垂直村落」，居住者幾乎可以足不出大樓，就能得到生活上基本需求的滿足。

乏維修經費，逐漸老舊破損，最近東家退休，將屋頂上倒置船型的健身房空間出售，馬賽設計師歐若‧依圖（Ora-Ito）得知，將其買下，改造成一座當代藝術中心「MAMO」（Marseille Modulor），除了展覽空間之外，還設有咖啡廳及販賣部。第一檔的展覽是法國雕塑家夏維耶‧魏漢（Xavier Veilhan）特別為建築場地而設計的「Architectones」裝置藝術。

藝術家在屋頂上設置了一座巨型的柯比意半身雕像，是柯比意戴著經典圓框眼鏡，持筆繪設計圖的姿態，而室內展覽空間也有建築大師柯比意的站立全身雕像。對於每個柯比意迷而言，能夠在馬賽公寓看見柯比意的身影，的確具有驚喜的效果。

我站在屋頂柯比意巨型雕像旁，有如看見《進擊的巨人》裡的巨人，撫摸這座雕像，我似乎可以感受到柯比意畫馬賽公寓設計圖時的專注！

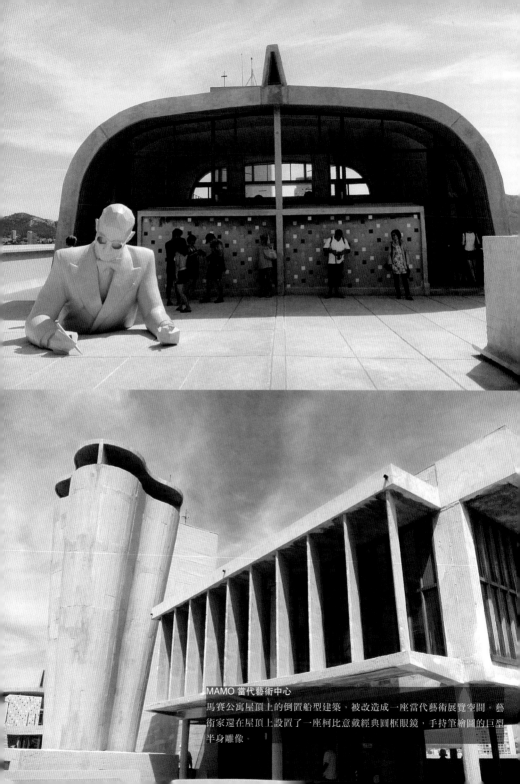

MAMO 當代藝術中心
馬賽公寓屋頂上的倒置船型建築，被改造成一座當代藝術展覽空間。藝術家還在屋頂上設置了一座柯比意戴經典圓框眼鏡，手持筆繪圖的巨型半身雕像。

Jumping Islands in a Ferryboat Ride

渡輪濱海跳島之旅

20—30
km / hr

PART 5.

漂泊的孤寂航行

―

我試著去尋找那碗父親口中世上最好喝的味增湯，可惜的是，我喝了許多味增湯，卻都無法感受到所謂的世上最好喝的味增湯滋味？！或許世上最好喝的味增湯，不是門司港的味增湯，而是因為那碗味增湯撫慰了孤單遊子的胃與心靈。

「我從未如此深刻地感受到，我與自己的距離如此遙遠，卻如此真實地存在這個世界。」──卡繆

我對於航海旅行的印象，與《海賊王》（One Piece）一點關係都沒有（畢竟我並非《海賊王》世代的人），其實多源自於我父親的少年故事，他在年少時就隻身前往京都同志社附屬中學就讀，當年遠離家鄉，前往異鄉就學，其實就等於永別一般（看看電影《海角七號》的劇情就能想像），事實上，我的父親那次離開台灣之後，也是經歷了一、二十年的光陰，才又回到台灣這塊土地。

那時候從台灣到日本京都，多是在基隆搭乘客貨輪，然後北上，幾天後來到北九州的門司港，再從關門海峽進入瀨戶內海，然後到神戶港，再從神戶港搭火車去京都。父親多次跟我提到，在那寒冷的航海行程中，門司港的暫停十分珍貴，大家都跳下船到岸上伸展筋骨，父親提到他在那港口邊，喝到了一碗溫暖、滋味絕佳的味增湯，一直到晚年，他還經常跟我提到那碗味增湯，他說那是他一輩子喝過最好喝的味增湯。事實上，我後來幾次到門司港旅行，都試著去尋找那碗父親口中世上最好喝的味增湯，可惜的是，我喝了許多味增湯，卻都無法感受到所謂的世上最好喝的味增湯滋味？！或許世上最好喝的味增湯，並不是因為那是門司港的味增湯，而是因為那碗味增湯撫慰了孤單遊子的胃與心靈，帶來了家庭的溫暖與記憶。

父親的航海旅行並未這樣結束，他在二次大戰結束後，隻身前往美國新大陸，去西方的高等學府繼續進修，那是一趟更遙遠、更漫長的航海旅行，旅行中沒有同伴、沒有可以聊天傾訴的對象，船上唯一一位華人是大陸人，而父親那時候只會日文與台語，因此雖然同是華人，彼此卻無法溝通，那是一趟何等孤寂的旅行。我可以感受到父親青年時期的孤獨與寂寞，也因此導致他日後成為一位孤僻、

不擅交際，喜歡安靜的怪人（許多親友對他的看法），也因此他的晚年極度渴望家庭的團聚與溫暖。

父親的船終於在九月的某一天到達舊金山，他曾經告訴我當船隻從舊金山金門大橋下穿過時，內心充滿的興奮與悸動，一方面是因為孤寂的太平洋航程終於結束；另一方面，也因為終於到達人們嚮往的新大陸，對一個年輕人而言，那是何等難以忘記的生命時刻，他當時一定對於未來充滿盼望，卻也帶著一絲絲的惶恐。

回想父親的航海旅行，其實他的拓荒性格與冒險性格大大超過我，我的旅行總是計劃周詳，總是萬無一失，總是有備用方案，我從來不敢像他一樣，將自己的未來放在旅行的賭盤上，不管怎麼樣，我的旅行似乎都只是在複製他的旅行經驗，只是簡單地去體會他經驗的一部分而已。

有趣的是，我後來當了海軍（這不是我的選擇，這應該是命中注定，或是上帝的安排）！我兩次抽籤，都抽到「海軍艦艇兵」，抽到這籤的人，心中想著只有兩個方向：悲觀的人想到被派到破爛的陽字號軍艦，每天在台灣海峽的驚濤駭浪中嘔吐暈船；樂觀的人則幻想可以環遊世界，到不同地區的海港宣慰僑胞，並且買一堆紀念品回國送親友。

可惜這些事都沒有發生在我身上，我因為學建築，被分派到左營軍區的公共工程處擔任設計監工的工作，我們每天穿著海軍制服，騎著破爛的腳踏車，到各處工地監工或視察。以前我從來不知道海軍也需要蓋房子？我也不知道原來只有少部分的海軍，可以出國到南非宣慰僑胞？大部分的海軍，只能繞著台灣海邊走走，不敢出去太遠的地方，連去釣魚台島恐怕都沒有機會。

在海軍服役期間，我只坐過兩次船：一次是「耐波一號」，那是受訓期間讓新兵體驗暈船的小艇；一次是放假到旗津玩，搭乘旗津的公共渡輪。不過我倒是常常在港口看船，看著那些陽字號驅逐艦，老舊

的船殼，被每天敲敲打打重新油漆，搞到船身凹凹凸凸，十分不平整。老舊的船身被裝上各種新式武器，七六快炮、四零快炮、方陣快炮、叢樹飛彈，以及偵察直升機，我們的海軍官兵當年利用這些拼湊來的武器系統，在驚濤駭浪中防衛台灣，其實是很令人敬佩的！

我雖然沒有上船捍衛國家，卻也為國家設計了一些海軍港口設施與單位建築，也負責畫了許多眷村維修的工程圖。我最高興的一項設計，是為單位的餐廳廚房重建設計，我除了標準化的廚房設施空間規劃之外，還特別為廚師與伙食兵設計了一個位於門口上方的儲藏空間，讓無聊的伙夫們在閒暇時刻，可以躲到儲藏空間打牌賭博或打瞌睡，而不容易被長官突襲檢查發現，這樣的設計果然讓老士官長與伙食兵們非常滿意！

我後來有許多機會到瀨戶內海，搭乘渡輪到不同的島嶼探險，那樣的航程其實是充滿浪漫的想像，因為不同的島嶼有著不同建築家與藝術家的創作，但是面對一望無際的大海，我才稍稍可以感受到父親當年的航海孤寂，航海的孤寂足以消磨掉年輕衝動的銳氣，卻也可以沉澱混亂焦躁的欲望。

航海的旅行終究是「浪漫卻孤寂」的旅行方式，有時候現代人需要孤寂，需要靜默，需要有機會讓內心自省的時空。航海的旅行讓我們沉澱心境，修煉平靜安穩的心靈，非常值得現代人去經歷與嘗試！

瀨戶內海的跳島旅行

Islands of Adventures at Seto Inland Sea

緩慢神奇的自我放逐心靈之旅

—

瀨戶內的直島、犬島、小豆島、豐島、男木島、女木島等島嶼，藝術
家的作品散布其間，藉著渡船穿梭其間，展開充滿陽光與海風的島嶼
探索與冒險，那是一種緩慢卻又神奇的「跳島旅行」，同時也是一種
自我放逐式的心靈之旅。

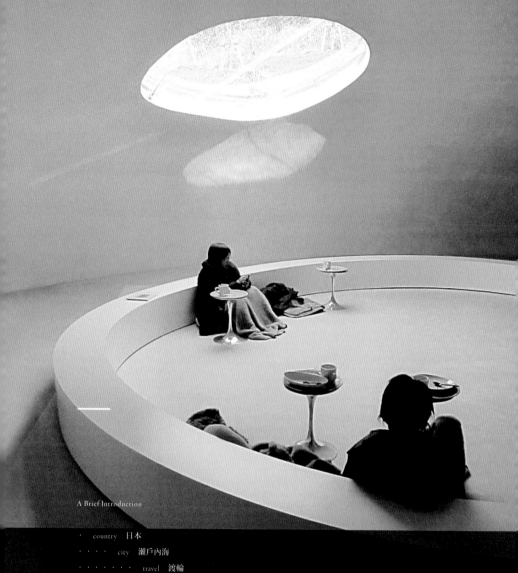

A Brief Introduction

- · country 日本
- · · · · city 瀨戶內海
- · · · · · · · · travel 渡輪
- · · · · · · · · · · · speed 30 km/hr
- · · · · · · · · · · · · · · place 李禹煥美術館、地中美術館、直島美術館、
- · · · · · · · · · · · · · · · I·LOVE·湯、豐島美術館、精煉所美術館
- · artist 村上春樹、安藤忠雄、李禹煥、大竹伸朗、graf設計公司、內藤禮、
- · · · · · · · · · · · · · · · · · · · 西沢立衛、柳幸典、三分一博志、克理司丁·登司基、北川福朗
- · emotion 安歇、寧靜、堅毅、穩重、神奇

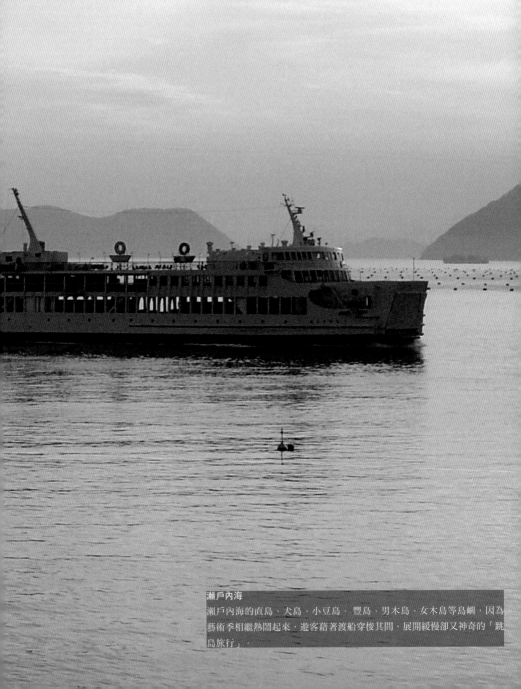

瀨戶內海
瀨戶內海的直島、犬島、小豆島、豐島、男木島、女木島等島嶼，因為藝術季相繼熱鬧起來，遊客藉著渡船穿梭其間，展開緩慢卻又神奇的「跳島旅行」。

村上春樹的作品《海邊的卡夫卡》，描述一位少年逃離東京，搭乘夜間巴士來到瀨戶內海旁的高松市，他在高松市的圖書館與咖啡館流連，甚至因為咖啡店一直播放古典音樂，開始迷上從未聽過的貝多芬與莫札特，之後因為某種原因，來到瀨戶內海中的小島，坐上 MAZDA RX8 跑車在島上奔馳，穿越了森林峽谷，來到一個鳥不生蛋、無人的海灘，少年在海邊獨自生活了一段時間，終日與瀨戶內海的浪潮、夕陽相處，這個地方成為了他與內在自我對話的祕密基地。

———

過去我就曾經因為探訪安藤忠雄的建築作品，數次來到瀨戶內海中的直島，除了造訪直島美術館、地中美術館之外，也進住安藤先生所設計的直島美術館，在那個充滿藝術與自然的島嶼中，參訪者得到了心靈中難以想像的安歇與寧靜，也得到了藝術作品所帶來的滿足與喜悅，我因此引用《舊約聖經》中的典故，將這些島嶼稱作是瀨戶內海的「逃城」。

這幾年在瀨戶內藝術季的推波助瀾下，包括直島、犬島、小豆島、豐島、男木島、女木島等島嶼，開始熱鬧起來，藝術家的作品散布其間，觀光客藉著渡船穿梭其間，展開充滿陽光與海風的島嶼探索與冒險，那是一種緩慢卻又神奇的「跳島旅行」，同時也是一種自我放逐式的心靈之旅。

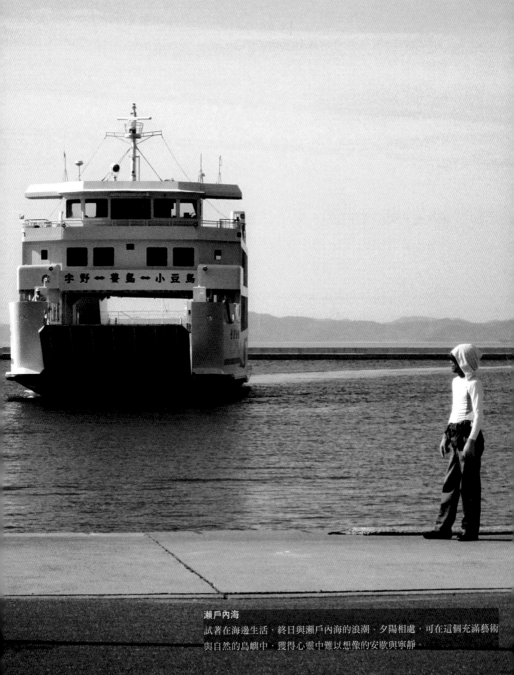

瀨戶內海
試著在海邊生活，終日與瀨戶內海的浪潮、夕陽相處，可在這個充滿藝術
與自然的島嶼中，獲得心靈中難以想像的安歇與寧靜。

挑戰安藤忠雄的藝術家

被喻為是「藝術桃花源」的直島，在這幾年的藝術季中又增添了許多新景點與創作作品，其中包括建築師安藤忠雄所設計的李禹煥美術館，使得整座直島上總共有三座安藤忠雄所設計的美術館，堪稱是安藤忠雄建築作品最密集的地區。

韓國藝術家李禹煥是當今國際藝壇十分熱門的明星人物，其知名度與奈良美智、村上隆等人齊名，但是在拍賣市場上，其價碼更甚於其他日本藝術家。李禹煥的作品十分簡潔抽象，但是卻深受現代人的喜愛，可能是因為現代人內心煩躁，渴望簡單沉靜的作品；正如安藤忠雄的作品一般，都成為現代人逃避生活壓力的藝術避風港。

因此安藤忠雄加上李禹煥，便成為令人期待的熱門組合。李禹煥美術館也成為安藤忠雄作品中，第一棟以個人作品收藏為主的美術館。李禹煥美術館延續安藤建築，以清水混凝土牆引導參觀者動線的特色，將遊客帶到不同的空間中，體會藝術品的意境。李禹煥的作品以簡單著稱，他看見安藤先生的建築多為水平的線條，因此特別設計了一根垂直通天的雕塑作品，豎立在美術館前廣場，以平衡美術館的整體感覺。藝術家膽敢挑戰建築大師安藤忠雄的設計作品，李禹煥可說是有史以來第一人！

李禹煥美術館與地中美術館、直島美術館，同為福武集團的資產，福武集團投下鉅資改造直島成為一座文化藝術的「仙島」，不是為了房地產建案炒作，只是為了其單純的藝術理想與文化企圖，實在令人敬佩！

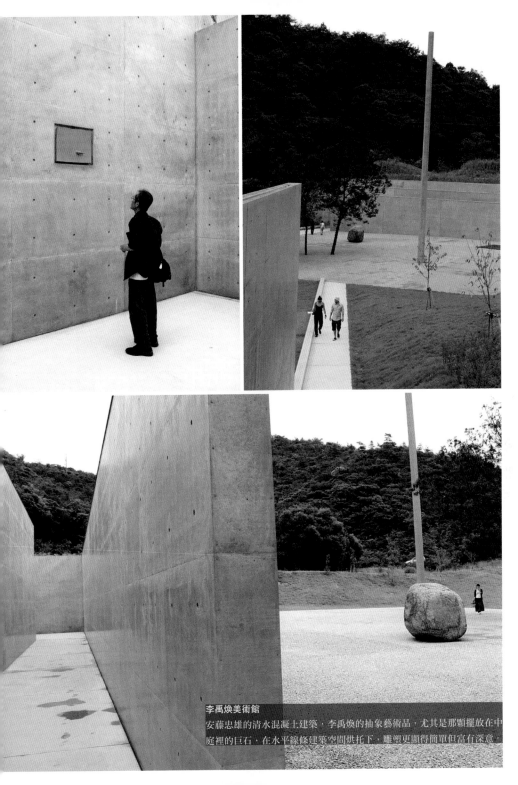

李禹煥美術館
安藤忠雄的清水混凝土建築，李禹煥的抽象藝術品，尤其是那顆擺放在中庭裡的巨石，在水平線條建築空間烘托下，雕塑更顯得簡單但富有深意。

唯一令人感覺不舒服的是，福武集團旗下的美術館，有著嚴格、甚至「龜毛」的管制，讓參觀美術館的我，覺得整個美術館有如監獄一般，有著高聳的水泥牆面、放風的中庭、禁止說話的「沉默室」、逼迫你反省的「冥想室」，以及穿著如獄卒般灰暗的美術館館員，不斷地監視你，要你不准照相！不准碰觸！不准使用鋼筆或簽字筆（只能用鉛筆？當然這是美術館的慣例）。

不過李禹煥的雕塑卻顯得簡單而有深意，一顆巨石擺放在中庭裡，穩重又堅毅，許多人說看了這顆石頭，會讓自己覺得重新堅強起來！這應該就是現代人喜愛他作品的原因吧！

大竹伸朗的陋器建築

瀨戶內國際藝術季選擇在瀨戶內海上的七座島嶼上舉行，這幾座島嶼過去有的曾經是汙染嚴重的鍊銅廠，有的是拋棄事業廢棄物的垃圾島，更有的是放逐痲瘋病人的隔離島，但是藉著藝術活動，重生了這些島嶼，同時吸引全世界的遊客來到這些島嶼，進行夏季海洋跳島旅行活動。

藝術家大竹伸朗先生也參與在這個藝術活動中，他設計建造的建築物，都呈現出一種俗豔的趣味性與庶民的親切感，我們姑且可以將之稱作是「陋器建築」（Low-tech Architecture），意即用現成器物所拼湊組成的簡陋建築。

大竹伸朗先生喜歡撿拾各種奇怪的廢棄物，用來裝飾他的房子，之前他在本村「家計劃」藝術空間中，曾創作一座舊齒科醫院，並將

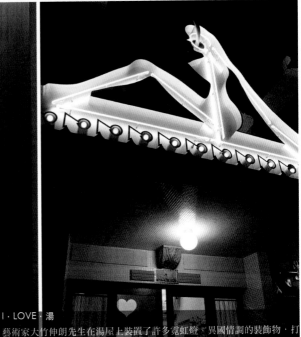

I‧LOVE‧湯

藝術家大竹伸朗先生在湯屋上裝置了許多霓虹燈、異國情調的裝飾物，打
造了了奇妙有趣的空間體驗，是到直島旅行的遊客必去景點。

它命名為「舌頭上的夢」。這座建築牆上裝滿各種撿拾來的舊招牌、廢棄物，甚至有廢棄船隻也被裝在外牆上，室內更有一座巨大的自由女神像，據說是從一家停業的柏青哥店撿來的。

位於直島宮浦港旁的「I‧LOVE‧湯」，則是一座充滿俗豔色彩的錢湯，原本是福武先生所擁有的房子，但是他捐出來，請藝術家大竹伸朗及graf設計公司改造，成為一座供居民洗澡泡湯的公共建築，並由居民自組委員會管理，算是福武集團對當地社區的回饋。

在「I‧LOVE‧湯」建築上，大竹伸朗先生裝置了許多霓虹燈、異國情調的裝飾物，甚至船隻的構造物，以及綠色植物等等，最有趣的是一隻巨大的大象模型，被放置在男湯、女湯之間的圍牆上方，監視著裸身泡澡的男男女女。「I‧LOVE‧湯」實在太好玩了！它成了社區居民重要的社交場所，同時也成了來直島旅行的遊客，一定要去經歷的空間體驗。

回饋社區居民的方法很多，有的地方會蓋美術館，有的地方會興建活動中心，但是對於直島的居民而言，一定會認為蓋一座錢湯比建一座美術館更實際，也更有意義！

美術館天外天

美術館的概念在新的世紀，有著革命性的改變，傳統的美術館多是一座建築物，裡面陳列收藏著許多藝術品，但是新世紀的美術館，顛覆了傳統的觀念，不再被建築空間所侷限，也不僅是扮演收藏陳列的角色，甚至整座美術館裡，就只有一件奇特的藝術品！

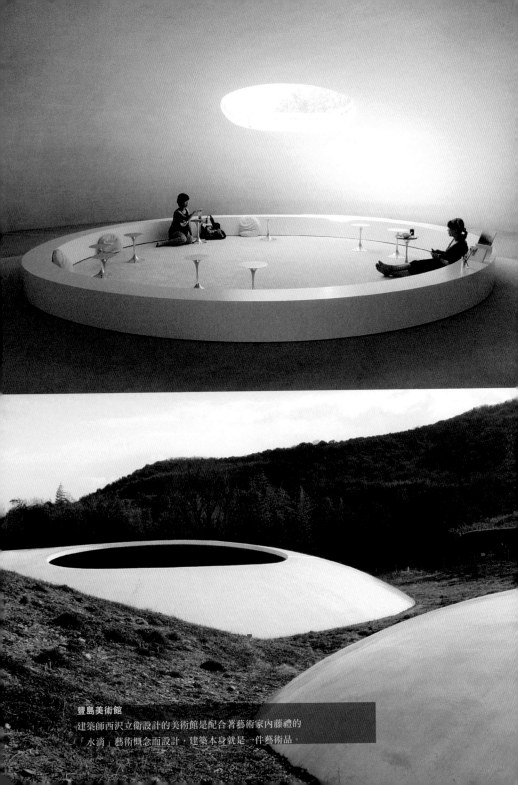

豐島美術館
建築師西沢立衛設計的美術館是配合著藝術家內藤禮的
「水滴」藝術概念而設計，建築本身就是一件藝術品。

豐島美術館就是這樣一座新時代的美術館，座落在一座偏僻荒涼的島嶼上，更奇怪的是，這座美術館內，一件藝術作品也沒有！可是每一個參觀過豐島美術館的人，都會被這座美術館所感動，無法忘懷！

豐島美術館由建築師西沢立衛所設計，雖然建築物內看似沒有藝術品，但是這座美術館本身就是一件藝術品，並且是配合著藝術家內藤禮的「水滴」藝術概念而設計。美術館位於瀨戶內海豐島的山麓上，整座美術館呈現水滴狀，純白色的建築在山林田野間，有如外太空降臨的不明飛行物體，弧形不規則的外殼顛覆了我們對於美術館白色方盒子的制式看法，建築體上方有兩個大小不一的圓形開口，讓光線、甚至雨滴可以直接進入美術館室內。

我們順著建築師設計的動線，穿過樹林、穿過草原，迂迴間從林木中望見白色美術館的身影，猶如森林中精靈夢幻的居所，有些不真實，有些超現實，那是夢境吧！入口處的服務人員喚醒了我，白色服裝的工作人員，活像是外星飛碟上的技術師，居然要求我們要脫掉鞋子，才能進入美術館，難道這座美術館是聖域，是不容玷汙的地方？

從食道般的通道進入美術館，純白的空間寧靜得令人屏息，整座美術館像是一座宇宙！輕柔的雪花從屋頂開口飄下，然後慢慢止息，接著陽光傾瀉而下，在地板上留下圓弧的陰影變化；這時才發現地板上有水滴流動，這些水滴猶如有生命一般，在地板上移動、匯集、然後形成長條狀滑行，有如科幻電影中的液態金屬一般。

仔細觀看才發現，這些水滴可不是從天而降的雨水，地板上有一、兩個乒乓球狀的小白球，汩汩溢出水來，原來這些流動的水珠是精心設

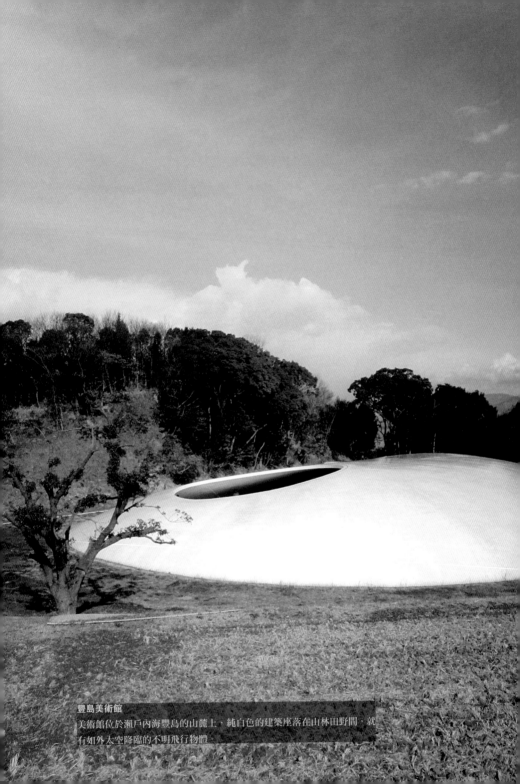

豐島美術館
美術館位於瀨戶內海豐島的山麓上，純白色的建築座落在山林田野間，就有如外太空降臨的不明飛行物體

計的，是美術館作品的一部分。豐島美術館事實上便是以水滴作為設計概念，除了美術館大水滴之外，另有一座小水滴咖啡館，在圓弧空間席地而坐，天光傾瀉而下，啜飲咖啡之際，恍如置身天外之境。

美術館的空間革命，已經進化到令人難以理解的地步；但是像豐島美術館這樣的建築，是不需要理解的，你只要帶著一顆心去感受，就可以體會建築師所要傳達的事物，並且得到豐富的美感滿足！

孤島廢墟美術館

日本有兩座十分有名的廢墟島嶼，一座是位於長崎外海的軍艦島，一座則是位於瀨戶內海的犬島，這兩座島嶼都曾經是採礦的重鎮。軍艦島從十九世紀末期就開始採煤礦，興盛時期人口高達五千多人，整座小島周邊圍繞高十公尺的防波堤，島上建造密密麻麻的鋼筋混凝土公寓、學校、醫院等設施，整座島嶼猶如超大戰艦，被稱作是「軍艦島」。一九七○年代後，煤礦開採殆盡，居民全數撤離，形成一座詭異的廢墟島嶼，有關當局一直封鎖島嶼，禁止人們登島，直到最近才開放參觀。

犬島早年曾是採石場的重鎮，大阪城的建造石材部分取自於此地，二十世紀起犬島掀起銅礦煉製熱潮，興盛期有高達五、六千人居住，後因經濟衰退，人口大量流失，巨大的煉銅廠成為廢墟，居民也僅存數十人，直到最近才由福武集團接手，請來建築師三分一博志，將整座工廠廢墟改造成「精煉所」美術館。

建築師三分一博志在設計美術館時，並未將廢墟整修一新，而是

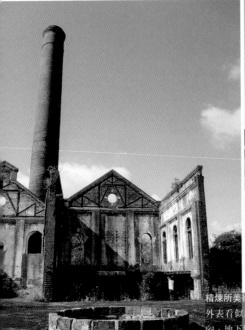

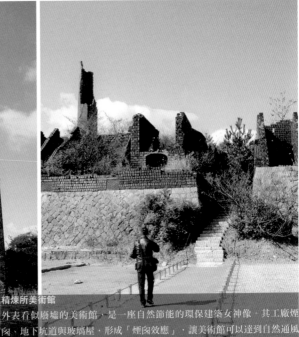

精煉所美術館
外表看似廢墟的美術館，是一座自然節能的環保建築女神像。其工廠煙囪、地下坑道與玻璃屋，形成「煙囪效應」，讓美術館可以達到自然通風的效果

盡可能保留廢墟原本的面貌，但在其間加入創新的藝術元素。傾頹的工廠煙囪，煤渣壓實的黑磚砌的牆，一切都似乎仍然停留在荒廢的狀態，保存了歷史發展的真實狀態，事實上，這座工廠還被指定為「現代工業化遺產」。

這座美術館成功地將「廢墟」與「藝廊」結合在一起，外表看似廢墟的精煉所，地底內部則為一條充滿反光鏡的神奇創作，鏡中出現一顆燃燒的星球，是藝術家柳幸典取材自三島由紀夫《太陽與鐵》作品的靈感創作，另外一座名為「英雄乾電池」的作品，則是將三島由紀夫東京舊居支解所創造的空間裝置；建築師更將這座廢墟工廠美術館塑造成一座自然節能的環保建築，他利用工廠煙囪、地下坑道與玻璃屋，形成「煙囪效應」，讓美術館可以達到自然通風的效果。

三島由紀夫的作品《太陽與鐵》，是他一生的哲學告白，傳達出一種力與美的象徵。我站在犬島精煉所的廢墟前，體驗美術館內藝術家的神奇創作，終於瞭解到，這就是所謂「力與美」的象徵！

島嶼間的心跳聲

在不同的島嶼間旅行，法國藝術家克理司丁‧伯登司基（Christian Boltanski）所設計，位於豐島一處僻靜海邊的作品，令我印象十分深刻！那是一座黑色小屋，內部有如診所般的簡單潔白，接待人員帶著我進入一處密室，龐大的音箱響著砰、砰、砰的聲音，而室內一顆小小燈泡也跟著聲音一閃一閃，這樣雄渾沉重的音響，並非夜店的重低音喇叭音效，而是一個人的真實心臟跳動聲音。伯登司基收集了全世界一萬四千多人的心跳聲，遊客可以在這座海邊小屋中，

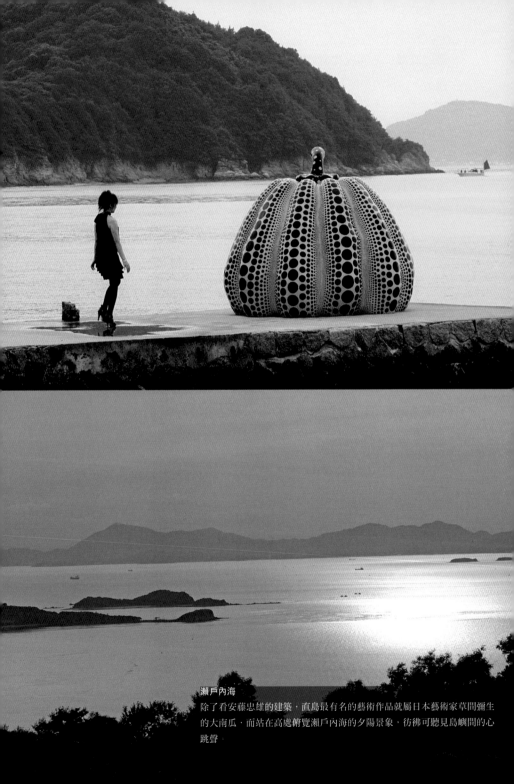

瀨戶內海
除了看安藤忠雄的建築，直島最有名的藝術作品就屬日本藝術家草間彌生的大南瓜，而站在高處俯覽瀨戶內海的夕陽景象，彷彿可聽見島嶼間的心跳聲

帶著耳機，一面欣賞窗外藍色海洋，一面隨意點選聆聽不同人的心跳聲，這樣的空間及體驗，讓人內心十分悸動。

我問這座心跳小屋的管理員，在這麼偏僻安靜的離島海邊，會不會很寂寞無聊，她毫不猶豫地回答我：「不會啊！有這麼多人的心跳聲陪伴著我！我一點都不寂寞。」當藝術介入落後的離島，這些孤島不再寂寞，因為有太多人準備要在暑假前往當地探訪藝術創作，也有太多有趣的事即將在這些島嶼上發生。

可以預見的是，這次瀨戶內國際藝術季將扭轉這些落後偏僻島嶼的命運，瀨戶內地區的這幾座島嶼也將成為國際遊客重要的觀光重點。正如策展人北川福朗在訪問中最後談道：「落後地區原來歡迎財團企業來設置工廠，現在他們歡迎藝術家來進行創作；藝術家過去只懂得表現自我，現在他們也懂得去關心鄉下的土地與人。」這樣的活動不僅讓孤島重新有了生命力，同時也讓所有參與的藝術家，內心有了重生的機會。

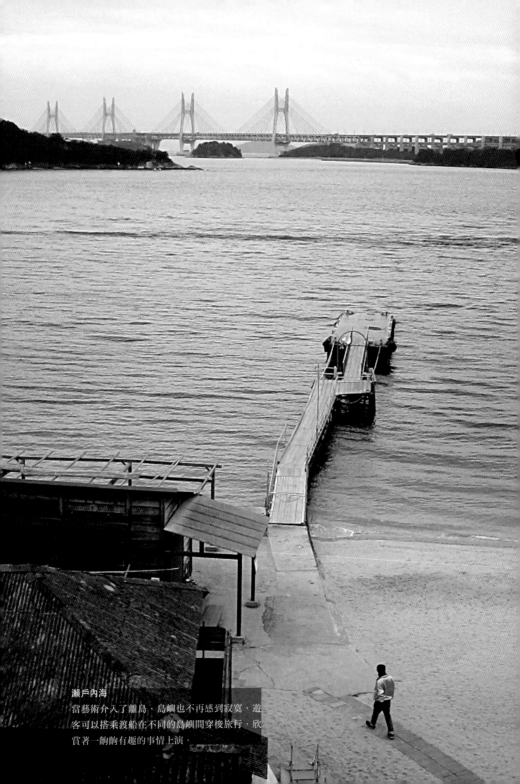

瀬戶內海
當藝術介入了離島，島嶼也不再感到寂寞，遊
客可以搭乘渡船在不同的島嶼間穿梭旅行，欣
賞著一齣齣有趣的事情上演。

松本零士的科幻未來船

A Futuristic Journey with the Tokyo Cruise Ship

來自未來時空的前衛交通工具

—

隅田川上航行的科幻未來船,造型接近《銀河鐵道 999》中的 333 號
動力列車,是前往織女星的高速線列車。不過在現實生活中,這艘科
幻未來船卻是前往東京灣的台場,其班次並不多,若無緣搭到這艘船,
只能望船興嘆。

A Brief Introduction

country	日本
city	東京
travel	觀光遊船
speed	25 km hr
place	隅田川、吾妻橋、天空樹、朝日啤酒大樓、東京灣、台場、彩虹大橋、富士電視台、豐洲 LALA PORT
artist	松本零士、菲力普・史塔克、織田裕二、丹下健三
emotion	悠閒、懷舊、熱鬧、科幻、浪漫

彩虹大橋

科幻船沿著隔田川而下，穿越了宏偉的東京灣彩虹大橋來到了台場。透過觀景窗，兩岸美景一覽無遺。

隅田川是東京歷史上一條重要的河流，河流上有許多橋梁，過了橋就到了所謂的「江東區」，是東京城市發展比較老舊的區域，因此新的東京鐵塔——天空樹，就建造在江東區，希望扭轉老舊區域的命運，塑造出新的商業契機。隅田川長久以來一直是東京重要的水道，連接許多大小運河，過去是江戶商業發展的重要命脈，如今則成為觀光渡船航行的主要路線，從淺草吾妻橋搭船，可以直下東京灣，到達台場地區。

東京灣的懷舊屋型船

搭乘觀光遊船從不同角度欣賞一座城市，是旅行者的城市觀察方式之一。悠閒的遊船之旅可以輕鬆地體驗城市發展與河流的關係，同時也可以欣賞不同時代的橋梁之美；除了一般的觀光遊船之外，隅田川上還有富江戶傳統風情的「屋型船」，所謂的「屋型船」類似傳統的舢板，船上低矮的屋宇掛滿著古典的燈籠，充滿著復古懷舊的感覺。

隅田川在東京老舊區域其實還有許多運河支流，這些「屋型船」的公司多設置在這些運河內，辦公室就在高高的堤岸圍牆上，訂位買票時必須登上圍牆，然後越過堤岸登船，船隻從運河駛進隅田川，船上的料理師傅開始預備餐點，先上木船盛裝的生魚片，待乘客飽食生魚片料理之際，師傅又跑到船尾，開始用油鍋現炸天婦羅，天婦羅上桌配上無限暢飲的生啤酒，以及搖搖晃晃的航程，讓所有人都開始有了醉意！酒酣耳熱之際，唱起了卡拉 OK，伴唱帶裡居然還

屋型船

隅田川上還有富江戶傳統風情的「屋型船」,一種類似傳統的舢板,船上低矮的屋宇掛滿著古典的燈籠的復古渡船。

有台語歌曲，讓台灣遊客受寵若驚！船隻經過台場，在東京灣裡迴轉繞圈子，只見「屋型船」的燈光閃爍在東京灣海面上，演歌歌謠迴盪在東京灣的冷冽夜空，不同的「屋型船」唱著不同的曲子，讓東京灣的夜晚熱鬧而不孤寂。

松本零士設計的科幻未來船

在隅田川上航行的觀光渡船中，還有一艘造型十分特別的科幻船，其流線型的造型，加上氣泡狀的景觀窗，令人忍不住要多看它一眼，許多人甚至以為這艘船是日本新開發的太空船，或是來自未來時空的前衛交通工具。

事實上，這艘船的確是科幻未來想像的產物，由著名漫畫家松本零士所設計，松本零士曾經創作《銀河鐵道 999》的漫畫，漫畫內容主要描述主角星野鐵郎受母親的影響，希望搭上銀河鐵道 999，到達可以獲得免費改造成機械身體權利的安達羅星雲，母親卻被機械伯爵擄去使用後殺害。後來遇上謎樣的女子，給他的車票，於是搭上列車，展開旅程，途中經過宇宙中各種不同的星球，發生各種事情。

《銀河鐵道 999》的故事還是以日本人喜愛的鐵道機械為主，但是故事中的鐵道車輛其實是太空船，人們搭乘銀河鐵道便可以到星際去旅行。正如日本的鐵道迷所喜愛的鐵道事物一般，《銀河鐵道 999》漫畫中也描繪出各式各樣的銀河鐵道列車，負責行駛到不同的星座，從 111 號一直到 999 號列車，其動力列車造型、色彩皆不相同，目的地也不一樣，交織幻化成一個令人著迷的宇宙鐵道旅行夢想。

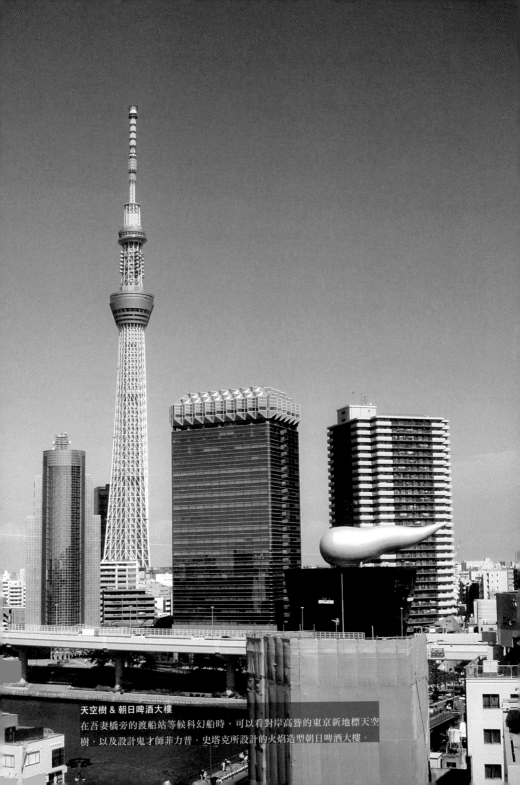

天空樹 & 朝日啤酒大樓
在吾妻橋旁的渡船站等候科幻船時，可以看對岸高聳的東京新地標天空樹，以及設計鬼才師菲力普‧史塔克所設計的火焰造型朝日啤酒大樓。

隔田川上航行的科幻未來船，其造型比較接近《銀河鐵道999》中的333號動力列車，是前往織女星的高速線列車。不過在現實生活中，這艘科幻未來船卻是前往東京灣的台場，最近更延伸航線至豐洲 LALA PORT，其班次並不多，只有早上、下午、晚上各有一班，因此許多觀光客都無緣搭到這艘船，只能望船興嘆。

在吾妻橋旁的渡船站等候科幻船時，一方面可以觀看對岸高聳的新東京鐵塔——天空樹，以及由酷哥設計師菲力普·史塔克（Philippe Starck）所設計的火焰造型建築——朝日啤酒大樓；另一方面，也可以看見科幻船駛過吾妻橋下，橫過渡船站，然後在言問橋前迴轉，駛回渡船站，欣賞到這艘未來船的各個不同角度。

陷入《銀河鐵道999》的動畫情境

科幻船的入口也十分特別，其艙門也是透明玻璃，開啟方式有如賓士跑車的鷗翼設計，關閉時則像是太空船般的氣壓密合；進入船艙後，明亮流線的空間，未來感十足，讓我想到早期的科幻太空電影《2001太空漫遊》（2001: A Space Odyssey）中的太空站室內空間，船艙十分寬敞，聽說還有人晚上包船，在船上辦舞會派對。船艙前方擺設三個人形看板，分別是《銀河鐵道999》漫畫中的星野鉄郎、神祕女郎梅德爾，以及999號列車長，科幻船啟動時，音響傳來《銀河鐵道999》卡通音樂，以及幾位主人翁的聲音，讓遊客很快陷入銀河旅行的動畫情境中。

科幻船沿著隔田川而下，透明的觀景窗讓乘客可以毫無阻礙地欣賞兩岸及橋梁的景色，船隻穿越宏偉的彩虹大橋之後，前往停靠站台

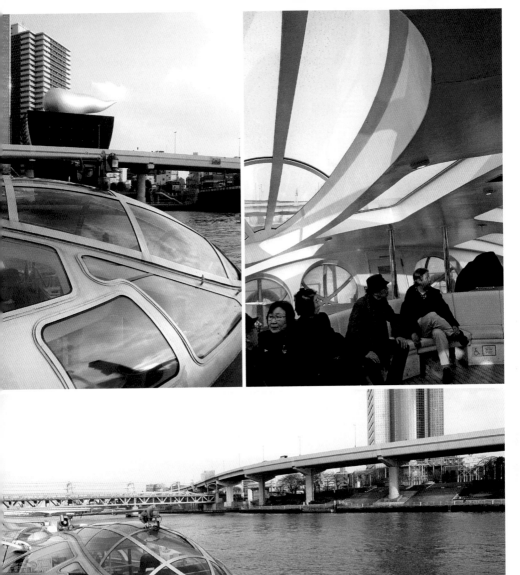

科幻未來船

科幻未來船的流線造型。是科幻未來想像的產物，未來感十足，

由漫畫家松本零士設計，靈感來自他創作的《銀河鐵道999》漫畫。　　　　253

場的富士電視台；每次看見東京灣的彩虹大橋，總讓我想起織田裕二所主演的《大搜查線 THE MOVIE》，灣岸警察署總是在這個區域與歹徒鬥智周旋。從觀景窗看見一顆金屬圓球時，就知道富士電視台到了，這座由日本建築之神——丹下健三所設計的大樓，同樣具有科幻感，那顆球就像是太空站的控制中心，科幻未來船停靠富士電視台，就像太空船停靠在太空站一般，十分適合整個科幻主題。

科幻未來船離開台場後，繼續前往豐洲 LALA PORT，豐洲過去是港區的工業重鎮，這幾年重新更新規劃，成為東京灣的新重劃區，除了辦公大樓之外，還有一座大型購物廣場——LALA PORT，也就是科幻未來船的終點站。LALA PORT 港口保留舊日工廠區的重型起重機，點綴著藍色霓虹燈，在夜晚顯得浪漫動人！科幻未來船駛入港口時，天色已近黃昏，站在港邊欣賞夕陽，別有一番獨特風情。

搭乘科幻未來船令我深深感受到日本動漫創意產業的威力，同時也佩服日本人將幻想事物化為真實的能力！在東京這座城市，隨處可見科幻創新的事物，這也是這座城市吸引人的魅力之一吧！

富士電視台 & LALA PORT

科幻未來船路線行經有金屬圓球體結構的富士電視台（右上），

接著抵達終點站豐洲LALA PORT（下），在夕陽底下的東京顯得格外美麗。

Take a Stroll Down the Alley

漫步巷弄恬淡之旅

2—4
km / hr

part 6 - 1

Kōenji Station Architecture Walks

part 6 - 2

An Architecture Detective's Investigation in Tokyo

PART 6.

好奇的城市漫遊者

—

城市漫步也是一種「都市偵探」的遊戲，我喜歡玩尋找建築的活動，尋找城市中的標的物，在漫步過程中，偶而又有許多意外的收穫，讓整個步行旅行充滿樂趣與收穫！

從年幼時，我就有一種欲望想要藉著步行探險，去描畫生活周遭地圖，國小時期每天從天母坐公車到士林國小上學，回家時總是嘗試到前一站或前兩站去等公車，藉此探索更遠、更陌生的世界；有時候則是提早幾站下車，慢慢走路回家，享受探險的樂趣。事實上，有幾次我跟姊姊甚至直接走路回家，不搭公車，還好那個年代，父母並不需要擔心小孩被綁架！

　　年輕時到每一個陌生城市旅行，都想要走遍這座城市，因為雙腳是度量城市最好的工具，只有一步一腳印，你才能真正算是認識這座城市！我早期所撰寫的《都市偵探學》一書，就是我徒步丈量城市的心得與經驗。

　　基本上，歐洲的城市都很適合漫步，那些古老的曲徑巷道，穿梭其間總會有令人意想不到的收穫！有些城市或讓人迷路，但是「迷路是旅行的開始」，享受迷路的樂趣是高級城市偵探的權利。水都威尼斯是個適合迷路旅行的城市，在那個彎曲蜿蜒的街道裡，每一個轉彎都可以看見不同的美景，每一個轉彎都有令人驚歎的建築在等待，還好威尼斯其實並不大，迷路時只要隨著人群遊走，終究會走到大運河，就可以搭水上巴士回到自己熟悉的地方。

　　當然很多城市適合漫步，有些城市則不然。京都當然是很適合漫步的城市，這座城市有很多巷弄小路，有許多優雅古蹟老屋，走累了還有許多文青咖啡館，可以入內歇腳喝咖啡，令人十分開心！那些咖啡館可能是上百年的老町屋，可是裡面卻播放著爵士音樂，在這種咖啡館吃甜點、喝咖啡，很有大正浪漫的感覺！

　　不過像東京這樣的城市，也有許多區域適合漫步，我總是拿著地圖本研究，看到有趣的地區，就想好好地用雙腳去踏遍那塊土地；地圖上所提供的資訊基本上是平面的，但是漫步其間，你就可以得到 3D 立體的資料，甚至從與人交談討論中，得到不同時空的資訊。

對我而言，城市漫步也是一種「都市偵探」的遊戲，我喜歡玩那種尋找建築的活動，利用搜尋來的有限資料去尋找城市中的標的物，在漫步過程中，偶而又有許多意外的收穫，讓整個步行旅行充滿樂趣與收穫！因此我總是可以發現別人所不知道的事物與建築，也得到平常旅行團所得不到的收穫。

藤森照信教授的「路上觀察學」，一直是我非常感興趣的城市觀察方式，讓我學習從小事物去發現新意義，從小線索去找到城市的某個真相。我想到自己小時候常看布魯斯威利（Bruce Willis）早期拍的電視劇《月光偵探所》（*Moonlighting*），劇中描述一間稱為「藍月」的偵探社所發生的事，讓我很嚮往偵探的生活，後來我才發現，台灣根本沒有偵探社，只有所謂的徵信社，而且他們都是在「抓猴」，不過讀了建築之後，我發現雖然偵探社開不成，但是我還是可以做一個「都市偵探」，從不同線索抽絲剝繭，去發現城市的身世與性格，同樣充滿著懸疑與樂趣。

我總是勸年輕人，要趁著年輕熱血的時候，好好用你的兩隻腳去探索世界，我們實踐建築設計系大一寒假，總會要求學生去旅行，而且是流浪式的旅行。我會在寒假前貼出一張台灣地圖，然後準備三支飛鏢，讓學生射鏢，射中地圖哪裡，就去哪裡旅行；因為有時候會射到太平洋裡，有時候會射到中央山脈無法到達的深山裡，但是總有一支飛鏢可以射中一個地名，一個從未去過，甚至從未聽過的地名，這就是他們寒假壯遊要去的地方。

台灣的學生因為家長保護過度，許多人到了成年，卻依然未曾自己出去旅行過，歐美國家的年輕人有所謂的「壯遊」（Grand Tour），基本上也是他們的成年禮，讓他們在二十歲之前，出去看看世界，去瞭解其他世界的人過的是什麼生活，套句現在流行的話說，就是要得到所謂的「世界觀」，然後在旅行與思考之後，才瞭解自己需

要念什麼科系？才瞭解世界的需要在哪裡？

學生們去旅行，幾乎都會用最簡單的方式去完成他們的目標，大部分的時間，他們喜歡步行，走很遠的路，享受青春熱血探索世界的樂趣。真的走不動時，可以搭便車，台灣的民眾都很熱心，很願意給背包客或年輕旅人幫助，我的學生們甚至夜宿警察局，警察伯伯還煮飯給他們吃，讓他們受寵若驚！也有老師規定學生只能花五百塊去流浪幾天，他們步行旅行，夜宿車站，有如流浪漢一般，卻也深刻體驗到旅行的意義。

經過了這次壯遊，他們的眼界更為開廣，心胸更為寬大，這樣的旅行的確是他們的成年禮，是他們面對世界、改變自己的開始。我想到電影《革命前夕的摩托車日記》（The Motorcycle Diaries），古巴革命家切格拉瓦（Che Guevara）在年輕時念醫學院，他和同學在畢業前規劃了一次環繞南美的摩托車旅行，這次摩托車旅行讓他看見不同世界的人民，生活在苦難與不公義裡，改變了他的心靈，也促成他成為革命家。

若不旅行出走，就無法瞭解這個世界，只是自己活在象牙塔裡，這樣的生命缺乏意義，也不會有價值。運用你的雙腳去旅行，漫步穿梭城市街道間，用五感去體驗感受這個世界，去聞聞民家廚房傳出的麻油雞香味，去聽聽人們家裡鋼琴練習聲與吵架聲的協奏，也去感受雨點淋在臉上的濕潤，去體驗老街弄庶民的溫暖人情味，這些都不是坐在遊覽車內所能感覺得到的，也只有你的雙腳可以帶你去經歷！

JR中央線的高圓寺建築散步
Kōenji Station Architecture Walks

神奇詭異的超現實城市景觀

———

走進座‧高圓寺內部，猶如置身在劇場舞台上，奇幻的圓點光圈打在地板上，讓人有種不真實的感覺，牆壁上則是一個個光點圓圈，白天的陽光透過圓點射入室內，令人眼花撩亂！這種炫目迷離的感覺一直延伸到那座弧形的樓梯，然後再進入到咖啡座，好像整座建築都感染了某種會長滿紅點點的傳染病。

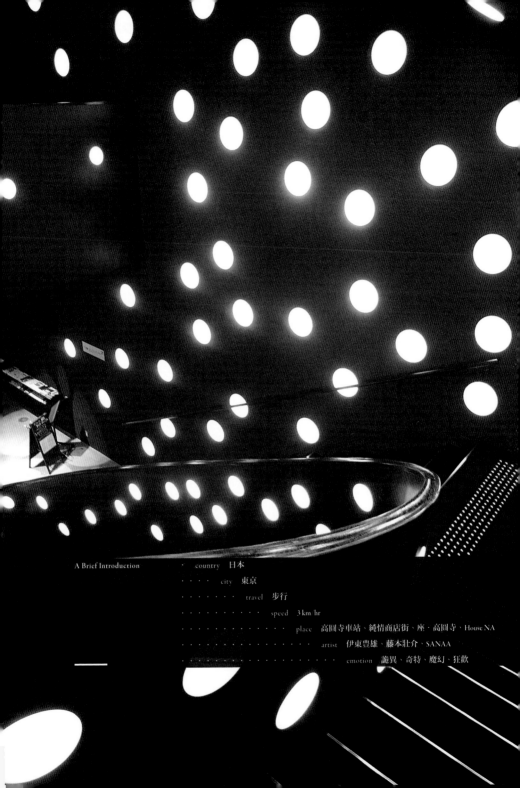

A Brief Introduction
· country 日本
· · · · city 東京
· · · · · · · travel 步行
· · · · · · · · · speed 3 km/hr
· · · · · · · · · · · · · place 高圓寺車站、純情商店街、座‧高圓寺、House NA
· · · · · · · · · · · · artist 伊東豊雄、藤本壯介、SANAA
· · · · · · · · · · · · · · · emotion 詭異、奇特、魔幻、狂歡

搭乘 JR 中央線往西行，不多久就會到達一個稱為「高圓寺」的車站，這個地方並沒有什麼太令人興奮的事物，只有一條因為與直木賞得獎作品同名而出名的「純情商店街」，以及夏天盛大的阿波舞祭典；事實上，沿著鐵道邊行走，還可以看到好幾家專門辦理喪事的殯儀館，令人有些不寒而慄！不過伊東豊雄所設計的「座・高圓寺」劇場，就在這些殯儀館之後，同樣是黑色的建築，裡面卻有著不同的歡樂氛圍！

充滿洞洞的鋼鐵帳棚

搭乘東京市區 JR 中央線的乘客，經過高圓寺站附近，都會發現一棟黝黑的建築，矗立在紛雜的街區中，建築造型迥異於一般建築的方塊造型，屋頂有著弧形的線條，像是一座沙漠中的黑色帳篷，呈現出一種詭異又奇特的城市景觀。

這座黑色的建築——座・高圓寺，就是由建築師伊東豊雄所設計，興建期間，詭異的造型就已經惹來民眾議論紛紛，有人認為是在建造神祕的幫派聚會場所，也有人以為是跟附近的殯葬行業有關，不論如何，隨著建築物的逐漸成形，人們慢慢才從報章雜誌的報導中，瞭解到這座建築的真實面貌。

對於建築師而言，這座建築有如馬戲團的大帳蓬，裡面充滿了未知的歡樂與神祕，人們看見馬戲團帳蓬，心中就會浮現伸長鼻子的大象、跳火圈的獅子、頭戴絨毛彩飾的斑馬，在高處走鋼索的人、神

純情商店街

JR高圓寺站附近的這條商店街，因日本作家彌寢正一獲得「直木賞」的得
獎作品《高圓寺純情商店街》而聞名。

奇的空中飛人、戴著安全帽鑽進砲管裡的砲彈飛人、奇裝異服的搞笑小丑，以及將頭放進獅子嘴裡的男人，爆米花、色彩鮮豔的棒棒糖、冒著氣泡的奇特飲料等等。馬戲團的想像是現實生活的搞笑版、野獸版或詭異版，鑽進馬戲團帳蓬的人，期待著一場脫離現實的狂歡或奇遇，來彌補現實生活的枯燥與無趣。

同樣地，在設計這座藝術表演劇場時，建築師希望營造出一個可以鑽進去的帳蓬，而不是一個開放的戶外劇場，讓人們對於這座建築懷抱著好奇與夢想。走進座・高圓寺內部，猶如置身在劇場舞台上，奇幻的圓點光圈打在地板上，讓人有種不真實的感覺，牆壁上則是一個個光點圓圈，白天的陽光透過圓點射入室內，令人眼花撩亂！這種炫目迷離的感覺一直延伸到那座弧形的樓梯，然後再進入到咖啡座，好像整座建築都感染了某種會長滿紅點點的傳染病。

作為東京杉並區的藝術會館，高圓寺阿波舞蹈節活動自然也成了此地每年八月的重頭戲，當地人一邊跳著阿波舞、一邊走進這座鋼鐵帳蓬內，在奇幻的光點照耀下，人們會忽然忘記，到底自己是來看舞蹈表演的，亦或是自己就是表演的主角？

藤本壯介的玻璃屋 House NA

日本新銳建築師藤本壯介在東京高圓寺附近巷弄內，也設計建造了一座奇特的建築——House NA，這是一棟非常怪異的住宅建築，不過從藤本壯介今年在台北實踐大學建築系演講的內容，可以知道這座住宅建築其實正反映出他的基本設計概念「many many」。所謂的「many many」概念，藤本壯介認為一個建築內可以有很多很多的層

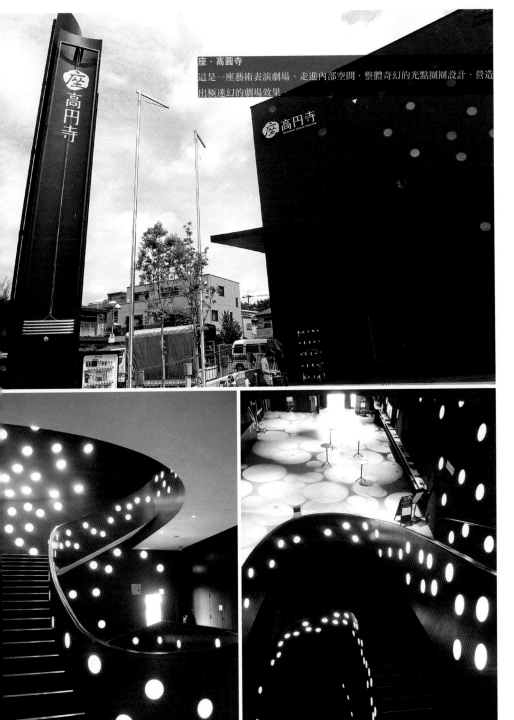

座‧高圓寺
這是一座藝術表演劇場，走進內部空間，整體奇幻的光點圈圈設計，營造
出極迷幻的劇場效果

次（高低差），人們可以在高低不同的層次間生活，創造出更多自由自在的生活方式。

這座住宅最令人驚奇的是，整棟建築根本是一座玻璃屋，住在裡面就有如住在水族箱內一般，讓外面的人看光光！終日上演著實境秀；House NA 前的車庫停著一輛藍色古董車，可見屋主是有品味人士，我曾經再三詢問藤本壯介，屋主真的喜歡這座房子嗎？藤本建築師給我的答案是肯定的。House NA 的業主是一對年輕夫妻，他們似乎是俊男美女，根本不在乎外人的眼光，很享受住在這座玻璃屋內的感覺（當然還是藉著窗簾保有一些隱私）；反倒是社區周遭鄰居很不習慣，經過多次溝通，才慢慢說服鄰居。

歷史上最有名的玻璃屋，是由現代建築大師密斯‧凡德羅（Mies Van der Rohe）所設計的芳斯渥司住宅（Farnsworth House），他是特別為業主芳斯渥司女士所設計建造的，結果芳斯渥司女士非常受不了這座玻璃屋，認為住在這座建築中，沒有一個角落可以讓她放鬆心情，她甚至與建築師打官司，最後還把房子給賣掉！想不到這座玻璃屋在建築史上留名，讓她的名字「名留青史」。

建築大師的經典住宅設計

所有的建築大師都會有一棟經典的住宅設計作品，這棟住宅是他建築理念的具體實現，例如柯比意（Le Corbusier）的「薩維亞別墅」（Villa Savoye），萊特（Frank Lloyd Wright）的「羅比屋」（Robie House），以及安藤忠雄的「住吉的長屋」等等，House NA 基本上就是藤本壯介的建築理念展現。

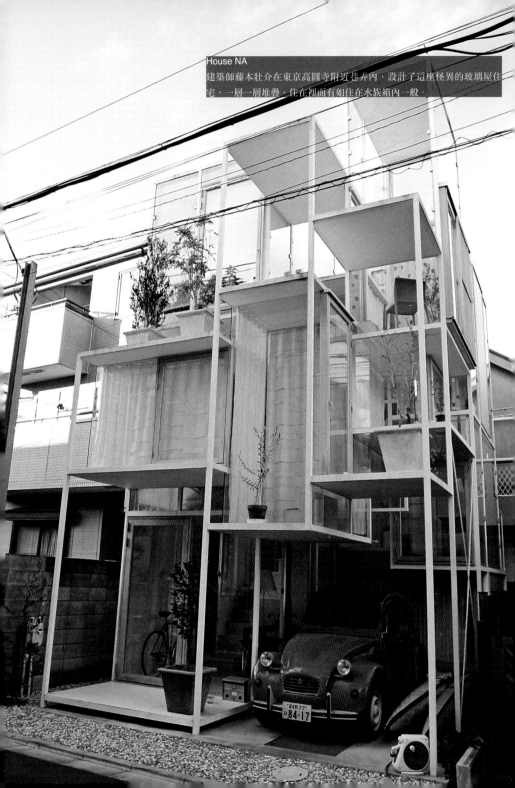

外國建築大師的經典住宅建築作品，幾乎都被業主投訴過，似乎這些住宅都無法真正讓住戶滿意，甚至因為太偏重理念表達，而忽略了最基本的生活需求；不過日本建築大師的作品，卻比較少被投訴，我認為不是因為日本建築師的作品比較完美，其原因可能是因為日本人本身個性就比較壓抑，忍耐力比較強，較少有人會敢去挑戰建築大師的權威。

以「住吉的長屋」為例，屋主為了配合安藤忠雄的極簡建築風格，幾十年來幾乎都過著簡樸的生活，甚至被人嘲弄住在這棟住宅內，必須過著「禁慾的生活」。安藤先生曾經在得獎時，特別讚美這位屋主，認為他的耐力十足，可以在這座住宅中生活至今，應該由他來得獎才對。

相較於其它建築師的住宅業主，House NA 的業主顯得十分特別，這對夫妻不是在「忍耐」這座建築，而是真正發自內心地「享受」這座玻璃屋，實在是很不尋常的業主！藤本壯介作為一個建築師，能夠遇到這樣的業主，也算是一位幸運的建築師了！

之前在台中台灣塔競圖中得到首獎的建築師藤本壯介，逐漸在國際建築界嶄露頭角，繼庫哈斯（Rem Koolhaas）、伊東豐雄、SANAA 建築大師之後，他也曾受邀規劃倫敦海德公園蛇形藝廊的臨時展館，是第三位參與這項建築計劃的日本建築師。延續 House NA 所謂「many many」的設計概念，藤本壯介製作出一座充滿不同層次的複雜空間建築，多樣化的空間概念，實驗性探討建築的各種可能型態驚豔了全世界。

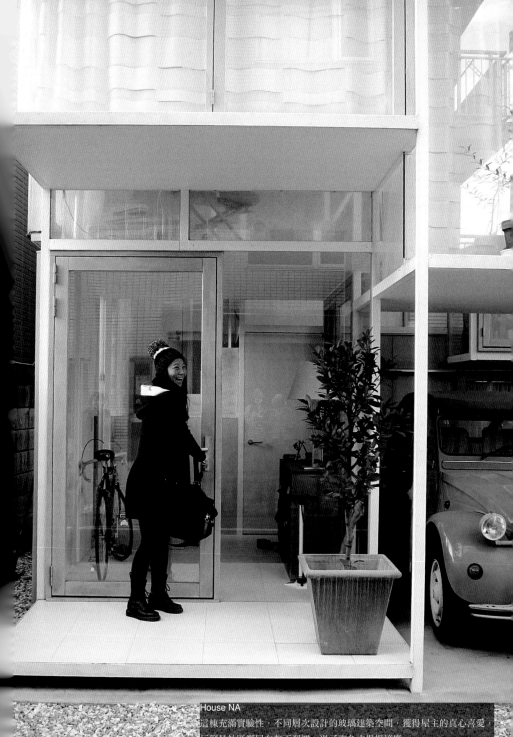

House NA
這棟充滿實驗性、不同層次設計的玻璃建築空間，獲得屋主的真心喜愛，
反倒是社區鄰居有些不習慣，過了許久才慢慢適應。

建築偵探的東京追逐旅行

An Architecture Detective's Investigation in Tokyo

抽絲剝繭的都市考古間諜活動

———

這樣一個偵探過程其實也是我最享受的旅行方式之一，我承認自己幼時受到約翰·布肯（John Buchan）所寫的《三十九步》（The Thirty-Nine Steps）間諜小說影響，非常嚮往那種抽絲剝繭、追蹤目標，甚至被追殺逃亡的某種浪漫想像，對我而言，小說或電影中的間諜活動，其實比較像是某一種奇特的旅行方式。

A Brief Introduction

country 日本

city 東京

travel 歩行

speed 2 km/hr

place 森山宅、輪胎公園

artist 約翰．布肯、西沢立衛、妹島和世

emotion 興奮、滿足、浪漫、實驗、刺激

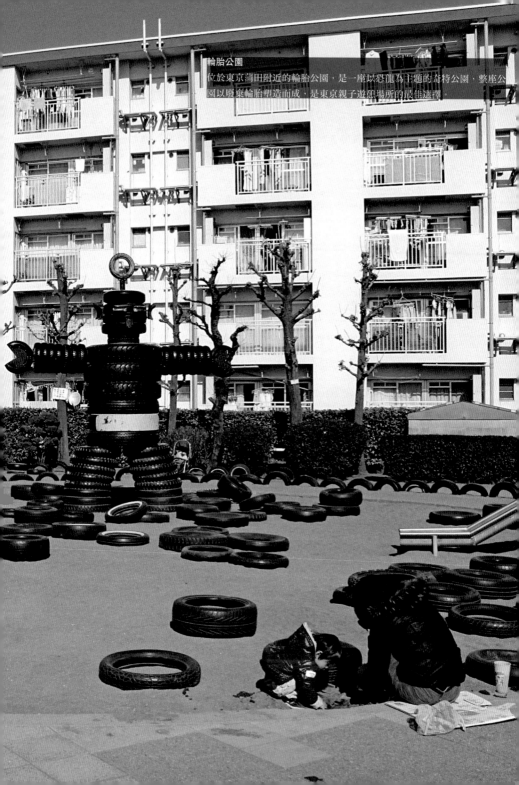

輪胎公園
位於東京蒲田附近的輪胎公園，是一座以恐龍為主題的奇特公園，整座公園以廢棄輪胎塑造而成，是東京親子遊憩場所的最佳選擇。

如果不是為了追尋建築,我根本不會到這一區來漫步。浦田區在東京市裡算是老舊的住宅區,當初是為了尋找建築師西沢立衛的實驗性住宅——森山宅,才找到這個地區。為了尋找森山宅,我可是發揮了都市偵探的看家本領,因為日本人重視隱私,因此私人住宅通常不會公布住址地點,在雜誌上雖然看得到建築照片,卻不會公布詳細地址。

———

我在雜誌上找到一張森山宅的空照圖,照片上顯示住宅附近的狀況,我發現照片裡森山宅附近有一家醫院,我利用醫院的招牌名稱去網路搜尋,發現有幾個東京附近的醫院是這個名稱,我再利用谷歌的衛星空照圖去比對,終於讓我找到森山宅的正確位置。

這樣一個偵探過程其實也是我最享受的旅行方式之一,我承認自己幼時受到約翰‧布肯所寫的《三十九步》間諜小說影響,非常嚮往那種抽絲剝繭、追蹤目標,甚至被追殺逃亡的某種浪漫想像,對我而言,小說或電影中的間諜活動,其實比較像是某一種奇特的旅行方式。

當我搜尋資料,最後終於在城市中找到我尋找的建築,那種樂趣有如考古學家挖到寶一般,內心的興奮與滿足,超過一般旅行團的旅遊心情。

怪異生活實驗的流動性空間

建築師西沢立衛過去一直與女建築師妹島和世合夥,他們共同成立

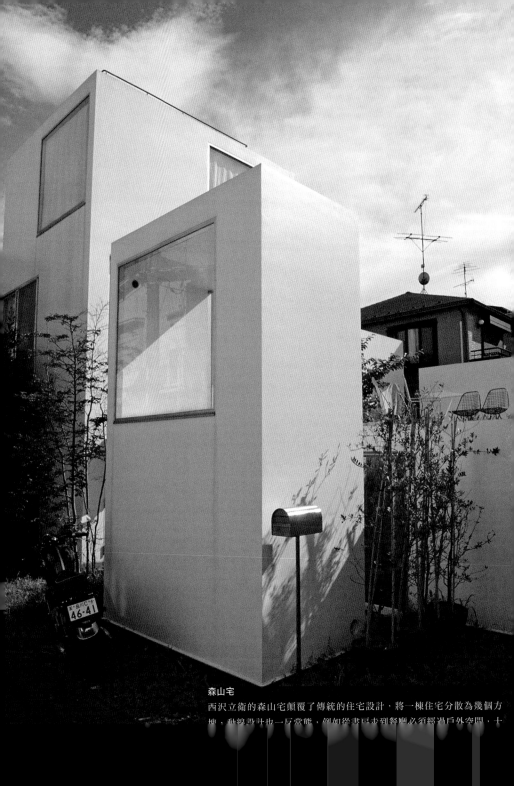

森山宅

西沢立衛的森山宅顛覆了傳統的住宅設計，將一棟住宅分散為幾個方塊，動線設計也一反常態，例如從書房走到餐廳必須經過戶外空間，十

了 SANAA 建築事務所，從東京表參道 CD 旗艦店，到金澤二十一世紀美術館，SANAA 以一種純淨、潔白的建築姿態風靡了全日本、甚至全世界。

妹島和世與西沢立衛的建築強調建築的穿透性與流動性，試圖在新世紀開始之際，顛覆上個世紀機械文明的沉重建築感，以數位時代的輕巧特性，創造出屬於這個世紀文明的新建築。他們也企圖改變過去機械文明「集中性」的傳統，以一種「去中心性」的思考邏輯，進行新建築的設計創作。

在金澤二十一世紀美術館的空間設計中，SANAA 將數個方塊展示室，散布在圓形的玻璃建築內，參觀者不再像以往參觀美術館一般，需要順著參觀動線依序前進，而是以一種逛街漫遊的方式，想到那個展示室參觀，就到那個展示室，完全顛覆了參觀美術館的傳統邏輯。

西沢立衛後來自立門戶，在東京設計了一座住宅──森山宅，這座住宅顛覆了過去住宅設計，將所有機能都放在同一個屋頂下的做法，反而把一棟住宅分散為幾個方塊，散佈在基地內，有些類似中國園林的空間布局。不過這種做法也令人有些困擾，因為住戶的廚房、餐廳、客廳、臥室以及衛浴設備都分別設在不同的方塊裡，日常生活過程中，從臥室到廁所，必須經過戶外庭園；從書房到餐廳，也必須經過戶外空間；整個動線都必須經過戶外，因此造成許多的不便與困惑。

最令人匪夷所思的是，這座「森山宅」建築，整個建築呈現開放的狀態，路人幾乎可以毫無阻攔地走進方塊住宅群中，就近窺視方塊住宅內的居住狀態，十分缺乏隱私。這幾年「森山宅」聲名大噪，

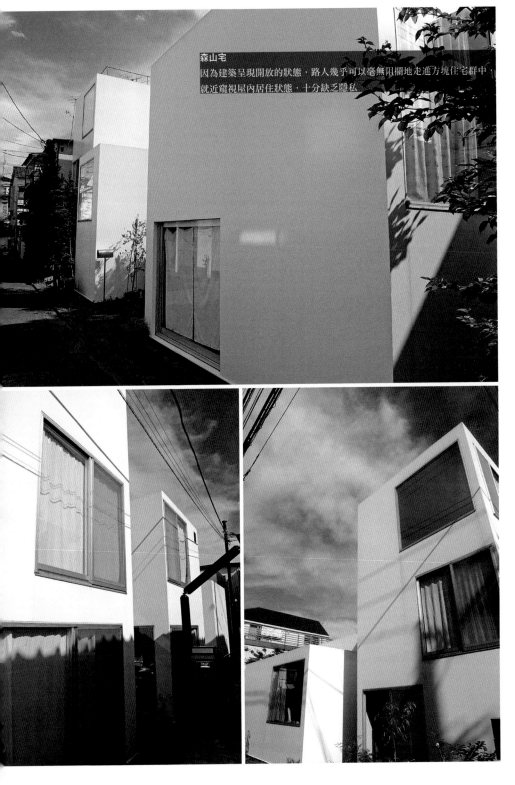

森山宅
因為建築呈現開放的狀態，路人幾乎可以毫無阻攔地走進方塊住宅群中，就近窺視屋內居住狀態，十分缺乏隱私

來自世界各地的建築迷紛紛前往參觀，在窺探與拍照之間，造成住戶很大的困擾，因此屋主還特別請建築設計雜誌媒體不要再披露這座建築的資訊，以免吸引更多人好奇前來。

「森山宅」的設計，等於是西沢立衛的實驗作品，後來他設計了個人第一座美術館——十和田現代美術館，同樣是以大大小小不同的白色方塊組合而成，與「森山宅」不同的是，十和田現代美術館加上了玻璃廊道，用來串連不同的方塊展示室，美術館的遊客因此不再需要像「森山宅」的住戶一般，穿梭於室內與戶外之間。

輪胎公園的恐龍

日本各地公園設施基本上反映出當地的特色，在關西地區大阪市內的公園設施，多是與海生動物為主，與大阪水都的意象不謀而合，特別是章魚造型的滑梯，幾乎在每個公園都可以看見，這些章魚滑梯造型相同，但顏色各異，幻化成社區孩童成長記憶中的重要場景。在關東地區，特別是東京市區，許多社區公園遊憩設施則多以大恐龍的意象為主，這當然是取材自電影《酷斯拉》（*GODZILLA*）的大恐龍，卻也成為東京孩童最喜歡的公園主題。

位於東京蒲田附近的輪胎公園，就是一座以恐龍為主題的奇特公園，整座公園以廢棄輪胎塑造而成，是東京親子遊憩場所的最佳選擇。「輪胎公園」正式名稱是「西六鄉公園」，公園歷史已經有二十多年，當初是希望建造一座廢物利用的環保公園，因此以廢棄輪胎作為公園建設的主要材料，公園中建造兩座巨型恐龍塑像，完全以廢棄輪胎組構成，成為公園最顯著的地標物，也挑動孩童的神

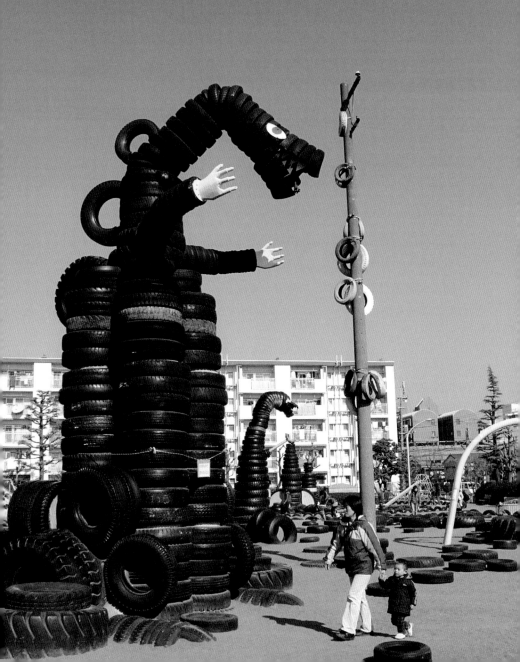

經興奮指數。

以廢棄物作為公園設施建材的做法，在講求遊憩設施安全的現今，可能已經不合時宜，但是這座歷史不算年輕的社區公園，卻依舊是東京親子遊憩的最佳選擇。從一早開始，這座公園就湧入許多年輕媽媽，帶著自己的小寶貝們，在公園中盡情玩耍跑跳。孩童們除了穿梭在輪胎塑造的魔幻森林中，最刺激的是，每個人都可以選擇自己適合的輪胎，爬上公園中的小山丘，然後坐在輪胎上，從山坡上疾速俯衝而下，衝進柔軟的沙坑之中，其刺激程度媲美遊樂場的雲霄飛車，百玩不厭，更棒的是要玩幾次就玩幾次，因為這裡完全免費！

這座輪胎公園被譽為是東京最佳親子遊憩公園，除了可以玩輪胎之外，因為公園正好位於京急電鐵線旁，小朋友還可以一邊玩耍、一邊看火車，娛樂性極佳！東京的媽媽們喜歡帶小朋友來此消耗體力，回去保證睡得很安穩；中午時刻，媽媽們便一起分享各家帶來的野餐，同時交換育兒情報，培養彼此感情。

很羨慕東京這座大城市，有這樣簡單卻好玩的社區公園，台灣生育率急遽下降，城市中缺乏安全有趣的親子遊憩空間，應該也是重要的原因之一。城市建設除了吸引投資、炒作地皮之外，也應該多創造一些適合親子共享的安全活動場所，讓在城市中養育兒女，不再是痛苦無奈的選擇，才可能說服年輕夫妻有信心在自己的城市養育下一代。

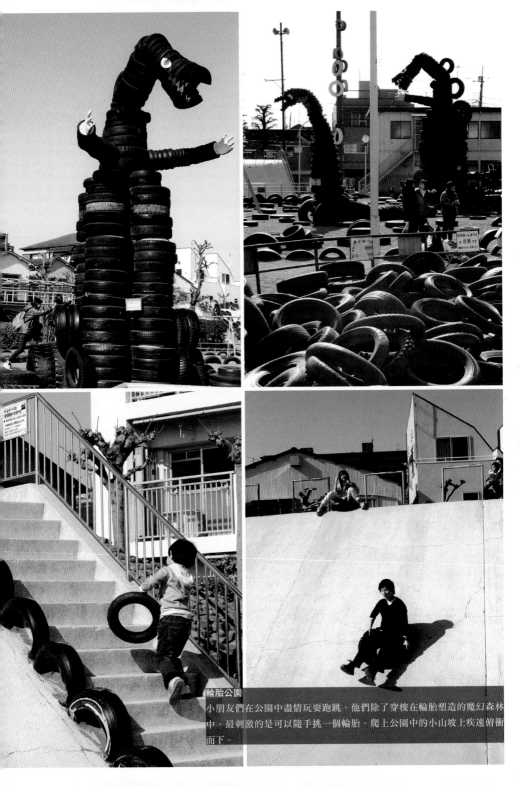

輪胎公園
小朋友們在公園中盡情玩耍跑跳，他們除了穿梭在輪胎塑造的魔幻森林中，最刺激的是可以隨手挑一個輪胎，爬上公園中的小山坡上疾速俯衝而下。

Finding Peace at the Cemetery

回歸寧靜墓園之旅

0
km / hr

PART 7.

死亡與欲望的安息

—

我很喜歡墓園的安靜，墓園成為我最佳的避靜聖地，讓人心靈沉穩下來，幽靜的山林清新舒適，而且不會有人來打擾你，畢竟大年初一不會有人到墓園去觸霉頭。

從來沒有人像我這樣，喜歡研究墓園，喜歡到墓園散步，事實上，我小時候就常常跑到陽明山第一公墓去玩耍，我會帶著同學朋友們，到墓園去遊走，甚至玩起躲貓貓的遊戲。在墓園裡玩躲貓貓是非常刺激的活動，因為當鬼的人，趴在墓碑上數數，數到一百之後，回頭一看，才發現所有人都不見了，只剩下一個人在墓園，那種感覺十分恐懼又刺激！

許多人會問我，為什麼敢去墓園遊走，那裡不是陰森森，不是充滿邪氣嗎？為什麼你都不怕？我認為死亡並不可怕，墓園的死人也不會害你，只有活人會害你！真正的可怕是對未知的恐懼，人們之所以害怕死亡，是因為不知道死後要往哪裡去？會面對什麼結局？

我幼年時經常做一個噩夢，夢見自己來到一座小火車站，小火車站附近有個鐵路隧道，然後我搭上火車，火車開始行駛，快速開進那座陰森黑暗的隧道裡，永遠出不來……我害怕地喊叫，然後噩夢就會驚醒過來，這樣的噩夢一直纏繞著我，我經常夢見那座車站，以至於我每次夢見那座車站時，心中便害怕恐懼起來！

這樣的噩夢一直陪伴我到青年時期，當我二十歲接受基督教信仰受洗之後，很奇特的是，長久以來困擾我的噩夢，從此不見蹤影，我從此不再有這樣的噩夢。

我後來嘗試自己解析我的噩夢，我認為那個噩夢是我對死亡未知的恐懼，基督信仰除去了我對死亡的恐懼，讓我知道自己死後會去哪裡，心中充滿平安，因此我的噩夢自然會消失！

我很喜歡墓園的安靜，特別是每年過年假期裡，當大家都穿著俗豔的紅色新衣，電視裡上演著特別難看的春節特別節目，耳朵裡響著千篇一律的恭喜恭喜口水歌，我就會受不了，希望找個好地方躲起來安靜安靜，而墓園遂成為我最佳的避靜聖地。

春節假期裡的墓園的確十分幽靜，讓人心靈沉穩下來，幽靜的山林清新舒適，而且不會有人來打擾你，畢竟大年初一不會有人到墓園去觸霉頭；經過了一年的忙碌工作與生活，人們其實比較需要好好安靜下來，反思一年的種種，並且尋求思考未來的方向，而不是在荒謬吵雜、打躬作揖、吃喝賭博的放蕩中度過。

　　墓園讓活著的人們無法逃避不去面對死亡，在墓園中漫步思考，可以提醒人們生命的短暫，面對死亡，才能讓自己好好地過生活。人生終究是要面對死亡，在人生的終點站，旅行必須要結束，所有的探索欲望與衝動，都將歸於平淡，歸於死寂。

　　但是在信仰裡，死亡不再是結束，它是另一段旅行的開始。

　　不僅是墓園可以提醒我們關於生命的意義，追思禮拜也是我們重新思考生命意義的場所。我最近去參加友人長輩的追思會，除了追思先人與慰問遺族之外，在優美的追思音樂中，我也再次省思自己的人生與生命現況，說實話，我並不排斥參加追思會，只要這場追思會是肅靜優雅的，我都覺得參加一場追思會，等於重新檢視了自己的生命光景，其實對陷於混亂忙碌生活的現代人而言，是非常珍貴的時光。

　　不過我卻受不了一些傳統民俗束縛下的荒謬葬禮，那些像電影《父後七日》中所出現的種種怪誕甚或超現實的禮俗，那些難以理解的規則，其實都是那些半仙禮儀師或謠傳中所創造，連他們自己都無法瞭解為什麼的規定，而且這些禮儀音樂都超級吵雜尖銳，似乎只是為了不同道士之間的拚場，或是讓所有人知道我們可是有用力在辦葬禮！

　　我記得高中時，有一次到台北市第一殯儀館參加公祭，之前我

從來沒有參加過這類的活動，也不知道該做什麼？不該做什麼？只好跟著所有人一起行動。第一殯儀館是一種仿中國古典建築的形式主義作品，讓人有一點陰森的感受，大廳內暗黑又充滿煙霧，好似進入一種迷幻的世界，尖銳又不太和諧的銅管樂音響起，我竟然不由自主地流下淚來，並不是因為我心裡感傷（其實我並不認識那位逝者），而是滿室的燒香煙霧，刺激著我的眼睛，讓我受不了而留下眼淚，只好趕緊鞠躬下台，奪門而出，那樣的葬禮並不會讓我安靜思考，只會讓我想趕快逃走。

所以人們其實應該在生前將自己的墳墓或追思會形式決定好，免得死後人們隨便幫你決定，你卻沒辦法發聲抗議，特別是設計工作者，應該最不能忍受別人所設計，不符他風格的作品。

日本建築師北川原溫四十歲時就將自己的墳墓設計好，墳墓設計好之後，他才覺得心裡穩定下來；我則認為每個人應該選擇好自己的墓誌銘，決定自己所要的葬禮形式內容，甚至墓園地點、下葬方式等等，不過這似乎有點設計師的職業病，搞得自己非常疲累，最後想想，其實人們生不帶來、死不帶去，生命結束時，什麼樣的葬禮、什麼樣的墓園，什麼樣的墓誌銘，最後其實都不重要了！

因為旅行已經結束，一生的種種已經蓋棺論定，死後的儀式其實沒有太多的意義。

最唯美及灑脫的方式是火葬之後，將骨灰灑向大海，或者灑在美麗的櫻花樹下，讓人回歸到大自然中，充分體現「塵歸塵、土歸土」的意義。我很喜歡伊東豊雄所設計的火葬場，這座火葬場有個美麗的名字「冥想之森」（瞑想の森），顧名思義，那是一座

被森林圍繞的火葬場，有著線條優美的屋頂，纖細流線的柱子，明亮寬敞的落地窗，看出去是一座寧靜的人工湖，遠方則是草坪與樹林，所有等待逝者火化的遺族，可以在安靜肅穆的環境中，望著湖水追思親人。

相較於「冥想之森」火葬場，台北的火葬場就顯得混亂擁擠，甚至吵雜喧囂，雖然也是落成沒幾年的建築，卻讓人十分厭惡，火葬場的地理位置在類似山谷中間，感覺狹隘有壓迫感，室內空間雖然還算亮麗乾淨，但是台灣民間習俗的道士念經超渡方式，卻讓火葬場內充滿刺耳的樂音與念經聲，而且不同的家族請來的道士，彼此似乎存有競爭心理，聽見別人的念經聲，就提高分貝回應，大有一種彼此回嗆的味道，火藥味十足！讓原本應該肅靜安詳的空間，頓時像是在築地魚市場一般。

建築師安藤忠雄在台灣三芝設計了一座充滿櫻花的墓園，墓園位於圓形水池之下，有如他的名作本福寺水御堂的翻版，人們繞行水池，慢慢進入水時下的靈骨塔空間，靈骨塔地下化顛覆了台灣人過去傳統的靈骨塔做法，我認為比起現在那些郊外矗立如摩天大樓般的靈骨塔，算是對環境景觀較為友善的做法。

地下靈骨塔的空間中央，有光線從天花水池中央圓孔射入，展現出戲劇性與神聖性，是安藤忠雄「萬神殿經驗」的重新詮釋。地下靈骨塔呈現圓筒狀，圓弧牆面上是一格格安放骨灰罈的塔位，據說有好幾萬格，讓禮儀公司賺了不少錢，我有朋友也去購買，甚至有人一買就好幾個單位，因為他們認為生前住不到安藤大師設計的建築，死後也要住在安藤忠雄設計的靈骨塔。

我卻認為住在靈骨塔裡，有幾萬人同住，不就是「萬人塚」嗎？活著的時候住城市裡已經夠擁擠了，為什麼死後還要擠在這樣高密度的住宅裡呢？

我還是相信亞伯拉罕所說的，在地上沒有所謂「永恆的居所」，我們人生在世都是「做客旅，是寄居的」，因此當地上的旅行結束，我就脫去這身在地球使用的「太空裝」，然後到天上去，或許還有另外的旅行等待著我。

巴黎墓園散步

A Walk in the Cemetery in Paris

死亡是人生必須面對的課題

—

對於躺臥在此地的人們,生命到達終點,他們的旅行已經結束,他們的
旅行速度是零;對於我們這些墓園的沉思者而言,我們內心中那狂奔的
欲望,也被降低速度,最後達到靜止的狀態。

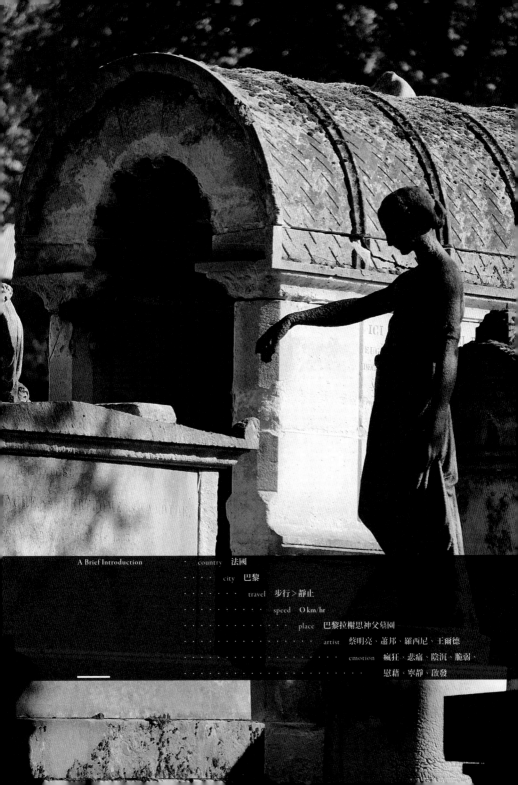

A Brief Introduction ···· country 法國

······· city 巴黎

········· travel 步行＞靜止

··········· speed 0 km/hr

············· place 巴黎拉榭思神父墓園

artist 蔡明亮、蕭邦、羅西尼、王爾德

·············· emotion 瘋狂、悲痛、陰沉、脆弱、

··············· 慰藉、寧靜、啟發

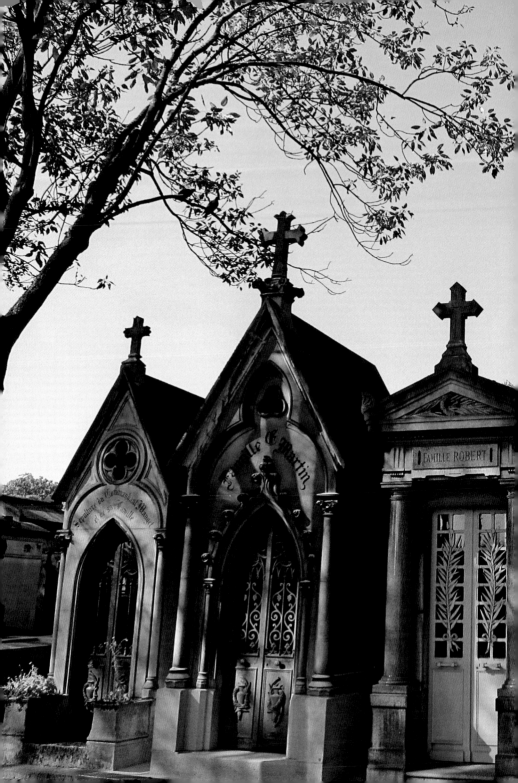

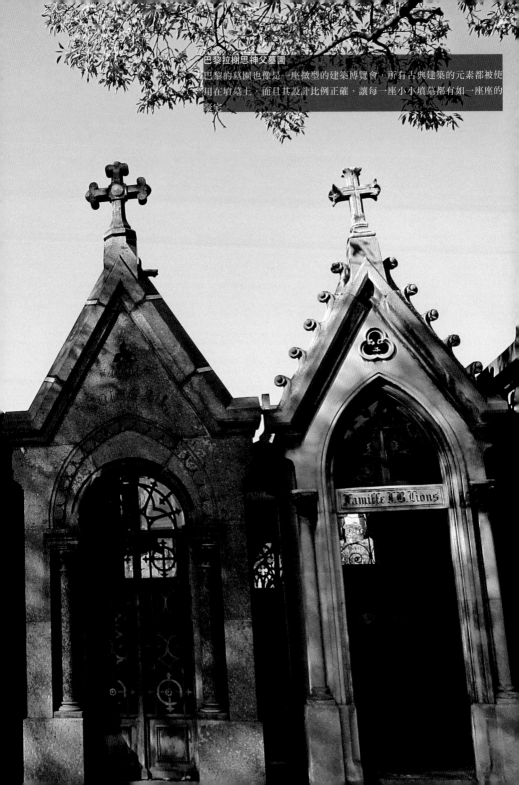

我很喜歡到各地的墓園漫步，觀察各種不同的墳墓設計，以及墓誌銘與墳墓設計中所透露出的不同人生觀。暑假帶一群朋友去法國巴黎旅行，我沒有帶他們去香榭大道名牌店採購，反而是帶他們到巴黎的墓園去欣賞墳墓風情。可能會有很多人認為我這種做法近乎瘋狂，但是我總覺得與其到名牌店瘋狂 shopping，不如去墓園思考人生，對他們的人生可能更有意義。

———

墓園是城市狀態的縮影，紐約曼哈頓摩天大樓林立，因此紐約的市立墓園墓碑林立，也像是摩天大樓都市叢林一般；東京生活空間密度極高，其城市內墓園也呈現出擁擠的狀態；而花都巴黎藝術氛圍濃厚，巴黎的墓園也有如美術館一般，充滿著藝術氣息。每座墳墓上都有雕刻工藝非凡的銅像雕塑，有的是威武展翅的天使、有的是死者生前的生活模樣，也有雕刻著家屬悲痛哀哭的模樣，當然也有描繪死神臨門的陰沉雕塑，無論如何，進入巴黎的墓園，有如進入戶外雕刻美術館，雕刻水準之高，令人驚豔！

死亡是人類最後的尊嚴

我依然記得一座墳墓前，有一具披著斗蓬陰森婦人的銅像，擋在墳墓鐵門之前，似乎要阻擋死神的來臨，護衛著她的家人，不過這樣的努力是否有用？人們永遠無法抗拒死亡的到來！即使抗拒了死神，永遠在這肉身活著就是好的結果嗎？

記得以前讀過的寓言故事，講到一位國王在死神來臨時，欺騙死神，

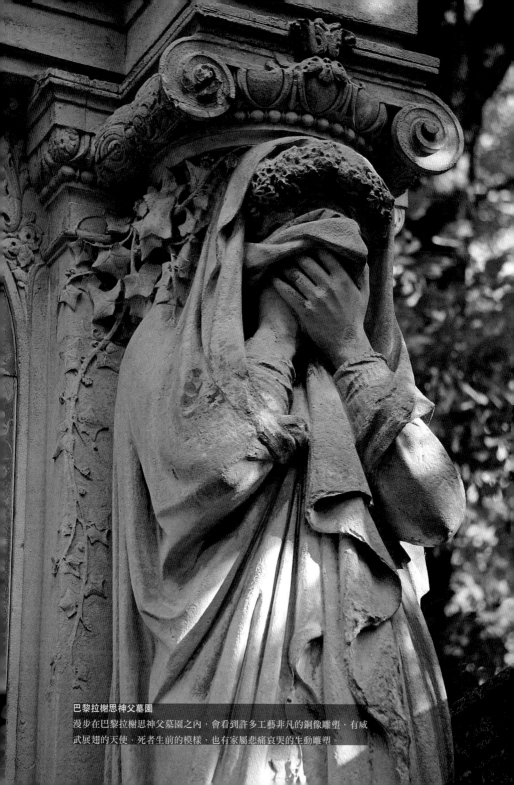

巴黎拉榭思神父墓園
漫步在巴黎拉榭思神父墓園之內，會看到許多工藝非凡的銅像雕塑，有威
武展翅的天使、死者生前的模樣，也有家屬悲痛哀哭的生動雕塑。

並且拘禁了死神，讓他無法去執行死亡的任務，也因此這個國家從此脫離死亡的詛咒，不再有死亡的威脅。當死神不再執行任務時，全國人陷入一種不死的狀態，那些衰老病痛的長輩，求死不得，痛苦地在病床上呻吟，車禍意外的人們或貓狗，肢體殘缺嚴重傷害，卻也無法求死，只能在痛苦中哀嚎，人們後來才發現，「死亡是人類最後的尊嚴」，國王不得已釋放了死神，讓祂繼續完成祂護衛人類最終尊嚴的工作。

墓園的設計其實是針對生者

墓園的設計多少反映出逝者的人生觀與生命經驗，亦或是反映著逝者的欲望與生命的悔恨；另一方面，墓園事實上是對於未亡人的撫慰，而不只是對於死者的悼慰而已。墓園空間的設計對象，主要是針對生者，而非對於死者；因為逝者已矣，但是生者需要被瞭解、被慰藉，也被引導；喪家遺屬來到墓園裡，帶著哀傷與悲痛，期待來到墓園裡，內心可以被安慰，思念之心可以被滿足。如果墓園裡充滿著荒誕的禮俗，充斥著尖銳喧囂的念經喇叭聲，甚或有孝女哭墓、脫衣女郎的怪異演出，如此來內心如何可以被安慰，如何可以在寧靜中整頓心靈？

一座理想的墓園應該是一座花園，是一座像創世紀伊甸園般的天堂異境，因為人們在花園中可以藉著綠蔭草地、花香鳥鳴，內心得著撫慰；在寧靜的花園裡，內心煩擾得以沉澱，在靜默沉思中，整理出對於生命的安定與出路。一座理想的墓園也應該有啟示性，墓碑上的墓誌銘，或是墓園裡的雕塑，都可以提醒世人，生命是何其短暫，生活是何等的脆弱；如何在短暫的人生裡，成就永恆的生命價值與意義？

 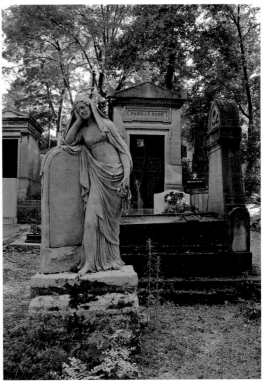

巴黎拉榭思神父墓園

披著斗篷陰森婦人的銅像，擋在墳前，似乎要阻擋死神的來臨（左），挨著臉頰表情愁苦的雕塑（右），帶給人們對於生命的無限悼念和啓發。

也叫我們珍惜生命中現有的幸福，讓我們的生命充滿感恩。

金馬獎導演蔡明亮，之前到巴黎拍攝的電影《臉》，不僅拍攝羅浮宮及其內部平時隱祕的空間，也特別到巴黎的墓園拍攝多場的劇情，可見巴黎的墓園與羅浮宮同樣是花都巴黎重要的古典空間。在墓園拍片對於中國人而言，可能是忌諱又難以接受的事，但是我卻覺得墓園其實是人生歷程中，最具哲理思維的空間，可以為電影帶來極大的生命衝擊，讓觀者無法逃避地去面對生命中最終的關懷，也就是「死亡」的議題，從來沒有人可以因為逃避死亡或背對死亡，而可以免於死亡！

既然死亡是人生中必須面對的課題，何不好好去面對，必且好好去思考這個課題。

墓園是微型的建築博覽會

巴黎的墓園也像是一座微型的建築博覽會，所有古典建築的元素都被使用在墳墓上，而且其設計比例正確，讓每一座小小墳墓都有如一座豪宅一般。古典形式的建築，最重要的是古典元素的大小長度，要符合黃金比例，否則就會顯得不倫不類，台灣許多豪宅建案喜愛古典建築元素，可是卻常常顯得怪異，就是因為其古典建築元素間的比例沒有抓好，也凸顯了設計建築師古典建築的涵養與訓練之缺乏。

或許對於建築系的學生或學習建築的人而言，巴黎的墓園提供很好的學習環境，只要經常到墓園來觀摩甚至速寫，都可以讓你學習到古典建築的黃金比例與古典元素的搭配組合，有助於在設計古典形

巴黎拉榭思神父墓園
墓園內安葬著音樂家羅西尼（右下）等多位名人，而古典建築元素的墳墓設計，大小長度都要符合黃金比例（左下），對建築系學生來說是很好的學習環境。

式建築時，可以有較好的表現。

歷史名人的長眠之所

巴黎拉榭思神父墓園安葬著許多名人，包括音樂家蕭邦與羅西尼，劇作家王爾德等人，這些歷史名人的墳墓，每天都會有許多來自世界各地的觀光客前來獻花悼念。蕭邦的墓雖然只是衣冠塚，但是還是不減樂迷們的熱情，天天有觀光客來憑弔，並且獻上鮮花致敬，連我學音樂的母親，即使已經八十多歲，卻仍然在幾年前來到此地悼念蕭邦。我曾經瘋狂地想像，如果藉著影音互動裝置，讓人們來到蕭邦墓園前，就有蕭邦的鋼琴曲演奏，那種情境恐怕更叫人催淚吧！

王爾德的墳墓，因為太多人在墳墓有翼天使雕像上留下紅色唇印，以祈求愛情的完美結局，當局今年特別在清洗雕像之後，在墳墓旁加裝透明壓克力圍欄，結果還是有人想辦法進到圍欄內，在墳墓雕像上留下紅色唇印。

人生最後的靜止狀態

漫步在巴黎拉榭思神父墓園之內，並不會感受到傳統墓園的恐怖與哀戚，只有溫暖的陽光與清新的空氣，反倒是像一座觀光勝地般，觀光客穿梭其間，尋找他們崇拜人物的安眠之所。

對於躺臥在此地的人們，生命到達終點，他們的旅行已經結束，他們的旅行速度是零；對於我們這些墓園的沉思者而言，我們內心中那狂奔的欲望，也被降低速度，最後達到靜止的狀態。

巴黎拉榭思神父墓園
因為太多人在王爾德的墳墓的天使雕像上留下唇印，祈求愛情順利，墓園特別為此加裝透明壓克力圍欄，但還是有遊客跨越圍欄內，硬是留下紅色唇印。

東京城市靈園散步
A Walk in the Cemetery in Tokyo

活人與死人相安無事的共處

我漫步在青山墓園的櫻花隧道裡，看見附近櫻花樹下就是一片墓碑，許多日本人在上野公園或其他地方占不到賞花的位子，竟然就在墓園墳墓旁鋪著帆布，飲酒高歌，吟唱著櫻花的美好！我幻想著將來也要在自己的墓園旁種植櫻花樹，當清明櫻花開放之際，我的子孫會到我墓前喝酒吟詩，享受春天的美好！

A Brief Introduction

country　日本

city　東京

travel　荒川都電 > 步行 > 靜止

speed　0 km/hr

place　青山靈園、雜司谷靈園、谷中靈園、梅窗苑

artist　夏目漱石、永井荷風、泉鏡花、小泉八雲、
村上春樹、侯孝賢、黑川紀章、北川原溫

emotion　平靜、安穩、神聖

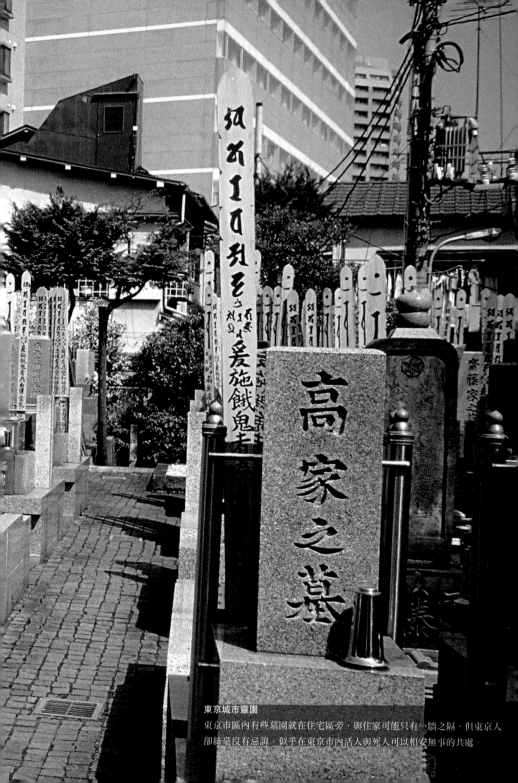

東京城市靈園

東京市區內有些墓園就在住宅區旁，與住家可能只有一牆之隔，但東京人卻絲毫沒有忌諱，似乎在東京市內活人與死人可以相安無事的共處。

走在東京市區，偶而會遇見一處幽靜的墓園，這些墓園就在住宅區旁，與住家可能只有一牆之隔，東京人卻絲毫沒有懼色，似乎在東京市內活人與死人可以相安無事的共處。東京市區內不只有一些小型城市靈園，市中心區還有幾座歷史悠久的知名大型靈園，諸如青山靈園、雜司谷靈園、谷中靈園等等，這些靈園過去因為拆遷不易，就以植栽公園化，希望減低其負面觀感，如今竟也成為東京市區珍貴的綠地空間。

———

歷史悠久的都市靈園，埋葬著許多過去城市知名的人物，例如雜司谷靈園就埋葬著夏目漱石、永井荷風、泉鏡花、小泉八雲等過去的文學大師，有趣的是，在夏目漱石的墓前經常有貓隻徘徊逗留，似乎正呼應著夏目漱石曾寫過的小說《我是貓》。夏目漱石與小泉八雲在世時是死對頭，因此他們雖然葬在同一座靈園內，還好兩人的墳墓不在附近，而是隔著老遠不同區的地方。

荒川都電懷舊之旅

前往雜司谷靈園可以搭乘緩慢的荒川都電，這條東京僅存的路面電車路線，穿越許多老舊社區，是體驗懷舊旅行的極佳路線，侯孝賢導演的《珈琲時光》與村上春樹的《挪威的森林》都曾描述過荒川都電，這輛路面電車可說是早稻田大學學生最常搭乘的交通工具。平日搭乘荒川都電最常見到學生、老人，以及買菜的歐巴桑，偶而會看見一群穿黑衣的人們，可以知道他們就是要去雜司谷靈園掃墓！隨著他們在小站下車，就可以發現自己置身在雜司谷靈園的門口。

雜司谷靈園
歷史悠久的雜司谷靈園就埋葬著許多知名人物，像是夏目漱石（上）、永井荷風、泉鏡花、小泉八雲等日本文學大師，令人緬懷也不勝唏噓

走進公園般的寧靜墓園，遠方天際是高聳的池袋摩天大樓，墓園中卻幾乎聽不見任何喧囂聲，時間在這裡似乎是靜止的，我的內心充滿平靜與安穩，想到《人生的光明面》（The Amazing Results of Positive Thinking）作者皮爾博士（Dr. Norman Vincent Peale）曾說：「有人就有紛爭，世界上唯一沒有紛爭的地方，就是墓園，因為那裡躺著的全是死人！」在這個紛亂鬥爭的世界裡，墓園有時候反而是一個城市中難能可貴，可以讓內心安靜歇息的空間。

走進靈園的管理室，可以索取到雜司谷靈園的整體平面圖，地圖上甚至標注名人墓園的位置，旁邊繪製著名人的肖像以及其生平事跡，參訪者可以按圖索驥，尋訪故人長眠的地方。

墓碑與櫻花的兩種意境

谷中靈園則位於山手線日暮里站附近上方，其實山手線的乘客每天都會經過這座墓園的下方，只是大家都看不到墓園的真面目。特別是在春天櫻花盛開之際，在山手線列車上可以看見山坡上方開滿了燦爛的櫻花，卻不知道櫻花樹下就是歷史悠久的谷中靈園。

谷中靈園的櫻花非常有名，一株株老櫻花樹，綻開肥美的櫻花，讓人有如置身天堂極境，墓碑與櫻花看似兩種不同意境的事物，在這裡卻是協調無比，象徵著死亡與輝煌其實是一體的兩面；櫻花的燦爛之後，終究是要凋零，只剩下淒美的落櫻。這也讓賞櫻的我們，內心重新被提醒，生命是短暫的，永遠不要被繁忙榮華的假象所蒙蔽，總要時時反省沉澱，尋回生命真正有價值、有意義的事物。

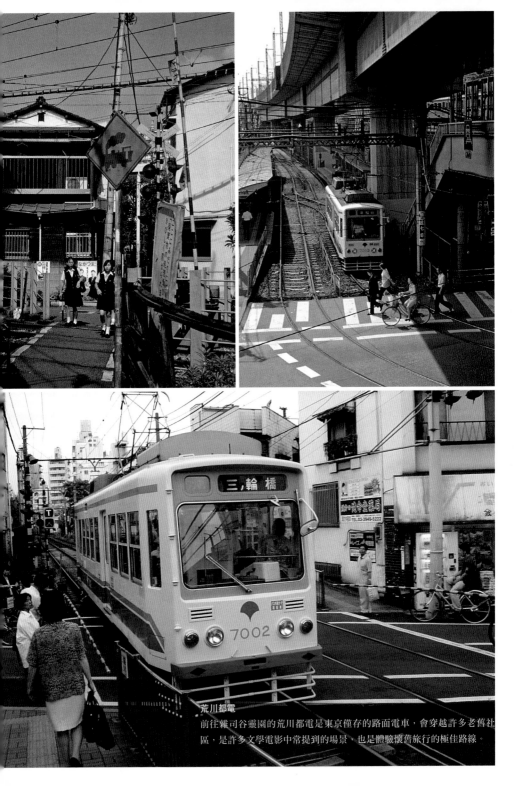

荒川都電
前往雜司谷靈園的荒川都電是東京僅存的路面電車，會穿越許多老舊社區，是許多文學電影中常提到的場景，也是體驗懷舊旅行的極佳路線。

都市靈園反映過去歷史

東京的殯葬方式，多採用火葬，並且以家族墓園的形式處理，因此狹小的墓地上，放入一家子的骨灰，再立上「某某家墓」的墓碑，就成了寸土寸金的東京市區，一種現實上的無奈與折衷。日本人的殯葬儀式處理，並沒有台灣殯葬業電子琴花車或孝女白琴的喧鬧與荒唐，他們西化頗深，參與告別式或到靈園參拜，都會嚴肅地穿著黑色服裝，與西方人的葬禮穿著無異。

靈園中密密麻麻的墓碑，反映出東京都會區高密度居住的擁擠狀態，卡爾維諾（Italo Calvino）在《看不見的城市》（*Le città invisibili*）中，談到有一個「影子城市」，如影隨形地附身在真實城市之上，那裡住的是過去的市民，是城市過去的歷史。都市靈園就是城市的「影子城市」，它反映出東京都的現實狀態，因此觀察這些都市靈園，讓我們對這座城市有更多的認識。

摩登現代的參拜空間

建築師隈研吾曾經在青山區設計了一座現代寺廟與靈園──梅窗苑，這座寺廟與時髦現代的辦公大樓比鄰而建，外表與一般玻璃帷幕辦公大樓無異，大樓側邊用竹林植栽塑造出一道意境悠遠的參拜道，直通到大樓後方的墓園，形成現實世界與幽冥靈界間的一道象徵性界線。

梅窗苑的玻璃帷幕大樓內，進行著超渡死者亡靈的儀式，在光明亮麗的現代空間中，進行追思祭悼的儀式，一點都不會感到突兀，反倒充滿著平靜與安寧。其實現代主義的空間是充滿著哲學性與宗教性的，

谷中靈園
谷中靈園的櫻花非常有名，一株株老櫻花樹，綻開肥美的櫻花，讓人有如置身天堂極境，墓碑與櫻花看似兩種不同意境的事物，在這裡卻是協調無比。

現代主義建築大師柯比意雖然不是教徒，卻可以創造出令人感動的廊香教堂與拉托維特修道院；安藤忠雄雖然不是基督徒，卻也可以設計出令人讚歎的光之教會與水的教堂，可見現代建築的光影變化，本身就具有一種動人的力量，讓人內心趨向神聖與寧靜；反觀那些雕梁畫棟的寺廟，裝飾性繁複叫人心慌意亂，無法使人定性沉靜。

梅窗苑後方的墓園廣大，密度極高的墓碑中央，有一凸起的山丘，山丘上種植著一棵櫻花樹，每年春天櫻花樹綻放，飄散著粉紅的花瓣，似乎讓整個死沉的墓園都活潑了起來！我實在很佩服那些住在墓園圍牆外的住家，他們與死者的長眠處只有一牆之隔，卻沒有懼怕與恐慌，仍舊安穩地過著日子，即便是每天從窗子往外望去，就可以看見密密麻麻的墳墓，他們似乎也不懼怕。據說日本人的宗教觀與我們不同，我們總以為死者會變成鬼來加害與我們，可是他們卻認為先人死去後，反而會蔭庇後代子孫，福佑在世的人！一點點觀念的不同，讓住在墓園旁的人們有著不同的生活哲學與態度。

青山靈園的絕美櫻花隧道

青山靈園可以說是東京市中心區珍貴的墓園，這座墓園等於為青山區保留了一塊難得的綠地，從黑川紀章所設計的國立新美術館向外望去，一片綠意盎然，其實正是青山靈園的櫻花樹林，這片櫻花林在春天花開時，一片粉白雪花般，形成極致美麗的櫻花隧道，是東京市民票選第一名的賞櫻地點。

我漫步在青山墓園的櫻花隧道裡，看見附近櫻花樹下就是一片墓碑，許多日本人在上野公園或其他地方占不到賞花的位子，竟然就在墓

梅窗苑

建築師隈研吾設計了一座外表與一般辦公大樓無異的現代寺廟與靈園，大樓側邊用竹林植栽塑造出一道意境悠遠的參拜道，直通到大樓後方的墓園。

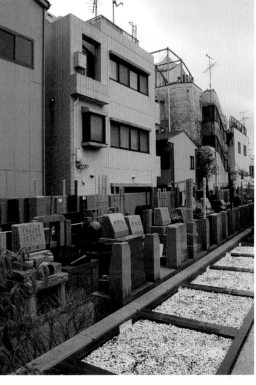

園墳墓旁鋪著帆布，飲酒高歌，吟唱著櫻花的美好！我幻想著將來也要在自己的墓園旁種植櫻花樹，當清明櫻花開放之際，我的子孫會到我墓前喝酒吟詩，享受春天的美好！

建築師北川原溫則在青山靈園前的路口，設計建造了一棟有著「死亡跳板」的大樓，似乎在向忙碌的東京人宣告死亡的無所不在與無可抗拒，強迫世人去面對死亡的現實，並且產生所謂的「終極關懷」。建築學者亞歷山大（Christopher Alexander）也認為，在都會中安排設置小型城市靈園，打破死人與活人間的空間界線，讓忙碌都市人可以進入靈園安靜冥想，一方面幫助安靜忙亂的心靈，一方面也可以思考自己為何忙碌。城市靈園基本上就是一座富宗教哲理的心靈空間。

到這些城市墓園漫步，除了可以緬懷先人之外，也可以進行歷史散步之旅，在春天櫻花盛開之際，這些種滿櫻花的都市靈園，更成為東京市區最適合賞櫻的花園。看著櫻花花瓣飄落，思想人生的無常與短暫，可以讓都市人重新省思自己的生命，進而創造出更積極、更有意義的人生。

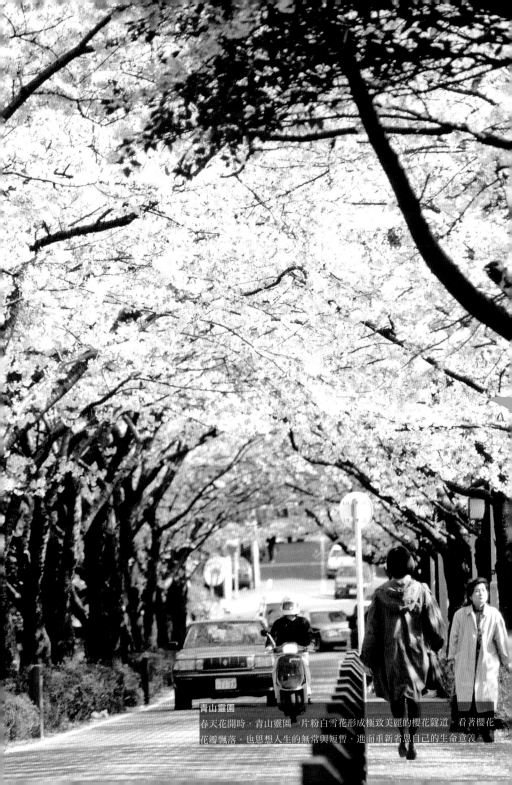

青山靈園
春天花開時，青山靈園一片粉白雪花形成極致美麗的櫻花隧道，看著櫻花
花瓣飄落，也思想人生的無常與短暫，進而重新省思自己的生命意義

Catch 205

旅行的速度

在快與慢之間，找尋人生忽略的風景！

Living Art at the Speed of Life

作者　李清志

設計　TIMONIUM LAKE

校對　SHUYUAN CHIEN

編輯　CHIENWEI WANG

法律顧問　全理法律事務所董安丹律師

出版者　大塊文化出版股份有限公司

台北市 105 南京東路四段 25 號 11 樓

www.locuspublishing.com

讀者服務專線　0800-006689

TEL （02）8712-3898

FAX （02）8712-3897

劃撥帳號　18955675

戶名　大塊文化出版股份有限公司

e-mail　locus@locuspublishing.com

總經銷　大和書報圖書股份有限公司

地址　新北市新莊區五工五路 2 號

TEL （02）8990-2588（代表號）

FAX （02）2290-1658

製版　瑞豐實業股份有限公司

初版一刷 2014 年 02 月

定價 380 元

ISBN 978-986-213-504-4

國家圖書館出版品預行編目 (CIP) 資料

旅行的速度 / 李清志作 .-- 初版 .-- 臺北市：大塊文化．

2014.02

320 面：15 × 21　公分 .-- (catch : 205)

ISBN 978-986-213-504-4（平裝）

1. 建築藝術 2. 旅遊文學

923　　102026021